這尊小蠟像寫實的逼真程度
給觀衆帶來明顯的不安；
所有他們對於雕塑、
對這沒有生氣的冷肅白色、
對這數世紀以來不斷被模仿的陳腔濫調
的意念都開始動搖起來。

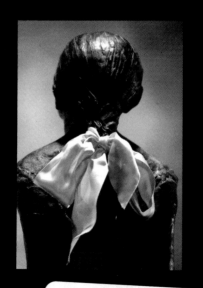

U0009125

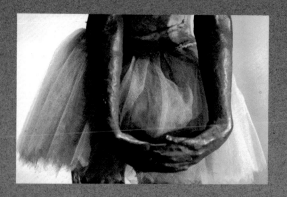

就像某些聖母像化了妝，穿著袍子；
就像布爾勾敎堂的耶穌，
使用眞的頭髮、
眞的荊棘、
眞的布料。
寶加先生的芭蕾舞者也是，
穿著眞的舞裙，
結著眞的絲帶，
穿著眞的舞衣，
使用眞的頭髮。
著了色的頭，
稍微向後仰，
下巴向前傾，
嘴巴微張，
病弱的臉孔，
灰褐色、疲倦、
未老先衰。
雙手撐在背後，
手掌交疊。

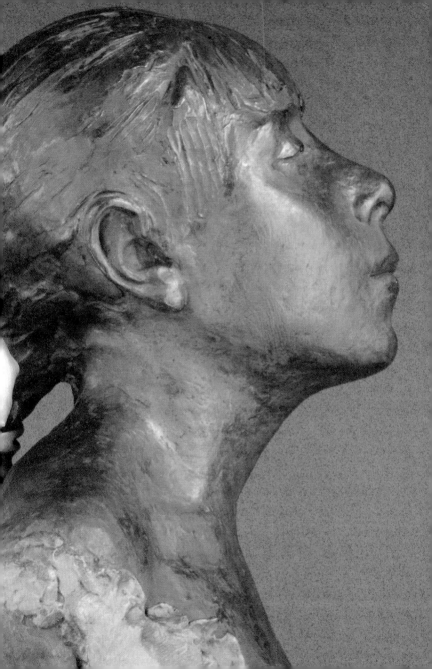

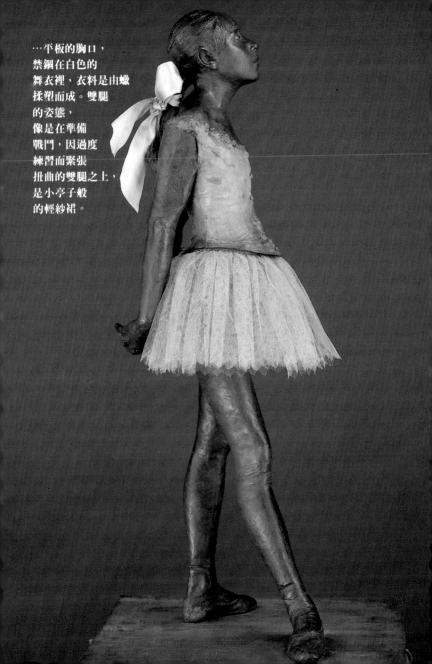

…平板的胸口，
禁錮在白色的
舞衣裡，衣料是由蠟
揉塑而成。雙腿
的姿態，
像是在準備
戰鬥，因過度
練習而緊張
扭曲的雙腿之上，
是小亭子般
的輕紗裙。

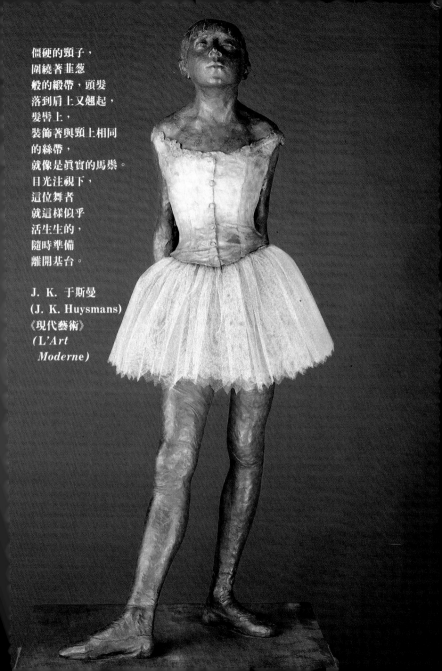

僵硬的頸子，
圍繞著韭蔥
般的緞帶，頭髮
落到肩上又翹起，
髮髻上，
裝飾著與頸上相同
的絲帶，
就像是真實的馬鬃。
目光注視下，
這位舞者
就這樣似乎
活生生的，
隨時準備
離開基台。

J. K. 于斯曼
(J. K. Huysmans)
《現代藝術》
(L'Art
 Moderne)

目錄

Henri Loyrette

巴黎奧塞美術館館長。
1995-1997年間於法國國家學院羅馬分院從事研究。
曾出版多種關於19世紀藝術著作的論述。
1984年，策劃「竇加與義大利」畫展。
1988年，任巴黎Grand Palais竇加回顧展法國部分主辦人。

竇加
舞影爛漫

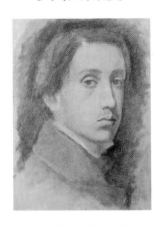

原著＝Henri Loyrette

譯者＝吳靜宜

時報出版

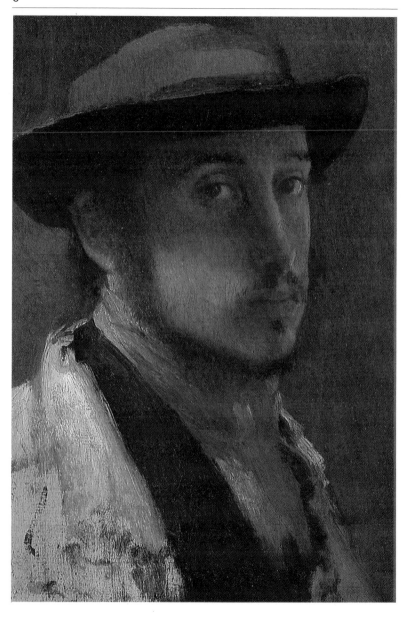

巴黎有個地區號稱「新雅典」，因為有許多藝術家在這裡居住活動，形成了所謂的文藝共和國。此處在1860年成為巴黎第九區，也是個妓女出沒的地方——人稱她們是「洛荷特」，因為她們就是在洛荷特聖母院 (l'église Notre-Dame-de-Lorette) 的陰影下進行交易的。但是，這一帶也已經有一些社會地位較受尊重的人：幾位銀行家在此居住開業。銀行，是畫家的父親奧古斯特・竇・加 (Auguste De Gas) 所從事的行業。1834年7月19日他的長子，依萊爾・傑爾曼・艾德加 (Hilaire Germain Edgar) 在此出生。

<div align="right">第一章</div>

「竇加咕噥，艾德加埋怨」

竇加在創作生涯之初，經常以自己為畫中人物。這張自畫像是他23歲時畫的。31歲以後，他不再畫自畫像。

小說人物般的祖父

竇加的名字，源於他的兩個祖父：祖父依萊爾‧竇加，是拿坡里 (Naples) 頗有名望的銀行家；外祖父傑爾曼‧慕松 (Germain Musson)，是定居在美國新奧爾良的批發商。這兩個獨特的人物，尤其是前者，對他們的孫兒 (也就是後來的畫家) 有巨大的影響。

多年以後，畫家的家人開始尋找家族複雜的根源：他們想證明自己擁有貴族血統，很有可能是來自於法國南部蘭多克地區 (Languedoc) 某個貴族的後代……，然而，真相卻是平淡無奇。依萊爾1770年出生於奧爾良 (Orléans)，是「麵包師皮耶‧竇加 (Pierre Degast)」的兒子；法國大革命時，他流亡拿坡里，原因不明。竇加曾對詩人梵樂希 (Paul Valéry) 講了一個版本，那可能是此幽暗往事最令人信服的說法。

「依萊爾在大革命期間從事小麥投機生意。1793年有一天他到那裡去做買賣時，一個朋友前來，壓低聲音提醒他：『趕快走吧！……快逃！……人家已經查到你家去了……』他一點時間也沒浪費，當場借了一筆錢離開巴黎。累壞了兩匹馬，一路直往波爾多 (Bordeaux)，跳上一艘正要啟航的船。船開到馬賽港……船在那兒裝載浮石，……總之，竇加先生最後到達拿坡里，在那兒定居。」

依萊爾是機靈的

竇加回拿坡里數次，去看他的祖父依萊爾。拿坡里可以稱作竇加父方家族的第二祖國。他喜愛這個城市，參觀當地收藏豐富的美術館，或遊覽公班尼地區。1860年春天，他在畫冊裡作了好幾幅這個城市的景觀速寫，同時以快速的色彩捕捉來點綴它們。

「有點騷動的海洋呈帶綠的灰色，銀色的浪花──在蒸氣中逃逸的大海。天空是灰濛濛的，鄂夫 (l'Œuf) 城堡矗立在一片金色的綠意中。沙灘上的小船如烏賊深色墨汁留下的污點。原屬北方的效果卻可以在這陽光的國度感覺到。這正是此地的魅力所在。」

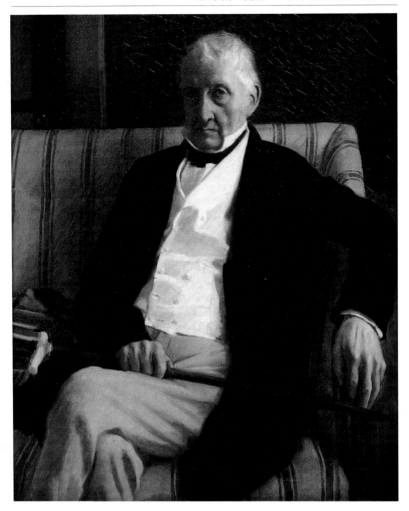

商人，他像小說中的人物，很快在拿坡里發跡。先是娶了老闆的女兒。後來他從事證券經紀；到1836年，和自己的三個兒子成立了一家銀行。掌管巴黎分行的是長子奧古斯特，也就是畫家的父親。

夕陽餘暉象徵著年老，竇加用這樣的光線來強調祖父嚴肅、專注又溫柔的表情。

依萊爾在拿坡里和公班尼地區 (Campanie) 購置房地產，另外在拿坡里近郊卡帕第蒙特 (Capodimonte) 的聖羅可 (San Rocco) 有一棟別墅。接著，七個孩子陸續出生。他們長大後，一個個都和地方上古老的貴族家庭聯姻，在拿坡里安家立業，只有長子奧古斯特例外。

竇・加 (De Gas) 或竇加 (Degas)？

依萊爾原籍法國，所以他把長子 (名氏繼承人) 送到巴黎讀書。奧古斯特1825年抵達巴黎時一句法文也不懂，本來只想暫時住一陣子，後來卻永久定居下來。奧古斯特在1833年7月14日把原來的姓切成兩段，成為竇・加，使名字增添了貴族色彩 (畫家在1860年代改回原來的拼法)。同日，他在洛荷特聖母院和一位18歲

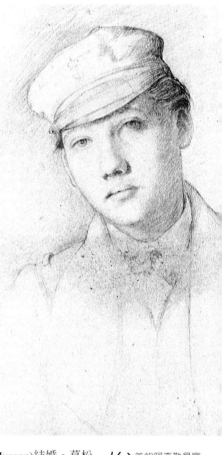

的女子莎雷絲汀・慕松 (Célestine Musson)結婚。慕松家人來自遙遠的美國：父親傑爾曼出生於海地，後來定居於新奧爾良，以經營棉花業成為巨富。根據第一個為畫家作傳的樂摩斯奈 (Paul-André Lemoisne) 的說法，畫家父母的戀曲初譜於花園之中。這對年輕的愛侶分住花園兩旁。他們一見鍾情，不久之後婚禮就在鄰近的教堂舉行。

俊美的阿奇勒是竇加的大弟，是個浮躁衝動的男孩子。他也是海軍學校學生，曾被學校處罰關禁閉，還遭勒令退學的警告。他1864年辭職，在新奧爾良與小弟何內在那兒合組竇・加兄弟公司。

依萊爾栽培兒子在銀行業立足。長子奧古斯特成了「寶加父子」銀行關係企業駐巴黎代表。奧古斯特夫婦11年內生了5個孩子：老大艾德加，老二阿奇勒 (Achille)、泰瑞莎 (Thérèse)、瑪格莉特 (Marguerite) 以及老么何內 (René)。這位么弟最受長兄疼愛。

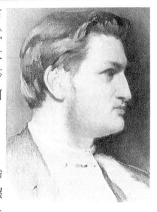

「艾德加不高，但腦筋好」

艾德加的幼年時光，先是在巴黎第九區聖喬治 (Saint-Georges) 一帶度過；後來，他的父母輾轉搬到夫人路，從此，便在盧森堡公園附近生活。母親1847年逝世，對當時年僅13歲的男孩而言，

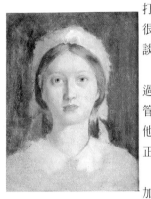

打擊可能很大。寶加後來很少提及母親，倒是常常談到「親愛的爸爸」。

　　奧古斯特沒有再婚，過著平靜的日子。他很少管事也不善經營，公司在他死後不久就倒閉。他真正熱愛的是音樂和繪畫。

　　1845年10月5日，艾德加進入大路易中學 (collège Louis-le-Grand) 就讀小學部五年級。寶加在那兒完成所有的學業。八年間他相當用功，一直是好學生，但沒有特別凸出的地方，沈默寡言，經常發呆，因不專心而挨罵。他素描的分數不錯；但是超越他的同學也不少，同學中保羅・華爾邦松 (Paul Valpinçon) 與寶加特別投契，成為一生的至友。這時，我們看不出任何徵兆預示未來的天才畫家。

寶加在大路易中學結識華爾邦松。從1860年代起，終其一生，每當宜人的季節來臨，他會到華爾邦松家族位於諾曼地的梅尼-雨裴(Ménil-Hubert)莊園度假。1861年，寶加記下這位「堂堂歐爾能省的資產階級」已經發胖的俊美臉龐。（在記事本中，寶加記下他們倆相對的體重，他54.5公斤，華爾邦松則是94公斤……。）

瑪格莉特這張肖像是在1862年畫的。寶加比較少畫她，比較常為他喜愛的大妹泰瑞莎畫肖像。瑪格莉特是位優秀的音樂家，有一副義大利歌劇首席女伶的神態，和她姊姊的含蓄與循規蹈矩形成對比。

在藝術愛好者的收藏室中

竇加的美術教育不是在人滿為患的課堂中習得，而是下課後，跟隨父親定期造訪當時有名的大收藏家，譬如馬希樂 (Marcille)、拉卡茲 (La Gaze)。數年後，竇加畫了一幅〈版畫愛好者〉，內容是一些日趨罕見的收藏家。他們在意的是擁有藝術品，而非炫耀收藏。他們非常熱愛收集，沈迷於其中。正好和當時的暴發戶相反，那些暴發戶並沒有真正的品味，只會以重金購買畫作，全受市場價值擺布。

明確的使命

有一件事今天很難解釋，就是為何剛通過中學畢業會考的竇加，會如此迅速地選擇未來的職業。1853年3月27日，竇加從大路易中學畢業；4月初，他就獲准在羅浮宮作臨摹。

　　眼看著將來應該繼承家業的長子熱衷於畫家這行，奧古斯特自然是放心不下。為了暫時讓父親安心，11月，艾德加在法學院註冊。竇加不輕易向人吐露關於早年時光，但1899年某天在朋友哈雷威 (Halévy) 家晚餐時坦誠說道，他法律方面的功課應付得不錯。但是，也在這段時間，他以素描臨摹了羅浮宮裡所有的義大利早期繪畫。後來，他終於向父親表白：「不能再這樣繼續下去了。」他無論如何都不再去法律系重新註冊。

邁出畫家生涯的第一步

竇加中學好友華爾邦松的父親愛德華 (Edouard Valpinçon)，既是收藏家也是名畫家安格爾的朋友。據說，竇加聽從他的建議，開始去拉莫特 (Louis

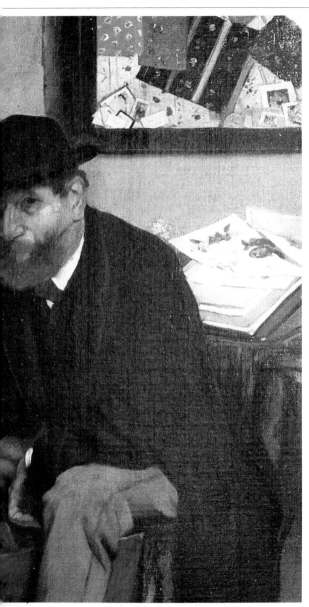

18 66年，竇加畫了一幅〈版畫愛好者〉，表現的是日趨罕見的那類收藏家，他們深愛作品，而不在乎其實際價值。那也是竇加自己幾年後的寫照。畫中人物是一位版畫愛好者，有時會到舊貨商店裡尋寶，在凌亂的置畫夾板中，讓他翻出了幾張何都迭 (Redouté) 的版畫。這位先生不是所謂的大收藏家，只是到處搜集老舊便宜圖像的愛好者。日後，竇加回想起與父親去找版畫收集人的時光，特別是馬希樂和拉卡茲時說道：「〔馬希樂〕穿著短外套，戴著磨損的舊帽。那個時代的人總是戴著舊帽子。」

Lamothe) 的畫室學習。拉莫特原籍里昂，是弗隆德罕 (Hippolyte Flandrin) 的學生。

拉莫特爲竇加奠定眞正的美術底子、對素描的熱愛，以及對15、16世紀義大利大師的尊崇 ——老實說，這也是竇加的父親所熱愛的。拉莫特身爲藝術家，雖無偉大的原創性，卻廉潔正直。如果我們從畫家竇加身上看到了誠實不移、堅毅不拔，以及對完美作品的執著，這些大部分可以歸功於其師拉莫特的影響。1855年，竇加以第33名的成績錄取巴黎美術學院，此時他仍自稱拉莫特的學生。

竇加在美術學院短暫的時光，留下的資料有限。我們不知道他在哪個畫室學習，而且從第二學期起，他就消失了。他放棄學院的既定課程，也放棄角逐羅馬獎。如果獲得羅馬大獎，便得以在羅馬麥第奇別墅 (Villa Medici) (即法國美術學院羅馬分院) 學習數年；而且歸國之後，一方面會有官方訂購其畫作，而一般因循守舊的私人收藏家也比較願意向得獎的藝術家買畫。竇加家裡有財力可以支援他在義大利逗留，無怪乎他寧可放棄一個顯然毫不合適他的教育方式。

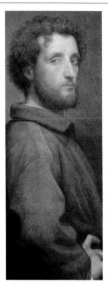

拉莫特在1859年畫的自畫像。畫中人採取的姿勢是著名的安格爾式，竇加四年前早就已採用過。從義大利回法國以後，竇加的進步可觀。因此，他決斷地寫道，拉莫特對他而言顯得比以前愚昧。師父停滯不前；相反的，徒弟則迅速成長。

與安格爾的相會

以下是作家梵樂希在《竇加‧舞蹈‧素描》一書的摘錄：「〔竇加〕認識一位老收藏家華爾邦松 —— 這是很有意思的姓，令人想起滑稽劇 —— 他是安格爾的朋友，也是熱愛藝術的人。

有一天，竇加去拜訪華爾邦松先生，發現他看起來頗爲苦惱。

華爾邦松說：『安格爾剛剛走，我覺得他好像很傷心。他要辦個展覽，來向我借一幅畫。但是那個展

覽場地實在不安全，容易起火。(那是在蒙塔尼亞路〔avenue Montagne〕上的美術館，是當時萬國博覽會的臨時建築。)』

竇加極力反對這種決定，抗議、吵鬧，懇求華爾邦松先生。終於說服了他。隔天，兩人連袂前往安格爾畫室，請求他來拿那幅畫。

談話進行中，竇加一邊觀察牆上的畫(他後來擁有的畫，就是當時在安格爾家的牆上看到的)。

他們兩人要離去的時候，安格爾恭敬地向兩位客人鞠躬。彎身時，他因為暈眩而向前倒下。扶他起身時已是血跡斑斑。竇加幫他洗臉，然後馬上跑到依斯勒街去找安格爾夫人，陪伴她一路走回畫室。

在那兒，他們正好碰上安格爾走下樓來，他看來仍是非常激動。第二天，竇加又登門拜訪，安格爾夫人非常有禮地接待他，並且給他看一幅畫。

過了一陣子，華爾邦松託竇加再訪安格爾，要回那幅借展的畫。

安格爾對此事的回答是：他已經把畫送回去了。除了受託之事，其實竇加另有意圖。他心想：我一定要和他談談。於是他羞怯地與大師聊起來，最後終於表露：『我也作畫；我才開始畫，而且我父親，他有品味也喜歡藝術，也覺得我不是完全不可造就。』

1855年春天是竇加生命中的關鍵時期。他因為萬國博覽會舉辦安格爾回顧展的機會，與安格爾相見。這幀照片是攝影家帕蒂(Pierre Petit) 在安格爾晚年時拍攝的。

藉著萬國博覽會，竇加臨摹了許多安格爾的作品。這張是竇加臨摹愛德華·華爾邦松所收藏的〈浴女〉。終其一生，竇加都對安格爾敬慕不已。他經常憶起安格爾的主張與教訓，也花了相當的金額購買大師的幾幅傑作。

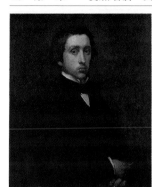

安格爾告訴他：『畫線條……要畫很多很多線條，有時候依照記憶，有時候現場寫生。』

在安格爾家的這場談話，和竇加告訴我的說詞，出入相當大。

就像他原先所說的，他再訪安格爾，但這回是陪同華爾邦松，而且帶著他自己的畫。安格爾很可能翻一翻他的習作，然後闔上放這些畫的護板，說道：『很好很好！年輕人，絕不要現場寫生，要依照記憶與大師的版畫複製來畫。』」

梵樂希在文章裡寫道：竇加對這個意見不加評論。很明顯地，他認為安格爾所強調的規範——也就是教他不斷地畫線條，不要直接依照實物描繪，要臨摹古老大師的作品——都在他自己的作品裡充分呈現。安格爾，這位〈土耳其宮女〉的作者，他所說的幾句格言，對竇加來說就像《聖經》一樣。

同一年，年輕的畫家畫了一幅自畫像，其中人物的姿態就是模仿安格爾一幅有名的自畫像，這幅畫目前收藏於巴黎郊區香堤依 (Chantilly) 的康第公爵博物館 (Museé Condé)。

臨摹

這時候竇加的繪畫工作有兩個部分，雙頭進行：一方面，他在羅浮宮、國立圖書館的版畫部門，或者在萬國博覽會安格爾的回顧展上，做臨摹前人作品的練

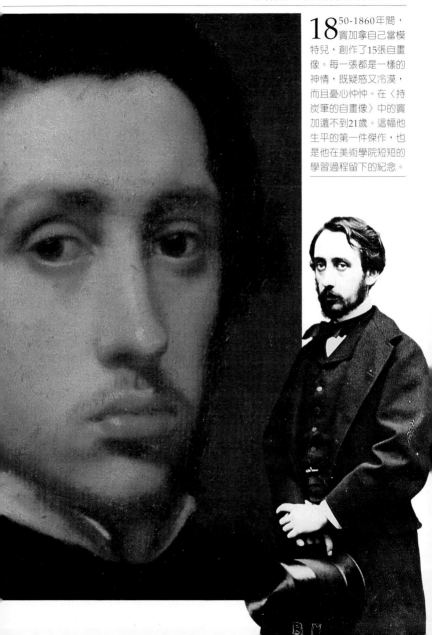

18^{50-1860年間，}竇加拿自己當模特兒，創作了15張自畫像。每一張都是一樣的神情，既疑惑又冷漠，而且憂心忡忡。在〈持炭筆的自畫像〉中的竇加還不到21歲。這幅他生平的第一件傑作，也是他在美術學院短短的學習過程留下的紀念。

習；另一方面，他為親近的人畫肖像，特別是他的么弟何內。在竇加的畫中，何內穿著學生制服，伴隨著代表他身分的配件：書、筆記本、墨水和羽毛筆。

　　竇加當年的畫稿冊裡有許多草圖，大多是非常簡略的，以歷史題材為主的構圖，後來都沒有完成。在這些草圖旁邊，有從不同地方記下的草稿或個人見解。竇加和他同代的畫家如雷諾瓦 (Renoir)、莫內 (Monet) 或甚至塞尚 (Cézanne) 不同，他沒有畫家生涯「早期」的不穩與艱辛。嚴格來說，竇加根本就沒有所謂的「青澀之作」，這個名詞暗示的化約意涵對他也不適用。竇加隨拉莫特勤奮不懈地學畫，他必須做畫室傳統中一切該做的功課 (畫人體也根據雕像來練習)，然而，最重要的是以古典大師為範。竇加的父親愛好繪畫，當然鼓勵他往這個方向發展。1854年10月，他開始在羅浮宮臨摹〈年輕男子的肖像〉。

　　次年，竇加嘗試以不同方法研習大師的作品，有時以油彩，但仍以鉛筆畫為主……後來，他的立場愈形堅定：「必須一再臨摹大師的畫，只有在證明有足夠能力畫好臨摹習作後，你才能順理成章地去畫一個真實世界裡的蘿蔔。」

從臨摹到詮釋

竇加從臨摹前人作品中捕捉精確性，找尋罕見的形式，以及他希望能夠學得的技法祕訣。他以嫻熟的技巧，萃取大師們的重點菁華，這個重點是畫家不可避免的偏好，構成畫家特有的方式及風格。「誰

除了早期大師外，竇加也對上古及19世紀藝術家感到興趣，比如大衛、安格爾、德拉克洛瓦、杜米埃 (Daumier) 以及梅索尼埃 (Meissonier)，。但他總是以義大利文藝復興的繪畫為主。這幅臨摹〈年輕男子的肖像〉(當時被認定是拉斐爾所作)，就是證明。

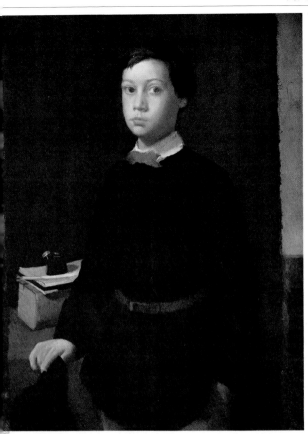

寶加一向只幫親近的人畫像。唯一的一個例外，畫第耶茲-莫南 (Dietz-Monin) 夫人，即惹出很大的麻煩，在此不作贅述。他首先從家人畫起。兄弟姊妹、叔父姑媽、堂表兄弟姊妹，寶加都為他們畫過肖像，然而有一個人的缺席值得注意，便是對兒子的創作生涯十分關心的父親。奧古斯特加寫道：「15世紀的大師才是真正唯一的榜樣。假如你好好地學他們，受他們影響，那麼當你去畫自然寫生時，技法就會不斷地進步。最後你一定會有成果出現。」

在這幅〈在墨汁罐旁的何內·寶·加〉肖像中的小孩是畫家的小弟。他和泰瑞莎是寶加最喜愛的弟妹。很久以後，何內描述道：「才剛從學校回到家，書都來不及放下，艾德加就把他拉去，要他擺姿勢讓他畫。」

說藝術中沒有立場問題？義大利文藝復興早期畫家何必用硬實的線條表現柔軟的雙唇？又何必為了讓眼睛顯得靈活生動，把睫毛畫得像用剪刀剪過？」

如此，在1858或1859年，寶加在翡冷翠以鉛筆臨摹當時被認為是達文西作品的紅色粉筆少婦畫像。接著，他甚至扮演起達文西，為這幅大師只畫了草圖的作品上色。

不久以後，他在羅浮宮臨摹普桑 (Nicolas

Poussin) 的〈花神的勝利〉。嚴格的臨摹通常是連畫底和材料都要與原作一致。然而，竇加使用起17世紀的技巧，以羽毛筆和水墨作了一幅很有普桑本人風格的草圖。一直到1890年代，他仍與朋友魯亞爾 (Ernest Rouart) 在羅浮宮裡臨摹蒙特拿 (Mantegna) 的作品。他這一類的作品不少，但絕不是一成不變地模仿原作，做出枯燥乏味的複製。就像19世紀十分風行的作法，竇加嘗試作風格上的練習，以及在同一古老主題上，加以細微變化。

即使沒參加羅馬大獎，也應該到義大利看看

1856年，竇加決定到義大利長住。這也沒什麼好驚訝的，他這麼做，只不過是在遵循著一個自17世紀即牢

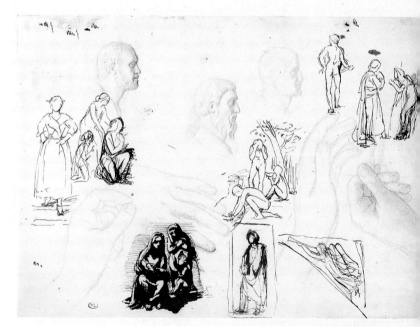

固奠定下來的傳統：必須辛勤學習義大利半島上的大師以及古羅馬藝術的傑作。寶加連續三年待在義大利，以時間長度和企圖心來做比較，他絕不亞於羅馬美術學院分院的公費生。然而，這段旅居義大利的時光，卻在日後招來批評家的懷疑，他們一味地認定這是種學院派的傾向。事實上，即使寶加從來不是麥第奇別墅的學生，他的藝術教育也足堪比美任何一個得羅馬獎的學生。同時，人們時常認為，寶加這個時期的作品經常顯露出一種慾望：想要跟從學院典範，卻徒勞無功。但是，這些嘗試沒有成功，也正好證明他的天才和學院的規範與主題並不相容。1860年，他把這些成規全拋棄了，而與「新繪畫」的主角們相處甚歡，如馬內 (Edouard Manet)、畢沙羅 (Camille Pissarro)、方丹-拉圖爾 (Fantin-Latour)、塞尚。

義大利，也是他的家

1856年7月，寶加出發前往拿坡里。即使只有22歲，他已非初出茅廬的藝術家。的確，他仍然不是很有自信，顯得有點笨拙生硬，成了朋友取笑的對象。然而，這趟義大利之旅，他可是帶著明確的目標而行，繼續慣常的藝術遊歷：看博物館與畫廊，仔細研究古代以及文藝復興與巴洛克的作品，也打算在畫室作畫，並在義大利半島上做長短不等的旅行。

最初寶加住在祖父家，然後，寶加前往羅馬，從

在義大利生活這段長時間裡，寶加為〈施洗者約翰與天使〉作了許多草圖。在他的速寫簿裡，我們看到許多畫中人物的速寫、整幅圖的草稿，或單獨一個人物，或背景的研究。可是，這麼多的努力最後只完成一張小幅的水彩。這麼多的前置作業和最後的結果，似乎不成比例。對於其主題我們只能說出個大概：施洗者約翰繼先知以利亞 (Elie) 之後，完成了上帝所宣示的天使使命，準備救世主的道路。天使指引他並且透過他說話。在寶加第一次歷史畫的嘗試中，我們發現他這類畫的一個特徵：他有意造成詮釋上的困難。這點可在文藝復興謎一般的構圖中找到類似之處。

左下圖為古雕塑臨摹及1856年在羅馬與拿坡里時所作的多種草圖。

秋天一直待到次年夏天。最後，在祖父的命令下，他只好回到那「無聊的卡帕第蒙特鄉下。」

在拿坡里，竇加免不了要和父系親戚接觸，以下這些人他一定見過面：叔叔愛德華和亨利，和竇加的父親合作經營家族銀行企業。姑媽蘿西娜 (Rosine) 成了佛羅索倫 (Frosolone) 領地的女公爵。另一位姑媽芬妮 (Fanny)，則與蒙特嘉西 (Montejasi) 的公爵聯姻。此外，還有竇加最喜歡的姑媽洛荷 (Laure)，兩人無話不談。竇加輪流為這些親戚作人像速寫。既是一種練習，也是為了讓他們高興。就這樣，他在1857年完成一幅成績斐然的佳作——祖父依萊爾坐在聖羅可別墅沙發上的肖像，雖然這只是一小幅油畫。

在席內茲 (Jean-Victor Schnetz) 的指導下，法國美術學院羅馬分校的學生，全都致力於畫義大利風情畫。1856-1857年，竇加沒有置身於此一潮流之外，但他也不完全跟隨他們。在 (右頁左方) 這幅〈羅馬的女乞丐〉中，竇加不想強調悲慘情調，他只想透過耐心的探索，賦予這位老婦如泰那 (Taine) 所說「古老民族與古老才智所具有的偉大特徵。」

在羅馬用功

回到羅馬，他遠離了家人，改習古典畫、歷史畫 (停留在未完成階段)，學當時很多人畫的民間眾生相，也臨摹古代及大師的作品。除了學院性質的練習之外，他的畫冊或單張紙頁上偶爾也會出現風景速描。

版畫家杜爾尼 (Joseph-Gabriel Tourny) 曾開玩笑地寫下「竇加咕嚕，艾德加埋怨。」在學院裡竇加個性的確執拗了些，但還是和那些住在義大利的法國畫家有所往來。這個小圈子包括了法國學院的公費生雷威 (Emile Lévy)、德洛內 (Delaunay)、夏普 (Chapu)、

他置身於切魯提 (Ceruti) 與維拉斯傑茲 (Vélasquez) 的傳統中，把風情畫式的影響減至最小。他不屑那種簡單的異國情調，而著重在老婦身上，強調窮困與年歲的刻痕，以及她的襤褸衣衫。

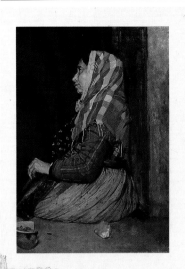

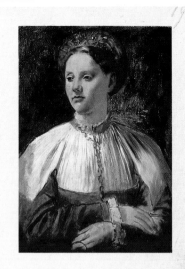

本頁素描是從他
1856年在義大利
居住時的速寫簿選出來
的卡帕第蒙特風景。上
圖的女子畫像 (約1858-
1859年，油畫) 是竇加
在翡冷翠根據達文西的
一幅紅粉筆畫而作的。

Chiamavi il cielo, e intorno vi si gira,
Mostrando le sue bellezze eterne,
e l'occhio vostro pure a terra mira.

該伊亞爾 (Gaillard)；享有其他獎學金的畫
家如波拿 (Léon Bonnat)；有些人是爲了完
成受託的工作，如杜爾尼受提耶 (Thiers)
委託臨摹西斯汀 (la Sixtine) 大教堂的壁
畫；或者有些人跟竇加一樣，是自費來義
大利居留一段時光，像牟侯 (Gustave
Moreau)。竇加很可能是在1858年年初結識
他，而這位朋友在往後幾年內對他產生深
遠的影響。

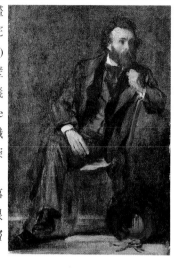

事實上，竇加對牟侯這個時期做的事
很感興趣。牟侯意識到自己的素描功力很
強，便傾全力進行色彩方面的探索，而竇
加也經歷了相同的演變。假如沒有牟侯，

竇加很難脫離佛隆德罕和拉莫特
的影響。從牟侯那兒，竇加感染
了對技巧永不枯竭的好奇心，也
可能是牟侯引導竇加進入粉彩畫
(pastel) 的天地。透過牟侯，竇
加也發現了德拉克洛瓦
(Delacroix)，平衡了他對安格爾
過度的景仰。從此竇加在對線條
的崇拜之外，加上了對顏色、動
感的新品味。

翡冷翠假期的自我追尋

1858年夏，竇加離開羅馬去翡冷翠。他的姑媽洛荷從拿
坡里寫信邀請他到翡冷翠的家來玩。竇加在翡城，與不
太投緣的姑丈一齊等候他親愛的姑媽。但是，洛荷因爲
父親辭世而留在拿坡里，兩個女兒吉歐凡娜 (Giovanna)

和茱莉亞 (Giulia) 跟在她身邊。竇加一個人寂寞無聊，「與自己對看，沒有別人，只有看著自己，想著自己。」他讀巴斯卡 (Pascal) 的《外省書札》，「這本書建議我們要憎恨自我。」

巴黎的奧古斯特開始擔心，因為兒子的返期一延再延。但是他卻對竇加在義大利逗留期間所達成的明顯進步，感到欣喜。收到〈但丁和維吉爾〉一畫時，他寫信給兒子說道：「你在藝術方面有長足的進步，素描很強，色調也抓得很準。你已擺脫佛隆德罕和拉莫特拘泥細節的素描手法，與他們慣用的沈暗灰色。親愛的艾德加，不必再焦慮不安了，你目前走的路是一條康莊大道。」

父親對兒子的表現十分滿意，並且指出兒子作品中已嶄露的原創性。他繼續寫道：「讓自己冷靜下來，工作要平和，但要持久，不要破壞你為自己開拓出來的路。它是你的，不屬於別人。我再提醒你，靜心工作，在創作的道路上好好努力，要相信將來你會幹出一番大事的。大好前程在等著你，加油吧！別氣餒，也別自尋苦惱。」

奧古斯特為了給予兒子肯定，讓他對自己的才氣有多些自信，卻觸碰到畫家兒子一個的明顯弱點：他的凡事質疑，甚至對自己不信任；他有無數新想法，總是衝動地開始，卻沒有完成，所以容易灰心喪志。

由於竇加後來成為「新繪畫」陣營的主將之一，長久以來人們故意忽略他年輕時與德洛內、夏普，以及波拿的友誼，因為這會影響他的名聲。不容否認，1863年時，竇加和波拿十分親近。他為這位被他形容為有「威尼斯大使」氣勢的朋友，畫了兩張肖像。他把較精緻的那張送給畫中人，自己保留了這張。畫中的波拿神情不安，正在工作。正好和今天我們對波拿、官方畫家、大腹便便的政府權貴令人沒有好感的印象，形成美妙的對比。

在翡冷翠，牟侯畫他的朋友——比他年輕的竇加。這是一張傳統的貴族肖像作品，刻意擺出的姿勢及布幔裝飾的慣例可以為證。1860年，回到巴黎以後，輪到竇加來畫這位他義大利時期的良師益友。(本頁左上)

18 58年秋天，竇加開始進行〈家人的畫像〉——又名〈貝樂里一家〉——的草圖。整個夏天，他在翡冷翠等待姑媽洛荷。竇加只有一個無趣又易怒的姑丈桀那若，貝樂里陪伴，偶爾幾個平庸的畫家路過探訪。直到姑媽帶著兩個表妹回家，情況才改觀。竇加興奮地投入這幅畫的創作，並以迪克（Van Dyck）、吉奧喬尼（Giorgione）、波提且利（Botticelli）、林布蘭（Rembrandt）、蒙特拿，卡爾帕其歐（Carpaccio）作榜樣。

竇 加從義大利帶了許多草圖，回到他在巴黎的寧靜畫室，才完成這幅大構圖的作品。然而，這幅畫在1867年的沙龍展覽並不受注目，之後，一直被擱置於畫室一角。直到畫家死後作品拍賣，這幅竇加青年時期的傑作才被盧森堡美術館高價收購。

　　此外，兒子對肖像畫表示「厭煩」時，做父親的便回答說畫肖像可以保障物質生活。姑媽洛荷終於在11月回到翡冷翠，竇加卻興致勃勃地畫起〈家庭畫像〉，後來，正式命名為〈貝樂里一家〉。這幅畫成為他一生最重要的作品之一，也是尺寸最大的一幅。

　　這幅畫，他首先在翡冷翠畫下人像的草圖，接著在巴黎完成。後來很可能在1867年沙龍畫展出過。套句賈默（Paul Jamot）的說法：〈貝樂里一家〉是一幅「畫」（tableau），竇加在其中「呈現他對家庭劇的

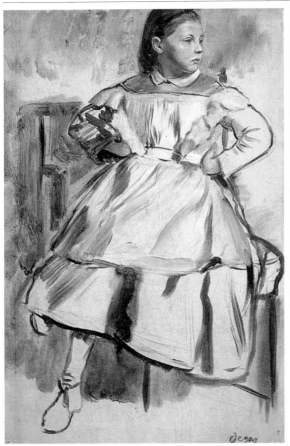

寶加運用不同的技巧，記錄下洛荷姑媽高傲的神情（左頁）、茱莉亞不靈活的樣子及兩個小女孩的臉蛋。他累積的這些資料，使他回到巴黎得以完成把人群組合在一起的大畫像。

愛好，儘管這些人物只是以肖像形式表現，他的畫仍傾向於發現隱藏在這些人之間的不滿情緒。」

寶加在巴黎的正式起步

在父親的要求下，寶加最後終於決定在1859年3月從翡冷翠回到巴黎。他很捨不得洛荷姑姑；遠離了好友車侯，也令他十分難過。根據他當時來往的一個銀行

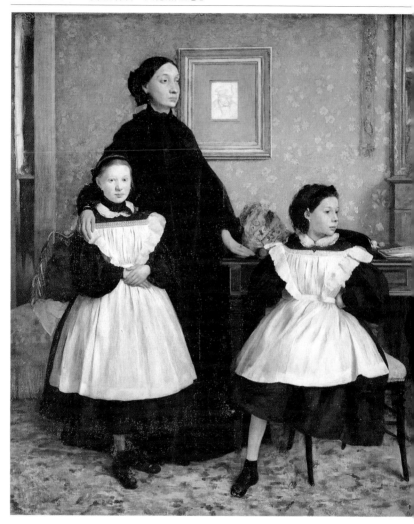

家朋友科尼斯瓦特 (Koenigswarter) 的觀察，回到巴黎
之後的幾個月，竇加又陷入了憂心忡忡、極不穩定的
狀態。他辛苦地尋找畫室——他的父親早就說過這些
畫室價格太高。長時間在國外漫遊，使他不易再融入

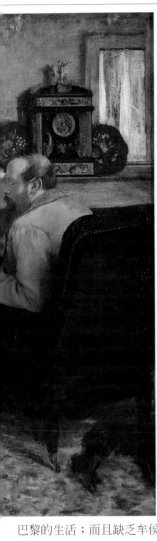

以歷史畫的大尺幅，承載的卻是平凡而痛苦的不和諧婚姻。一個是還算年輕的女人，瀕臨瘋狂邊緣，等待她的老年，帶著人們所謂的嚴重的被迫害妄想症。畫中的男人被放逐到這個「可憎的國度」，牢騷滿腹，終日無所事事。最後，兩個小女孩，其中，茱莉亞歪斜地坐在畫面中央，呈現的是孩子氣焦躁不安的慣有神態，剛好打破了沈重嚴肅的氣氛。在牆壁上，剛去世的依萊爾·竇加一幅紅色粉筆畫的肖像，凝視著這個沈鬱的場景。竇加的姑媽，好像在鏡頭前擺姿勢似的，顯得冷漠僵硬。她很在意是否表現出永恆的形象。而她的丈夫樂那若·貝樂里卻是滿不在乎，連轉一下頭也不屑。

巴黎的生活；而且缺乏牟侯的鼓勵。這些造成他工作上的困難。到了秋天，情況好轉，他終於有了一間大畫室，位於拉瓦爾街 (rue de Laval) 13號。另一方面，他又與牟侯重逢，那時牟侯剛從義大利回國。

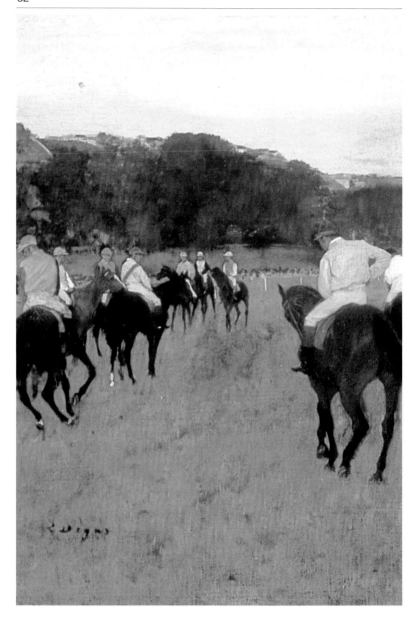

竇加終於展開藝術家生涯。

在義大利的居留，只能算是不可避免的序幕。

寬敞的畫室讓他得以畫大幅作品以入選沙龍展。

1859-1865年，竇加特別潛心探索歷史畫題材。

1860年代末，他的作品開始以當代生為主。

第二章

「他腦中醞釀的念頭，
令人恐懼」

————般來說，當代生活畫題都是在小幅畫裡表現。工夫精細，筆觸則是油潤的「荷蘭畫」式。左圖是〈隆湘賽馬場〉的局部（1871年作）。這個畫題也表現在他最初開始做的雕塑，它們並不被當作獨立的作品，而是被當作模型使用，目的是去解決一些純粹的造形問題。

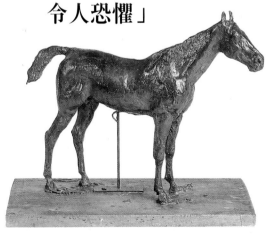

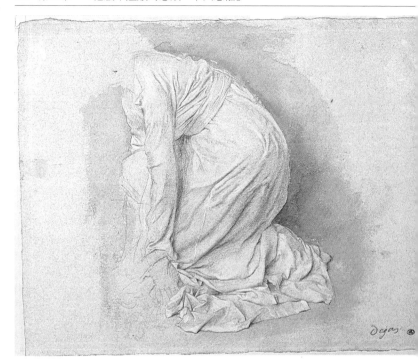

大型歷史畫：《聖經》、上古、中世紀

〈傑夫第之女〉一畫，是他畫幅最大的作品，他想以這幅畫來比美德拉克洛瓦的大型構圖。竇加曾含蓄地表示「以維洛內塞 (Véronèse) 的激情與用色，(我尋找) 蒙特拿所具有的精神與愛。」從這幅畫我們可以看出許多義大利15、16世紀繪畫的痕跡，但它也有相當的原創性：節奏強烈、突兀而蠻橫，道出潛伏在《聖經》時代中的異教成分，令人驚歎！儘管父親奧古斯特反對意見，認為德拉克洛瓦是旁門左道，竇加還是聽從牟侯的建議，陶醉在顏色的樂趣之中，大膽讓鮮明色調與碧綠、強烈與晦暗的顏色相鄰並列，

每當有人拜訪竇加時，他很樂意拿出來給人欣賞的一幅歷史畫：〈塞米哈米建造巴比倫城〉(右頁圖)。他提供給這個遙遠的上古故事一個不同流俗的視覺經驗，與當時其他畫家的精密考證大異其趣。但是，我們可以在與他同時代的作家福樓拜 (Flaubert) 的《沙藍波》中找到類似的情調。

在畫面上四處散布著響亮的光彩。

〈塞米哈米建造巴比倫城〉這幅畫正好和上一幅畫構圖中的律動性質相反，它呈現的是沈穩的淺浮雕裝飾效果，以刻意低調的色彩表現皇后的馬車與隨從。〈斯巴達女孩挑逗男孩〉則呈現古希臘的想像，主題無疑是來自羅馬時代作家普魯塔克 (Plutarque)。在這幅畫裡，竇加的觀點和當時的官方畫家傑侯姆 (Jean-Léon Gérôme) 或1850年代新希臘派畫家 (peintres néogrecs) 大異其趣。竇加志不在鑽研考古的細密重建工作，也

寶加根據亞述及波斯的浮雕，以及蒙古工筆小畫、埃及的繪畫、希臘雕刻與畫家克魯葉(Clouet)、西格諾瑞里(Signorelli)，作了無數的臨摹及筆記。

不在辛苦挖掘已然消失的文明。寬廣的貧瘠土地，難以看出一點古希臘的味道。畫面上只見帶著巴黎小孩粗鄙嘴臉的年輕人，為著不太清楚的理由衝突對峙。

最後，〈中世紀的戰爭場面〉，這幅謎一般的寓

寶加從前人處模仿的形式，在最後作品完成時都已融化、混合成整體構圖接近牟侯的作品。

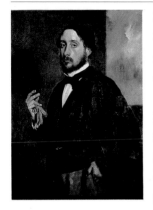

意畫可能是在影射美國南北戰爭帶來的不幸。尤其是北軍對新奧爾良婦女的暴行。寶加嘗試用一種不同尋常的技巧 (以紙裱於畫布之上，用松節油調料的油畫)，成功地表現荒野裡所散布著的女人裸體。她們有的被追捕、有的被強暴、有的被殺死。此畫預示了幾年後寶加畫中的裸女：她們在洗澡、擦身、梳妝或打盹，暴露在別人的注視下卻渾然不知。

光陰似箭……

1859-1865年是一段不確定又充滿疑惑的時期。寶加的弟弟何內一直很關心他的作品，曾表示「寶加情緒高昂地工作著，腦袋裡只想著一件事——他的畫。他不給自己時間休息，只是不停工作。」儘管整日埋首苦幹，他似乎總是對自己的作品不滿意。奧古斯特·寶·加急盼兒子完成作品，參加沙龍畫展。1863年這一次，希望又落空了。其實早在兩年前，為了表達憂慮，他就曾輕描淡寫地嘲笑兒子說：「我們的拉斐爾整天都在作畫，怎麼也沒看到他完成個什麼作品出來！時間可是過得很快哪！」寶加外表粗野、作風突兀，遠近皆知。他完全投入藝術創作中。弟弟何內在1864年表示：「他腦中醞釀的念頭，令人恐懼。」接著他回應全家人抱持的遲疑：「對我而言，我相信而且深信不疑，他不只有才華，

寶加繼續在肖像的領域耕耘。有時候不忘以自己為題材。在〈打招呼的寶加〉畫中，我們看到寶加自然地穿著代表他社會地位的裝扮——手套、帽子。十足高貴又嚴肅的年輕中產階級形象，既沒有紈袴子弟模樣也沒有太草率的態度。1865年，這是他最後一次畫自畫像，旁邊伴著朋友瓦勒爾能 (Valernes)，雖然他只是個二流畫家，寶加與他的友情卻很深厚。在這張感人的雙人肖像中，寶加顯得略為不安，手托著下巴，似乎傳達著他思考反省上的躊躇。透過X光，我們發現，寶加本來在畫面上也是戴著高禮帽的。

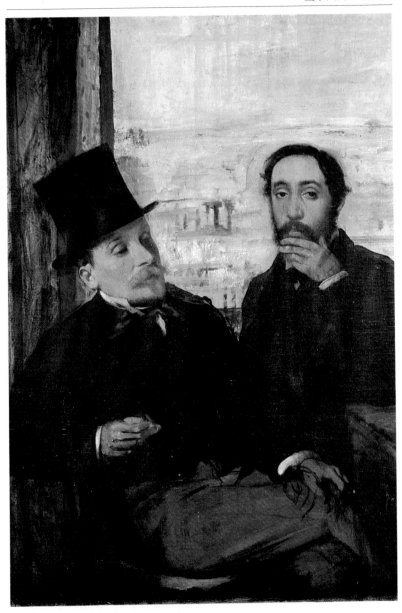

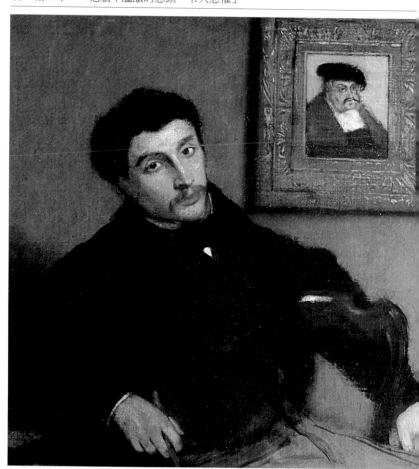

而且是天才。只是，他能表達出他的感受嗎？」

　　隔年，事情有了很大的轉機，竇加最後終於以
〈中世紀的戰爭場面〉入選沙龍展。此後一直到1870
年，他的作品年年入選。此外，他似乎決心不再畫歷
史畫了。在1870年代前期左右，他專心致力於肖像
畫。1853年到1873年的20年中，人像畫占了他所有作

竇加與提索出身背景相同，他們在肖像畫的領域裡的追求也類似。但是當1867-68年竇加為他作肖像時，提索已是功成名就；竇加卻仍是沒沒無名。提索在皇后大道（今日佛許大道〔avenue Foch〕）上擁有一幢豪華宅第，他已是熠熠有名。竇加畫他的時候不無嫉妒與嘲諷。提索在畫中不太像個畫家，倒比較像個優雅的雅士。他坐在畫室裡，卻只想著要溜掉。堆放在畫室中的畫作呈現出不同的題材和技法：室外畫、歷史畫、異國風光都有。在竇加眼裡，提索折衷主義的才能背後，隱藏著一個不穩定的狀況：他不再是竇加過去認識的創新派畫家，而是個隨波逐流、正在墮落的藝術同行。框在牆上那幅克拉納赫(Cranach)的〈智者斐德烈〉恰好像是一個警告。

品的百分之四十五。同時，他的創作愈來愈偏向當代生活的面貌。

　　朋友的交往情況也改變了。他從義大利回來之後和牟侯的關係日益疏遠。1863年之後，和波拿的友誼似乎也不再繼續。相反的，和提索 (James Tissot) 的連繫日漸緊密。他們倆有類似的教育背景，都愛好義

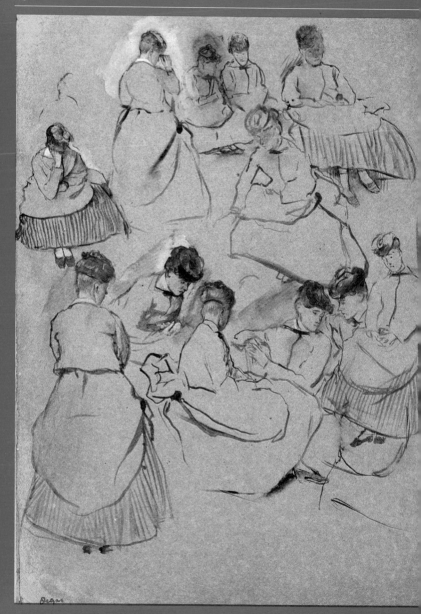

賽馬的世界

18^{69年1月，方丹‧}拉圖爾在給惠斯勒的信中提到與竇加「每週在巴蒂諾爾的咖啡店見一、兩次面……聽說竇加小幅賽馬畫，畫得很好。」竇加在三年以前，便已開始畫這類題材。他在油質的紙上以松節油作畫。主要內容包括賽馬騎師、草地上的婦女以及透過望遠鏡凝視的貴婦們。他常用白色不透明水彩來提高某些部分的光彩。

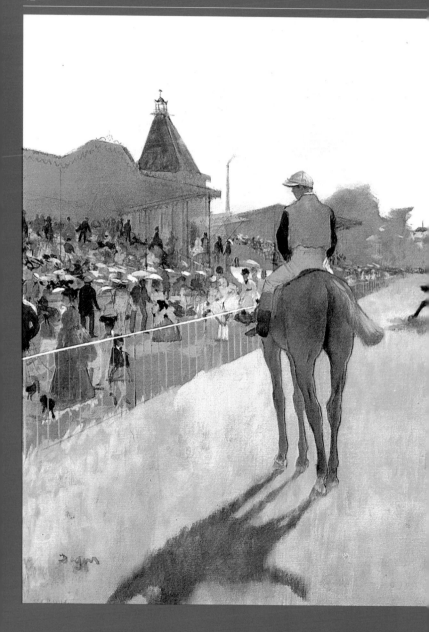

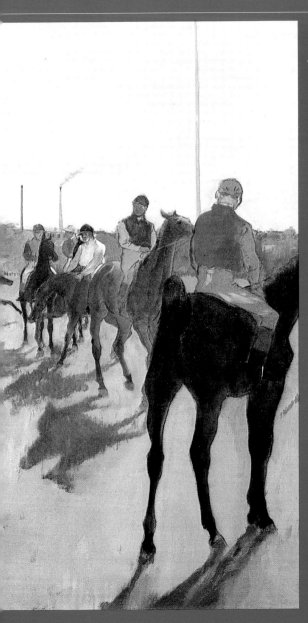

賽馬檢閱

〈賽馬檢閱〉表現的也許是聖－烏昂 (Saint-Ouen) 郊區騎師的馬上雄姿。整幅畫籠罩在春夏溫暖平均的光線下。馬內在同一段時期也畫這個題材，畫中一群人在圍欄後擁擠攢動。竇加和他不同，他只是讓明亮的衣服及小陽傘輕巧地散布在畫面上。中央，從背後看騎士的角度，令人聯想到梅索尼埃在〈索勒菲希諾戰役中的拿破崙三世〉裡的騎馬軍人構圖。竇加認為梅索尼埃精通畫馬之術。這裡整個畫面非常平靜，除了一匹發怒的馬帶來一點騷動，完全沒有慣有的喧噪。但這種喧噪倒是給了左拉靈感，寫出《娜娜》中著名的一段場景。

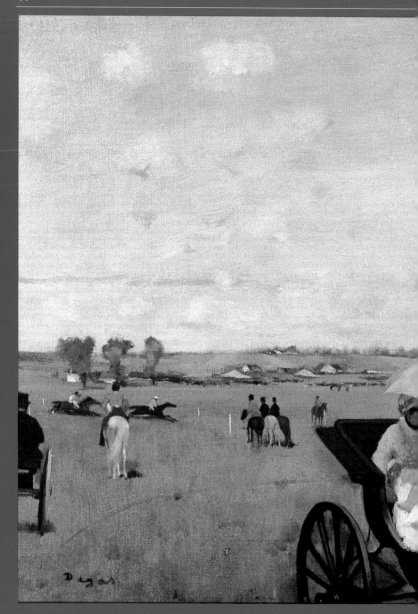

外省跑馬場

在〈外省跑馬場〉一圖中，竇加再度畫他的好友華爾邦松一家。保羅負責駕駛一輛優雅的輕馬車，他的太太及奶媽坐後座，奶媽正在給才幾個月大的亨利餵奶。馬車的方向朝著頗有外省風味的阿爾瓊當跑馬場進行，離梅尼-雨裴15公里。晴朗的天空下，遠處有三匹馬在角逐，獨缺觀眾。這幅小畫筆觸精準而有滑膩感，為著名的男中音佛爾所收藏。1874年「印象派聯展」時，這幅畫不太受注意，只有且斯諾（Ernest Chesneau）稱讚道：「不論是從色彩、素描、人物神態的正確或整體處理的細緻上來看，這幅畫都是十分精美。」

大利15世紀繪畫。然而，更重要
的是結識了馬內。

竇加與馬內：曲折的
友誼

據傳，他們兩人於
1863年左右結識於
羅浮宮。那時竇加
直接在銅版上臨摹維
拉斯傑茲的〈瑪格麗特
公主〉。馬內長竇加兩
歲，他對竇加這種大膽作
法甚感吃驚。看到他的作品不如預
期，便隨便提了些建議。

我們難釐清對這兩位「新繪
畫」運動中的領航人物之間的關
係，到底有幾分眞實性。但是在1870
年代末，應是兩位藝術家來往最密切的時期。馬
內去世後，竇加爲了收藏他的作品，到處探聽，兩

人之間的相惜之情由此可
見。但是彼此間的惡言相
向多少玷污這份情誼。馬
內挑剔竇加不近女色的毛
病；竇加則批評對方布爾
喬亞的習性、想功成名就
的慾望，和他以「獨立革
命英雄」自落選者沙龍中
贏得名聲的行徑。圍繞著
這份矛盾友誼關係，最有

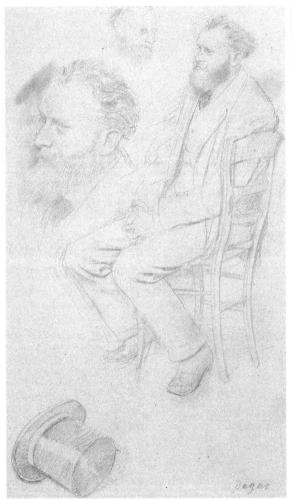

寶加常為他的畫家朋友畫肖像，也許他想湊出一個系列，就像他後來會為音樂家畫像一樣。不可否認，寶加畫得最多的朋友是馬內。在他筆下，馬內很輕鬆地擺姿勢，有時在賽馬場，有時在畫室裡。寶加大概非常滿意馬內這種若有所思的樣子，不然他也不會一口氣為四個連續姿勢，畫上14次〈馬內側坐像〉(左頁)。

名的一個插曲是1868到1869間寶加為馬內夫婦所作的畫像。畫中，馬內夫人 (頗有造詣的鋼琴家) 在他們聖彼得堡街 (Saint-Petersbourg) 的住宅客廳彈琴。馬內慵懶地躺在沙發上聆聽。寶加把這幅畫送給馬內，馬

內則送他一幅靜物作為回禮。但是，不久之後馬內割裂這幅畫，把他太太的部分割去。他認為竇加在畫中，沒有恭維他太太。多年後，竇加和他晚年結識的畫商沃拉德 (Ambroise Vollard) 談起此事。

沃拉德看到這幅被割裂的畫時，他問：「是誰把畫切成這樣的？」

竇加說：「是馬內。因為他覺得我把他太太畫得太差。我在馬內家看到這幅畫，受的打擊有多⋯⋯我拿了畫，沒有道別就離開了。回到家裡，我把他送的靜物從牆上卸下。寫信給他說 —— 先生，在此寄還你的〈李子圖〉。」

沃拉德問：「但是你和馬內後來還再碰面？」

竇加說：「我怎麼和馬內長期交惡呢？不過我們和好時，〈李子圖〉已被他賣掉了。」

後來，又有另外一件事掀起兩人爭端。關於竇加的繪畫主題取材於當代生活的事，馬內表示，很久以前，當竇加還在為〈塞米哈米〉搞得死去活來時，他自己早已開始從事這個題材的創作了。針對這件事，竇加強調，從1860年初以來，他就對賽馬的場面很感興趣，也畫了好幾幅畫。即使是其中最重要的一幅，〈紳士們的賽馬：開跑之前〉，也早於1862年完成，但二十年之後才又大修。

1890年代，竇加又重拾這個馬場的主題。原因是從1861年起，他經常到好友華爾邦松梅尼-雨裴的家度假。鄰近處就有法國外省典型的跑馬場；阿爾瓊當 (Argentan) 和阿哈斯都龐 (Haras du Pin)。這個鄉村非常具體地讓竇加想起他所喜愛的英國彩色版畫。1869年，竇加作了一幅小畫〈外省跑馬場〉。他在這幅畫裡回味和華爾邦松家族出遊的情景。

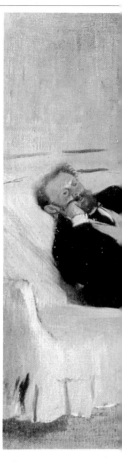

上方，竇加畫的〈馬內夫婦〉。小畫面中是馬內畫的〈彈琴的馬內夫人〉。

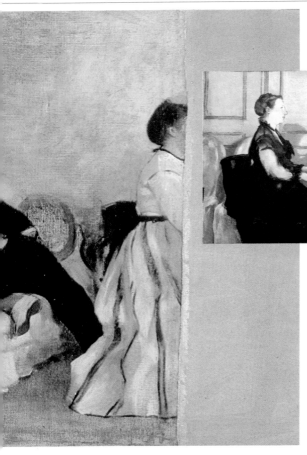

當竇加要回這件被馬內割過的畫時，曾想過（套句他自己的話）「復原」馬內夫人。於是，1890年或20世紀初，他曾加上一截處理好的畫布上去。不過一直沒開始「復原」的工程，大概是由於眼疾，此一工作成了負擔。日後他總以好玩的態度，看待馬內這個對不起他的舉動：這個大膽的「割畫」動作，倒不會讓竇加不悅。

一個不願臣服於官方沙龍限制的藝術家

竇加和他的朋友如提索、史蒂文斯 (Stevens) ，甚至牟侯及馬內不同。1860年代他還沒沒無名，只是在葛波咖啡廳 (café Guerbois) 的小圈子裡小有名氣。這個藝術圈子有馬內、阿斯訝克 (Astruc)、杜蘭堤 (Duranty)、布拉克蒙 (Bracquemond)、巴吉爾

(Bazille)、方丹-拉圖爾、雷諾瓦以及西斯萊 (Sisley)、莫內、塞尚、畢沙羅。後四者在搬離巴黎前，也來參加聚會。在這裡，竇加享有公認美譽，來自於他的待人接物、他的博學，更來自於他評斷藝術時的堅持。他遣詞用句時的誇大尖酸也很出名。1865 到1870年，他每年都參加沙龍展，這是他唯一能嶄露

為《仙泉》芭蕾舞劇所畫的〈娥貞妮‧費歐克小姐肖像〉說明了這位舞者 (右邊的照片) 當時的名聲，多半來自於她的嫵媚與吸引力，而不是她本身的才華。

頭角的機會。但是這些年的連續嘗試不算成功，評論界的回應並不熱烈。

　　竇加幾乎沒賣什麼畫，也尚未面臨經濟困難。提索則與他正好相反，幾年之間，他賣畫發了大財。竇加也和牟侯不同，拿破崙三世邀請牟侯為他著名的公皮艾尼 (Compiègne) 城堡作畫，牟侯的作品亦深受皇帝的堂弟拿破崙王子所鍾愛。

在寫了一封「致沙龍展評審先生們」的公開信之後，竇加永遠放棄在那裡展覽的念頭

沙龍畫展確實不是一個能使竇加成名的地方。他討厭個展，因此，1870到1880年間的「印象派聯展」對他而言，是一個比較有利的機會。

　　1870年的沙龍展，是他最後一次參展。在此之前，《巴黎日報》上刊登一封他「致沙龍展評審先生們」的公開信。信中，他提出一連串的建議，希望能改善展覽時排放作品的方式：掛畫最多只能同時掛兩行、兩幅畫之間距離至少20到30公分、將素描和油畫混合在一起展覽，以及展覽者有權利在展出幾天後拿回自己的畫作。

　　這篇文章中的每一行字都在說明竇加參展時所遭遇的困難，以及他之所以在這種情況下少有成功的原因。假如不是因為畫作掛得太密，疊床

如何為「巴黎大美女」畫肖像？竇加不像同時代的溫特哈爾特(Winterhalter)或卡爾波 (Carpeaux) 只呈現一幅上流社會的景象。他玩弄曖昧性。時間上是芭蕾舞者稍息靜止的一刻；空間上是逼真的山岩布景，讓馬低頭喝水的水窪。除了一雙小小粉紅舞鞋之外，一點也看不出歌劇場景的樣態。竇加在一個寫實的框架裡摻入了一絲夢幻仙境的氣息。

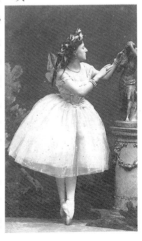

架屋造成混亂，如何解釋〈中世紀的戰爭場面〉這幅既有原創性又令人不安的畫沒被注意到？又如何解釋如費歐克小姐和高捷藍 (Gaujelin) 夫人的畫像這樣的傑作會受到忽略？竇加會如此堅持要求畫家有權在展出幾天之後拿回自己的畫，這必定和他在1867年沙龍展時，要求在〈家庭畫像〉添修幾筆而被刁難有關。無論怎樣，對竇加而言，這一段歷史已成過去。儘管在組織「印象派聯展」時和「同志們」有所爭執，他已然從1870年開始，斬釘截鐵地拒絕官方沙龍畫展。

工作游刃有餘，也許欣賞者終於出現了

1860年代對竇加而言是幸福快樂的。家裡有一連串的喜事——兩個妹妹都出嫁；而小弟何內也在大哥積極的鼓勵之下，定居在美國新奧爾良，並和當地的表妹結婚。他自己則忙著改進畫作，沒有接踵而至的煩憂，或隨後幾年常有的災難。假使竇加沒有畫作不爲時人賞識的困擾，我們大可以說，這是段安祥泰然的時光，而他的創作熱忱不受干擾，有增無減。

　　竇加一直未有金錢上的煩惱。父親的財產、寬裕的物質條件，讓他生活自在，不必靠賣畫維生。從1868-1869年始，畫家的作畫生涯似乎有了轉機：他開始在有限的小圈子之外略有名氣。漸漸地，他對自己作品的出路也比較會主動去關心。1869年，大弟阿奇勒寫信給新奧爾良的慕松外公家，談及艾德加在布魯塞爾旅行，並且看到自己的一幅畫被收藏在國王的大臣布哈耶 (Van Praet) 先生的私人藏畫室裡，「也是歐洲最出名的收藏之一。」「這件事令他 (艾德加) 很高興，終於使他對自己與對繪畫才華都信心大振。他的才華是千眞萬確的。」同時，在這趟比利時的旅行

1865年6月，大概在竇加妹妹瑪格莉特與建築師費夫爾 (Henry Fèvre) 的婚禮時，竇加為他兩位小表妹吉歐凡娜與茱莉亞 (最右圖，以及其細部) 畫肖像。兩位亭亭少女不再是當年〈貝樂里一家〉畫裡躁動的小孩。這時她們已經成為略顯豐腴的少女。兩個人背對背，一條細花飾把她們倆湊在一塊。

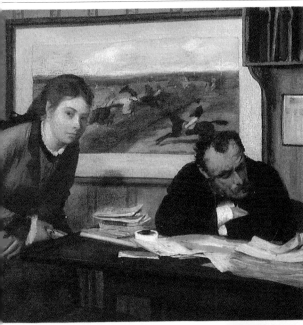

〈賭氣〉(左圖) 這幅畫是個有意造成的謎:兩個人的談話被打斷,畫中看不出來他們的關係:但是可以猜得出談話內容並不輕鬆。靜止不動的瞬間,他們似乎只等著打擾的外人盡速離去。

當中,著名的畫商史蒂文斯 (Arthur Stevens) 甚至向他提出簽約的建議,而且答應「每年付他1萬2千法郎。」此外,竇加準備和馬內一同探測英國的藝術市場,因為他在此中看到了他所謂自家「產品」的可能出路。

最能說明竇加此時奇特處境的莫過於莫里梭家族的幾封信,談及1869年的往事。那一年,竇加請勾比亞爾 (Théodore Gobillard) 夫人 (出嫁前名為怡芙‧莫里梭〔Yves Morisot〕,是女畫家莫里梭〔Berthe Morisot〕的姊姊) 擺姿勢,讓他畫像。這一家人文化修養很高,對繪畫情有獨鍾,他們非常仔細地

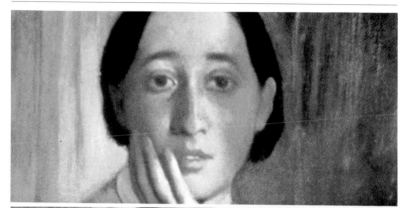

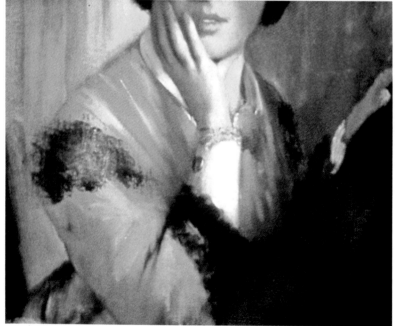

審查、評論竇加。莫里梭這時和竇加趣味不投，最初覺得竇加幫她姊姊畫的第一幅草圖很「平庸」。但是不久，她認為竇加用粉彩幫她姊姊怡芙畫的肖像，稱

18 65年畫家妹妹泰瑞莎，不久前痛失麟兒，在畫面上，如同是丈夫的影子。

得上是一幅傑作。這幅畫1870年在沙龍畫展展出。在莫里梭這個十分布爾喬亞卻也頗有藝術家放蕩氣息的家庭裡，竇加顯得特立獨行。只要有空，而莫里梭家也方便接待時，他就登門造訪。在此，他的工作環境並非充滿宗教般寧靜氣息的畫室，而是在一幢點綴著

專注而不安，她需要丈夫的肩膀。而她的丈夫莫爾比利有文藝復興時代王宮貴族式的高雅臉龐。

日常生活起居、人來人往的屋子裡。6月底，莫里梭夫人寫道，「他問我白天有沒有一、兩個小時的空間。他來一道午餐，然後卻待了一整天。他似乎對自己的畫頗為滿意，而且捨不得放下工作離去。畫肖像，對他來講，真的是一件得心應手的事。我們這兩天的工作總是不停地被訪客的招呼干擾，但他就在這個情況下完成畫作。」一個月前，在他畫第一件素描時莫里梭也已經注意到：「他一邊聊天一邊作畫。」

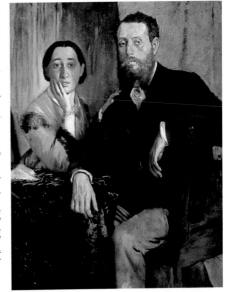

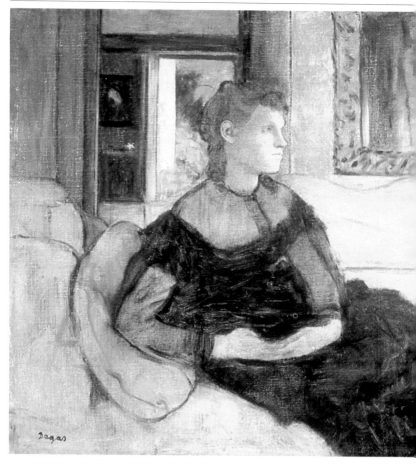

　　竇加雖然能在嘈雜環境裡為複雜的肖像畫打下一幅又一幅的草稿，卻有好幾年的時光，他下過很多功夫畫的油畫都中途而廢。其實從一開始，竇加創作的特色就已經固定：一方面，藝術創作對他而言，很容易達成；另一方面，他總是不滿意自己的畫，永遠帶著疑惑。竇加有一種難以壓抑的需求，每隔一段時間他便需要把擱置畫室角落的畫作重新修補一番。此

竇加畫這幅肖像是在1869年春天，畫中人怡芙．莫里梭，貝兒特．莫里梭的姊姊，也就是勾比亞爾夫人，那時正在巴黎作短暫停留。

外，他有一股強勁、熱烈的意志，總是勇往直前，不停地找尋新的創作手法或尚未使用過的表達方式。他掌握的材料並無不同，而他尋找的主題在往後幾年愈來愈簡化。這段深居簡出的日子，他不停地努力工作，沒有什麼值得載入傳記的事件發生。對於自己的私生活，竇加是怪癖似地守口如瓶，在他的雜記本裡也只能找到零星的線索。1856年，他愛上一個女孩，寫信給她被回絕，無非是由於他表現得太急切。他只能在筆下發洩對那個女孩的綿綿愛戀。

1859年，竇加還向姑媽洛荷傾吐他的熱情與結婚計畫。馬內曾隱隱約約地向莫里梭提及：「他〔竇加〕沒有能力愛女人，更別提去向她表白或做些什麼。」然而，一些惡意的閒話並不足以掌握他的情感生活。一幅題名為〈室內〉，又名〈強暴〉的畫，對他陰暗不明的性生活與感

1860年代末，竇加的朋友圈有所改變。他常在葛波咖啡店出沒，所以和馬內碰面的機會固定。透過馬內，不久後也認識了莫里梭一家，並且成為他們的座上常客。

情生活的解釋，勝過旁人的說辭。畫裡描述的是：一個年輕女孩簡樸的臥房裡，站著一個沒什麼理由在那兒出現的男子。然而，他已經占據了這個房間，因為他的個人物品散置在房間各處，高禮帽放在五斗櫃上，外套在床上，而她呢？我們可以想像她的地位較低，略微裸露，垂頭喪氣地跪在一張椅子上。畫面正中央，檯燈生硬的光線籠罩下，是一把剪刀的刀尖，

上為莫里梭的畫室。最上方那張肖像也是她，此為馬內名畫〈陽台〉之細部。

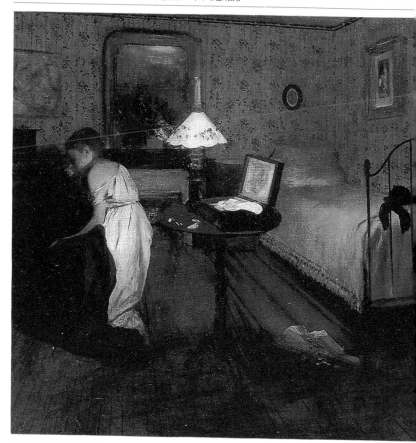

敞開的木匣中露出幾塊白布，更突顯出內衣蒼白的粉
紅襯裡。自從葛爾茲 (Greuze) 的〈破壺〉以降，只有
這幅畫這麼露骨地表達出處女身分的喪失。然而竇加
的畫比葛爾茲更直接、更不加掩飾。

竇加參戰：悲劇與啞劇

普法戰爭及繼之而來的公社起義 (la Commune)，使
竇加的繪畫工作中斷。1870年9月，竇加在巴黎，和

這幅畫的兩個題目
〈室內〉或〈強
暴〉都不是竇加取的，
他自己稱這幅畫為「我
的民俗風情畫」。那時
左拉剛出版小說《泰瑞
莎‧哈光》，人們曾認
為此畫儼然就像其中一
個段落的「插圖」，但
這看法不太正確。

馬內一道志願加入國民衛隊。10月初，他被派到凡森 (Vincennes) 森林北部第12號防禦據點支援。頂頭上司是魯亞爾 (Henri Rouart)，是他大路易中學的同學。煙火戰地，舊識相逢。竇加和馬內常熱烈討論應敵策略。根據莫里梭母親的回憶，「為了爭辯防衛措施及國民衛隊的運籌方式，他們差一點互揪頭髮打起來，即使兩人的出發點都是寧可為國捐軀……而竇加先生則去當起砲手。他的理由是，他從未聽過大砲發射的聲音，所以想去戰場找機會，看看他是否能忍受砲彈震耳欲聾的聲音。」

有時無關大局的爭辯之來了無可避免的悲劇：被殺，時年29。雕塑 Cuvelier)，也是竇易戰爭中去世。提死時畫下他的素不救，而與提索

假如畫的內容隱晦，那麼純繪畫上的野心倒是十分明顯，竇加寫道：「花了很多功夫在夜晚、燈光、燭光等等的效果上。重點不總是在強調光源，而是光線造成的效果。」竇加〈室內〉這幅畫的重大創新，是把日常生活平庸的題材提昇到歷史畫的高度。

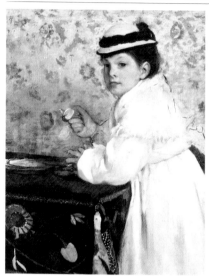

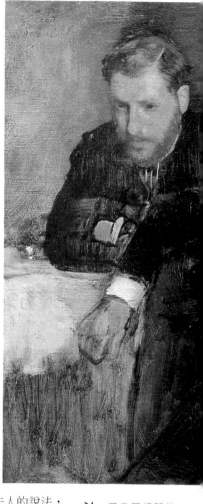

　　除了失友之痛外，戰爭也讓竇加認識不同生活領域的朋友。〈瓊都、林內與雷內〉這幅令人感動的三人畫像，正好為這份新友誼帶來的喜悅作證。這是在1871年，某個酒酣飯飽的時候，畫家捕捉了這三個因戰爭而相識的「老戰友」優雅而灑脫的形象，與他們在巴黎被圍的戰事中初識時的困境大相逕庭。巴黎公社期間，竇加人不在巴黎，而在諾曼地的好友華爾邦松家。很可能是在此時，他為華氏之女歐荷登絲 (Hortense) 畫了一幅美麗的肖像。仍根據莫里梭老夫人的說法，竇加在6月1日回到巴黎時，曾強烈地指責政府對公社群眾的鎮壓：「提皮爾斯〔・莫里梭〕(Tiburce 〔Morisot〕) 在人家要槍決那些公社群眾的現場發現了兩個認識的人：馬內和竇加！一直到現在，他們仍不

為 了表現好夥伴（瓊都、林內與雷內）要「散會之前」的氣氛，疲倦而懷舊的感覺，竇加用褐、黑、及暗紅作色彩的搭配。

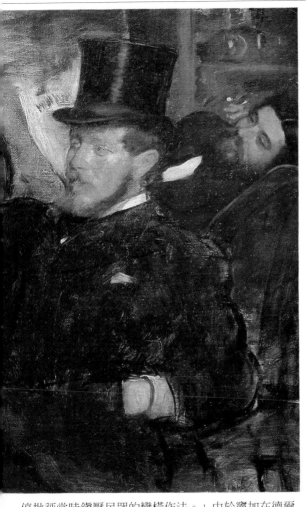

好幾年之後，歐荷登絲·華爾邦松回憶當時竇加為她畫肖像時的情境（〈歐荷登絲·華爾邦松肖像〉，1871）：「作畫的念頭來得突然，手邊也沒有足夠的材料。竇加手頭連張畫布都沒有。我們給他一小塊鋪床的帆布，那是從城堡裡的衣櫃底找出來的……畫家曾建議小女孩乖乖別亂動。畫臉頰要畫出軟硬兼具的輪廓誠屬不易，他竟然還膽大到在小女孩手上放一片蘋果。誰能教一個小孩手中拿著一片蘋果，同一姿勢原地不動，擺上幾個小時？小女孩除了吃掉蘋果，還有什麼別的事好做嗎？結果，簡直是裝鬼臉嘛，臉頰變了形，嘴一張一合的。畫家惱火了，大發雷霆，工作不得不中斷。另外一次，小孩很聽話，竇加對他畫出來的成果很滿意，整個過程便在嬉戲中進行。」

停批評當時鎮壓民眾的蠻橫作法。」由於竇加在德爾福斯 (Dreyfus) 事件中採取反猶主義的立場，致使一般印象裡，竇加的政治立場傾向反動派；但是以上這段不尋常的記載應該會稍微修正人們對竇加的看法。

戰爭對竇加的創作倒是帶來了好處。1870年竇加

幫他的朋友迪歐 (Désiré Dihau)，
也是巴黎歌劇院的巴松管樂師，
畫了一幅像。畫面上，他在樂池
裡被一群其他樂器的演奏者圍
繞。這幅畫一完成，他就託迪歐帶
到北方的一個城市里耳去展覽。隨
後戰爭爆發，這幅畫暫時無法送回
巴黎，因此阻止了竇加仍想修改的
願望。畫家的家人卻要好好感謝迪
歐不得已的作法，因為「眞是多虧了
您，他〔竇加〕才有機會作了一幅完整
的畫，終於完成一幅眞正的畫！」

也是這一幅畫，頭一遭有芭蕾舞者出現在竇加的
畫面上。但是，她們只是在畫面上緣出現。在彩繪的
布景襯托下，翩翩起舞，正好與底下樂師們嚴肅的表
情形成對比。

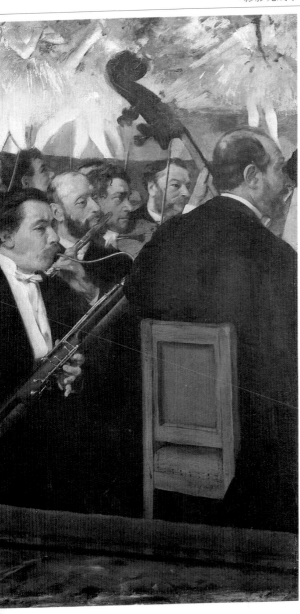

〈 歌 劇 院 樂 團 〉 不是風俗畫，而是某人的肖像，此即歌劇院裡的巴松管樂師德茲黑·迪歐。他置身一群樂師當中，當時樂團正在排練。樂團的構圖不易表現，竇加動搖了傳統布置樂團的方式：畫面上的人物既有眞正的音樂家，亦有一些我們不知其名的畫家的朋友，只是為了畫像來擺擺演奏姿勢。竇加強調樂器奇怪的形狀、人臉怪異的疊合。片片段段的人像，像是被琴弓襲擊，從細微不同的角度被切割。同時，在這些穿著黑白兩色的嚴肅音樂家頭上，裝扮得繽紛亮麗的芭蕾舞伶騷動著，頭部卻被畫面邊緣截去。

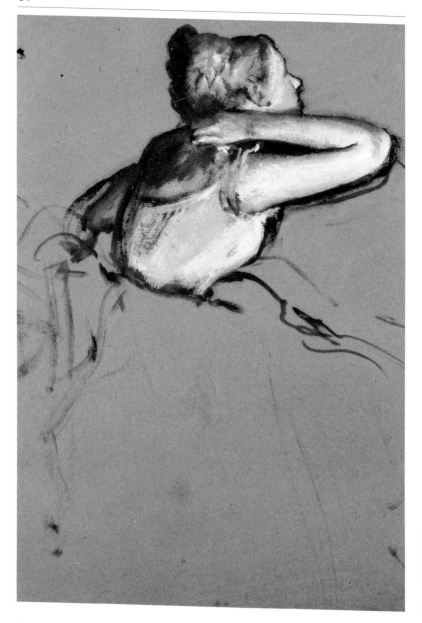

「**休**息時間結束，音樂響起，
肢體的苦刑又要開始。
在這些畫裡，人物常在畫面邊緣被切割，
就像我們在日本畫裡看到的一樣。
芭蕾舞伶的練習速度愈來愈快，
她們的腿隨著節拍抬起，
手抓著圍繞整個室內的橫桿，
同時，腳尖狂熱地擊著地板，
而且嘴唇自動露出微笑……」

第三章

「我可能太把女人
當作動物了」

「**你**有沒有辦法讓歌劇院發給我一張通行證？舞蹈考試的那天，應該是星期四吧，讓我去看？人家是這樣告訴我的。我畫了不少舞蹈考試的畫，自己卻從來也沒看過，還真是不好意思。」

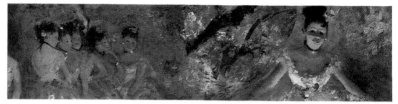

「……當我們注視這些芭蕾舞者時會發現畫面變得如此逼真。每一個舞者都激動而迅速地舞著，女老師的叫喊聲如在耳際，穿破了小提琴尖銳的雜音：『腳跟向前，縮腰，手腕提高，彎身。』然而在最後這一聲號令下，剛剛好不容易做到的困難姿勢立即瓦解，女孩的腳翹得更高些，使得芭蕾舞衣的蓬蓬裙襬也往上翻，有的人把腳僵硬地搭在最高的那條橫桿上。」這段文字出自1880年第五屆「印象派聯展」時，于斯曼(Huysmans) 對竇加作品的評語。

1870-71年間，竇加畫〈樂團裡的音樂家〉。日後他在畫的上方加一條橫塊，增加舞台部分的重要性。畫面呈現了兩個重疊的世界。一個是男音樂家幽暗的死亡之河，另一個是圍繞舞伶的彩繪佈景伊甸園。藉此，竇加可以實驗各種不同的光線、手法、與大小尺度之間的對比—男人厚重的膀背與舞者輕盈的身體之間的對比。

從觀眾席到幕後

〈歌劇院樂團〉是竇加創作生涯中的里程碑。雖然描寫舞台及舞蹈的主題，也曾在費歐克小姐的畫像中嘗試過，但這幅畫的表現更勝一籌。此後這個主題也經常出現在竇加的作品中。竇加什麼時候開始成為巴黎歌劇院 (Palais Garnier) 的常客？難以考證。在1885年到92年間，他去看了哪些節目還有跡可循，再往前的幾年，記載就很模糊了。剛開始，他常去樂貝勒提耶路 (rue Le Peletier) 的劇院，自1875年起，他則去新落成的巴黎歌劇院。雖然熱衷歌劇，但還不至於成為定期會員，也沒有從觀眾席跑到幕後的特權。

　　竇加到底怎麼畫出這些舞台場面的？由他的作品本身，我們無法作出更明確的推斷。其實，竇加畫的這些舞台場景，他從未看過。當他要求一個愛好芭蕾舞表演的朋友埃許特 (Albert Hecht) 讓他去歌劇院看一場舞蹈考試時，他說：「我畫了不少舞蹈考試的畫，卻一場也沒看過，真是有點不好意思！」1870年代初開始，竇加畫了許多不同構圖的芭蕾舞場景，不只表現舞者在舞台上的丰姿，更著重舞者練習的場景。這些畫很快便獲得熱烈回響，這也說明後來竇加不斷創作系列圖畫的原因。

　　然而，為何竇加對這個題材情有獨鍾？芭蕾的世界，費歐克小姐曾經引領他一探大概。但是，真正幫助竇加對這個領域深入瞭解的，應該是他常去歌劇院樂團找的朋友：吹巴松管的迪歐、吹長笛的阿爾岱斯 (Altès) 及作家哈雷威等人。

從小說家朋友也是歌劇劇本作者哈雷威的作品《卡爾迪南家庭》取材，竇加畫了三幅插畫。都是用單刷版畫的技法，並刻意以粉彩強調。（上圖）

事實上，在1870年5月，哈雷威出版了一本書，名叫《卡爾迪南夫人》，這是一系列短篇小說中的第一篇。小說描寫兩位歌劇院的窈窕舞伶寶琳娜和卡爾迪南 (Pauline et Virginie Cardinal) 離奇、大膽的冒險。很可能在1871年11月，寶加動筆畫〈舞蹈課〉時，哈雷威又出版了另一篇小說《卡爾迪南先生》。此書的開頭就是描寫芭蕾舞者走進舞台時的姿態。雖說在這個階段，寶加尚未照著哈雷威的文字去畫 (他稍後則如此做了)，但是寶加對幕後的世界所知尚淺，他必然從作家朋友的描述中得到許多靈感。〈舞蹈課〉一畫表現的是沒沒無聞的高捷藍 (Joséphine Gaujelin) 正預備開始跳舞。在這之前，寶加已為她畫過一張肖像。另外，1872年所畫的〈歌劇院的舞蹈學校〉作品中，他加上了鼎鼎有名的芭蕾舞老師梅洪特 (Louis Mérante)。

畫商杜朗-魯埃 (Paul Durand-Ruel) 1872年買了這兩幅作品。在當時，他的藝廊展覽以巴比松畫派 (Barbizon) 作品為主。後來，1870年間，他成了印象派作品的畫商。寶加這次把畫賣給他，展開兩人的長期合作，也開始了將商業帶入他的繪畫生涯。

寶加與畫商的接觸

和莫內、雷諾瓦或畢沙羅不同，寶加的畫常常有人買，但是他與畫商只保持疏遠的公事關係，不定期地交給畫商他的作品。1897年他賣給杜朗-魯埃的一幅舊作〈羅馬的女乞丐〉，說明了他在成熟時期，對自己年少舊作的重視。寶加賣畫的例子不勝枚舉。他繪製專門為商業利益而做的「產品」；或者一件一件地把不同時期的舊作賣出。這裡的關鍵人物杜朗-魯埃

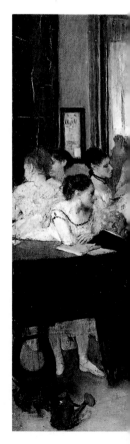

在歌劇院破舊的教室裡，舞伶們在平衡桿練完彎腰動作之後，即將開始一個一個到中央表演。「抬腿、擺動、原地旋轉、小碎步、擊腳跳、拍擊、腿成圓形、合攏腳墊、腳尖、小拍子…」

扮演了如同銀行家的角色。日後，竇加不惜花錢添增他自己的繪畫收藏時，這個銀行家的角色更形重要。

　　從此，竇加的作品參加聯展，特別是杜朗-魯埃定期在倫敦舉辦的展覽。他的畫進入市場，作品的傳播管道改善了，此事對他的創作影響甚深。現在他擁有一群圍繞著他的業餘愛好者與收藏家。而畫家本人則變得比較注意我們今天所謂的「職業生涯規劃」。1870年代，杜朗-魯埃一度面臨嚴重的財務危機，只

〈舞蹈課〉是竇加著名的芭蕾舞系列「產品」的第一幅。畫面中央，喬瑟芬娜‧高捷藍做好準備動作，芭蕾教師也已經架好小提琴，舞者正等待信號，開始跳舞。

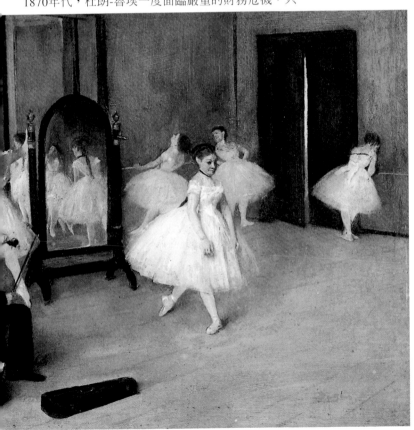

好暫時減少對印象派畫家的資助。雖缺少了
此一重要支持，竇加幸能獲得一位倫敦畫商
德相 (Charles W. Deschamps) 及幾個私人收
藏家的青睞，包括著名的男中音佛爾 (Jean-
Baptiste Faure)。

美國的冒險之旅

這些事不可避免地都對竇加產生影響。就像小弟何
內在1872年夏天到巴黎度假時觀察的：竇加從此變
得「成熟……，比較嚴肅而穩重。」

　　竇加過著單身漢的生活——何內在寫信給
新奧爾良的家人時表示「他擁有一間愜意的
單身公寓，和一個很不錯的廚娘」——他白天

工作，晚上欣然外出，喜歡去「香榭大道上逛逛，去有人駐唱的咖啡廳，聽傻人歌，諸如泥水匠同伴的歌曲，或其他荒謬的笑料」；要不然，「在鄉間吃飯，然後重遊在巴黎受困時一些永難忘懷的地方。」

1872年暑假，何內終於使他的大哥下定決心，去美國新奧爾良走走，看看母系的親戚。他只認識其中一小部分。何內半挖苦半驕傲地向美國那邊的親戚宣布：「請你們好好準備，隆重地迎接我們偉大的藝術家吧！」接著又提醒：「他希望你們到車站接他時別把布魯諾歌舞隊、保安隊、救火隊、教士團都帶來了。」這個「偉大的藝術家」躊躇許久，終於決定10月出發前往遙遠的美國。

在新奧爾良停留期間，路易斯安那州種種的景象，免不了給他這個「異鄉客」帶來驚奇。何內儼然成了「在地人」，寶加有何內做嚮導，對所有的事物都興致勃勃：火車月台專門看管孩子的黑女人之間「細微的差異」、「裝飾著槽紋柱子的白色房屋」、「兩支煙囪的汽船」，以及「生氣勃勃又井然有序的辦公室與黑色動物的偌大威力之對比。」

面對這麼多新的體驗，要是能反映在繪畫上，一定會帶來強烈多樣的效果。但寶加卻馬上退縮了。他後悔離開巴黎那個熟悉的世界，「只想回到〔自己〕

寶加一到路易斯安那，就不得不幫這裡的家人畫肖像。在〈院子裡〉(新奧爾良)一圖中，他得費力「讓年紀尚小的姪子、外甥坐在階梯上擺姿勢。」

〈**腳**傷治療〉這幅用松節油畫的油畫，營造出某種柔和無光澤的色調。同時也實驗透明與不透明之間細微差異的效果。它其實可說是一幅「床巾與浴巾的肖像」。

的角落，在那裡虔誠地挖掘就好了。」他在美國的假期似乎不太快活；他感染痢疾，那裡天氣酷熱，西羅科 (sirocco) 風「足以致命，」加上欠缺歌劇，更是「不小的折磨，」而且全家人不停地打擾他。

因為，從一開始，竇加的舅父、姨媽、表兄弟姊妹就起鬨要這位巴黎來的畫家親戚一展手下功夫。為了因應大家的要求，竇加最後決定逐一替這些親戚畫肖像。

不多久，他寫信給巴黎的朋友，提到他想回法國。1873年2月，他已經訂下回程的計畫，寫信給友人提索。此人由於巴黎公社時期的政治活動，這時流亡倫敦。竇加向提索宣布他正在進行「一幅相當有力的畫，」而且打算送去英國市場。這幅畫即是有名的〈辦公室裡的肖像〉，一般常稱它作〈新奧爾良的棉花商辦公室〉，在1878年完成。這也是竇加第一幅被法國國家收藏的作品。畫中呈現的是舅父米歇爾做棉花生意的辦公室。14個人處理不同的事務，各忙各的，只有畫家的兩個兄弟特別優閒。竇加在寫信給朋友時，特別強調在這個路易斯安那州首府，棉花業無所不在：「這裡的人除了棉花不做別的，這是由於氣候的關係，人們的生活充滿棉花，生計也全靠它。」在畫裡，竇加故意讓鋪在桌上的棉花以光炫的白色呈現，看似小型的海。透過這幅畫，他賦予遙遠的美國一個富饒祥和的景象。簡單有力的畫面，「清晰明白」擁擠卻有秩序。這幅畫有另一個版本，與此畫不盡相同，現藏於佛格美術館 (Fogg Art Museum)。竇加從美國帶回歐陸的，只有這幅畫。其他的作品，如〈女人與瓷花瓶〉、〈歌唱排演〉，可能在美國就已動筆，回到巴黎才完成。

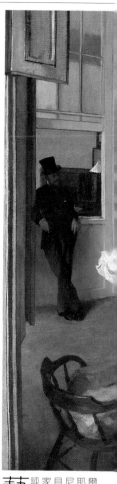

藝評家貝尼耶爾 (Arthur Baignières) 稱竇加為「不妥協的印象派集團大祭師」。這幅〈辦公室裡的肖像〉被《費加洛報》的吳爾芙 (Albert Wolff) 大肆批評。

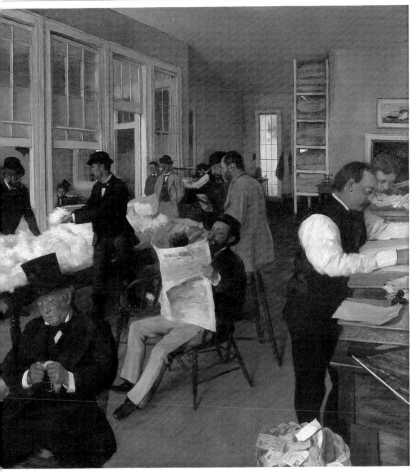

一去不回地邁入長期的孤獨

長時間旅行的時期(義大利、美國)從此告一段落。竇加過著深居簡出的日子。一直到晚年，除了定期的度假，他極少離開巴黎。他回去過拿坡里一次，找父方親戚，爲的是解決接二連三的財務問題。1870年代，竇加在許多方面都十分活躍——舉辦印象派的「展

「如果規勸竇加，告訴他藝術的領域裡不是毫無章法：素描、顏色、作法、意志力都是常規。他會對您嗤之以鼻，把您當作反動分子。」

吳爾芙

覽」，創作路線繁多，並運用許多新的手法。然而這個時期，家裡方面充滿了前所未有的憂愁。1874年2月23日，他的父親於拿坡里過世。從此以後，竇加在提起父親時，只用「親愛的爸爸」來表示。父親的死帶給竇加深深的創傷：他睡床的正上方，保有一小幅父親的畫像。那是在他死前兩、三年畫的。畫中，竇加的父親專注、佝僂而蒼老，正傾聽帕剛斯 (Lorenzo Pagans) 演唱西班牙旋律。

竇加的父親留下一筆爛帳，拿坡里那邊的財產分配糾紛不斷，加上何內欠下的債務，使竇加生平第一次為財務煩心，而且迫使他比較注意畫作買賣和職業畫家生涯的商業層面。

至此，竇加已年逾四十。但是，在朋友眼中，他老是有煩惱，不太穩定，總是「渴望秩序」，卻從未安定下來。1877年寫給德‧尼帝斯 (De Nittis) 夫人的信中，寫道：「獨自生活，沒有家人，這真是太苦了。我以前怎麼也想不到會受到這樣多的折磨。你看，我就這樣漸漸老去。健康不佳，又沒有錢。在這茫茫塵世，我實在沒有好好安排一生。」

值得玩味的是，竇加從來不畫他的父親。唯一出現的一次是在這幅畫裡，他的父親坐在西班牙男高音帕剛斯的後面。這已是1871-1872年間，不久以後，他就去世了。

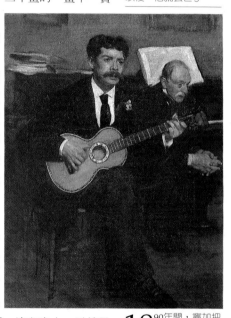

18 90年間，竇加把這一小幅畫拿給好友布猶(Paul Poujaud)看。布猶說：「我確定竇加這幅畫給我看，不是因對他父親的懷念，我既不認識他父親也沒聽竇加談起過。竇加把這幅畫和其他畫一視同仁。這只是一件完成的作品。

竇加於印象派風暴中心

這幾年，在竇加生命中最重要的事就屬「印象派聯展」了。儘管常被點名批評，而且批評得很厲害，但竇加

的名氣因而響亮。他在每個展覽中都扮演決定性的角色。1873年12月，他與莫內、畢沙羅、西斯萊、莫里梭及塞尚等朋友共同創立「畫家、雕塑家、版畫家等藝術家合作社」。目標是創作者獨立辦畫展、沒有審查制、賣展出的作品，及發行藝術報紙(後來沒實現)。

　　這個團體的第一個展覽在1874年春，竇加展出十件作品，結果毀譽參半。展覽應該算是失敗：新聞界的抨擊、寥寥可數的參觀者、極少的購畫人，導致了合作社的解散。

　　兩年後，他們再度嘗試。這次在杜朗-魯埃畫廊，樂貝勒提耶路11號。畫冊目錄裡，竇加的作品有22幅。再一次，新聞界的反應又是毀譽參半。不過，即使那些對他抨擊最烈的人，也漸漸視他為團體的領袖，同時又是個特立獨行的人物。這個情況繼續下去。在1877、1879、1880年的聯展，竇加照例展出不同形式的作品，也總是受到類似的批評，但稍微和緩一些；另一方面，讚美愈來愈多。甚至藝術觀念相敵對的人，也對他的藝術創作，以及他在印象派團體中特立的角色，有了比較中肯的瞭解。

踏向成功的步伐

假如竇加遭受如火如荼的批評，相對的，他也有支持者。曾經為文稱讚竇加的于斯曼，1880年再度出面支

SOCIÉTÉ ANONYME
DES ARTISTES PEINTRES, SCULPTEURS, GRAVEURS, ETC.

PREMIÈRE
EXPOSITION
1874
35, *Boulevard des Capucines*, 35

CATALOGUE

Prix : 50 centimes

L'Exposition est ouverte du 15 avril au 15 mai 1874,
de 10 heures du matin à 6 h. du soir et de 8 h. à 10 heures du soir.
PRIX D'ENTRÉE : 1 FRANC

PARIS
IMPRIMERIE ALCAN-LÉVY
61, RUE DE LAFAYETTE
1874

杜朗-魯埃所策劃的印象派第二次畫展。

「我們不明白為何竇加先生願意置身於印象派之列。在這個自稱是革新者的團體裡，他的個性突出，自成一格。」
孟茲(Paul Mantz)

持竇加，撰寫了一篇熱情洋溢的長文，刊在《現代藝術》當中。龔古爾 (Edmond de Goncourt) 雖不熱衷支持，卻早在幾年之前就在他的《日記》裡表示過：竇加是個「獨特的年輕人……，怪癖、神經質，眼疾嚴重到非常害怕會失明。但也因為這些特點，他是個異於常人、特別敏感的人。」1876年，馬拉梅 (Stéphane Mallarmé) 在倫敦發表了一篇文章，其中特別讚賞竇加，他後來成為竇加的朋友。1879年，克羅司 (Charles Cros) 將他的詩集《檀香木匣》當中的一首詩題獻給竇加。

　　1870年間，竇加創作出許多風格迥異的作品。有時他把複雜的技巧用在第一次嘗試的不同題材上。過去數十年間，人像畫占他創作很大的部分，現在則愈來愈少。竇加運用多種構圖手法。關注的題材有芭蕾舞者、跑馬場，或者剛要動手的洗衣婦。他也對音樂咖啡座及妓院產生興趣。

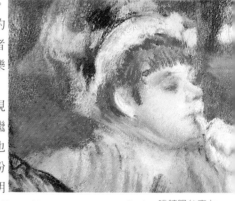

　　因應這些不同的主題，表現技法也跟著改變。油畫當然繼續，還有各種形式的素描，他也使用粉彩。在後來的創作中，粉彩的地位愈來愈重要。竇加發明了只能印製獨一無二一張作品的單刷版畫 (monotype)。粉彩與18世紀繪畫的關係匪淺。竇加因為小時候常去收藏家家裡，所以瞭若指掌。使用粉彩這個材料，帶給他許多好處：粉彩是乾的，所以在工作上，它比油畫來得有彈性而易於揮灑。粉彩不透

〈**咖**啡館陽台座上的女客〉描寫的是一個妓女，想起了某個顧客的忘恩負義，「用指甲彈牙齒」，口中喃喃說道：「這哪裡夠啊。」

明，要修飾原圖比較容易，而且修改的痕跡比較不易
察覺。

　　對竇加這種迅速作畫，再加以無數次修改的工作
方式而言，粉彩是個理想的媒材。再者，粉彩的暫時
性格，「像蝴蝶翅膀的粉塵」的特性，道地地傳達了
竇加想表現稍縱即逝，以及捉住瞬間片刻的感覺。他
畫樹蔭下巴黎19世紀的低級音樂咖啡座，或舞
台上的活動：巴黎的小女孩穿上色彩繽紛的

左頁為〈調整絲襪的舞者〉；下圖為〈坐著的舞者〉。

芭蕾舞衣，蛻變成了會飛的生命一般
輕盈。不意出現的粗糙部分，反而透露了
昔日曾為蛹的痕跡。

舞者的畫家

竇加不斷探索新技法，運用各種表現方式，以配合題材豐富的發展。1870年間是肖像畫占優勢；1890與1900年間主題少有變化。竇加之所以會成為「芭蕾舞者的畫家」，是因為這段時間，他藉著畫舞蹈來做不同構圖、技巧與畫面大小的實驗。剛開始時，竇加描繪舞台上的芭蕾

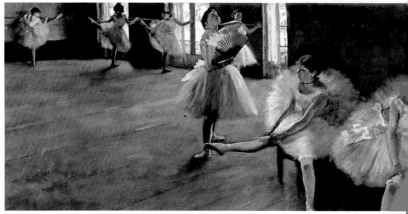

舞伶，玩弄舞台上輕盈舞伶與台下樂池中的黝暗樂團，或坐在劇院第一排那些挑剔的常客所形成的對比。這個方式，把舞台上彩繪的布幕圍出的伊甸園中，騷動而「遙不可及又濃妝豔抹」的生命，與台下死者般的國度隔開。

從此以後，他走入幕後去觀察：在悲哀又毫無遮掩的練習室裡隱蔽的角落，舞伶有的熱身、有的拉

竇加經常利用賽馬和芭蕾舞的題材，發揮他與眾不同的長形構圖。這比傳統的畫幅尺寸更有助於安排一大片空白與大膽的人物組合。

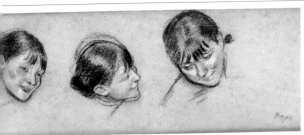

〈舞蹈課〉是竇加為瑪莉·卡薩之弟亞歷山大而作的。畫這幅畫時，竇加始終猶豫，難以停筆，在完成之前，經過了許多修改。大量的修改痕跡連肉眼也可辨識出。但是，他卻也成功地創造出一個令人震驚的構圖。他在前景斜斜地放了一個正在讀《小日報》的母親。在左上角出現巴黎灰色的建築及冒著白霧的煙囪。在這之前安排一小撮舞者，數隻手臂高舉像個印度女神。最右邊的兩個芭蕾舞者繫著粉紅和綠色的蝴蝶結，指導老師幾乎被遮住，只露出禿腦袋及大耳朵，和那位長頭髮的少女連在一起，看起來好像兩個神祇。

左頁上〈小提琴師的練習〉：右頁上，〈同一舞者頭部的三個畫稿〉。左頁中，〈舞蹈課〉。

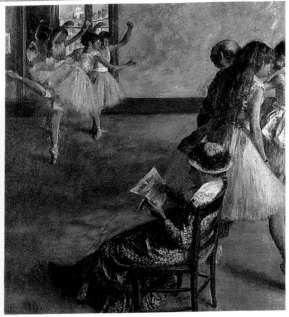

筋、有的與她們的仰慕者講話。

　　然而，正好和一般人的想法相反，竇加這位觀察者並不冷酷，反而是專注、嚴謹而固執。一幅又一幅的作品中，經常出現那些未成年的舞者「平凡老百姓的長相。」竇加也呈現那些處心積慮陪她們上社交場所的媽媽，及穿著黑衣、蓄意前來閒晃的劇院常客，而且總有飄動的彩色蝴蝶結與舞裙。

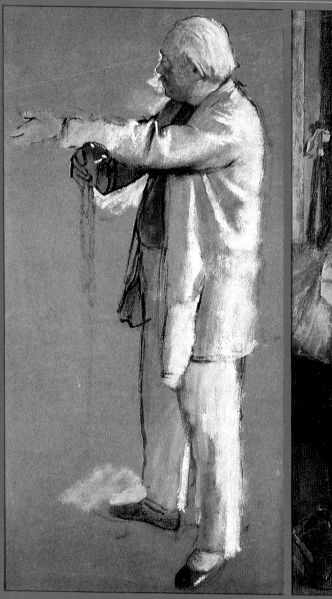

舞蹈課

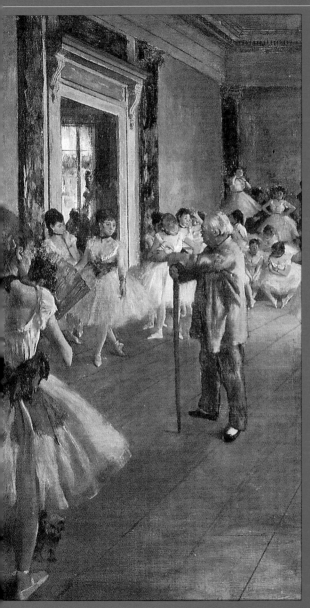

這幅名作在1873年就開始進行，比〈舞蹈考試〉稍微早些動筆，但較晚完成。畫中呈現的是位於樂貝勒提耶路上的舊歌劇院一間排練室裡，著名的舞者暨編舞家貝侯正在指導一群舞者。最初，竇加要畫的是一個較年輕的老師，完全背對著觀眾。後來他與孚得眾望的貝侯合作。（左圖）他事前先對貝侯作了草圖研究。如此，竇加把原先小構圖換成很大的尺幅，表現一個容納二十幾位舞伶的大排練室。貝侯周圍留下一片空間，避免壅塞之感。舞者有的抓癢，有的伸展、調整蝴蝶結或肩帶，有的在後面和她們的媽媽講話。輪到上場中央表演練習的舞者，在老師的注目下準備起跳。同時，一隻小狗驚奇看著澆花桶上自己的倒影。

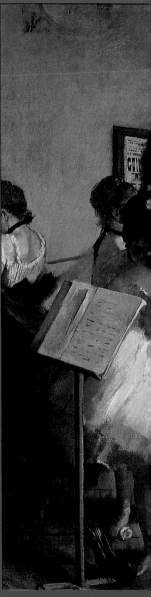

舞蹈考試

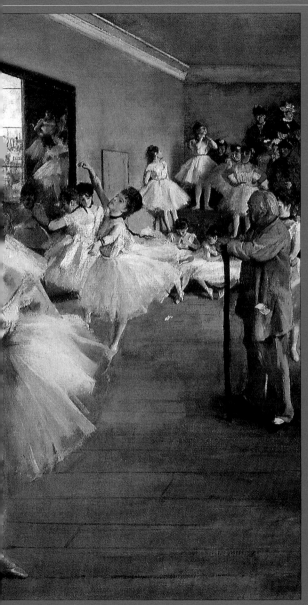

這幅畫是佛爾向竇加訂購的六幅畫的第一幅。關於這件往事，杜朗-魯埃在《回憶錄》中敘述這位愛好德拉克洛瓦和柯洛的著名的男中音，如何轉而對印象派感興趣。「竇加……最初交給我一系列的粉彩和油畫，當時，並不怎麼引起注意。好長一段時間我即使用低價也很難把它們銷出去。佛爾，我們認識很久了……跟我買了幾幅竇加的畫，後來我又把這些畫再買回來。」1874年3月，佛爾為竇加再去把這兩幅畫從杜朗-魯埃手中買回，因為竇加不滿意他的舊作，想要修改。交換條件是畫家必須給佛爾四幅完好無缺的大畫。然而，竇加只在1876年如約給了人家兩幅，另外兩幅一直沒給，直到佛爾和他打官司以後才交出。

〈歌劇院的舞蹈學校〉（1872，下頁）經常被認為是「芭蕾舞畫家」竇加的菁華之作。

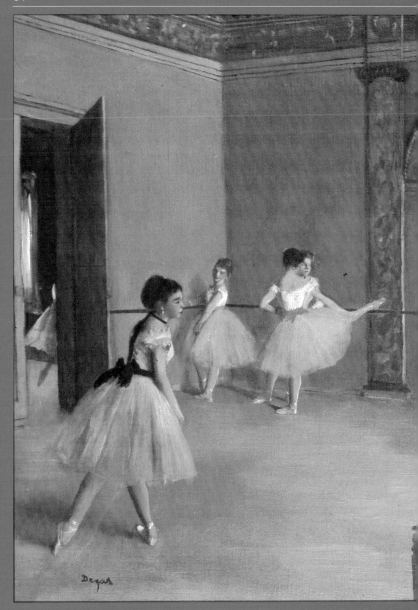

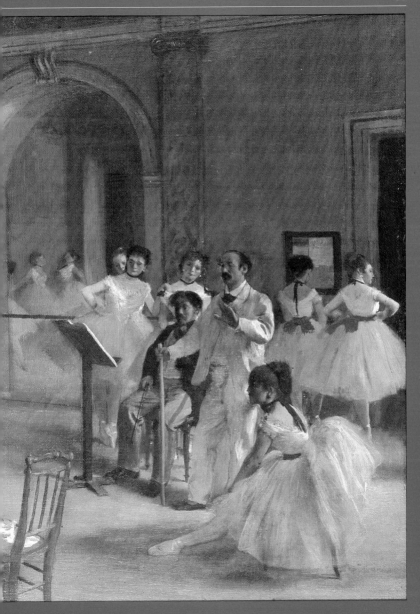

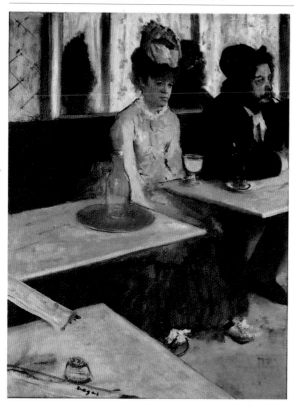

為了完成這幅畫的場景，竇加找來他的兩個朋友作模特兒。男的是版畫家德布當（Marcellin Desboutin）；女的是演員安德烈（Ellen Andrée）。這位女士半個世紀之後約略記得：「我的前面，一杯苦艾酒，德布當這個大男人面前，反而擺了一杯不含酒精的單純飲料。這是個顛倒的世界，不是嗎？我們兩個人看起來像蠢蛋。」即使在竇加生前，〈苦艾酒〉就已是遠近馳名。本來英國收藏家買去，到了1892年，這幅畫再一次出現於市場上，又鬧出了新聞。很明顯地，引人爭議的是畫的內容，而不是畫面的大膽配置或技巧上的自由豪放。竇加的朋友摩爾（George Moore）認為最好替他「解釋明白」：「基本上這幅畫的重點在表現德布當先生坐在新雅典咖啡店裡。他從畫室出來，到這裡吃早餐。等他抽完那支菸，就要回去他的版畫工作室了。我認識德布當先生很多年，我最清楚沒有人比他更有節制的了。」

在芭蕾舞這個主題上，竇加也作大型作品。例如在〈舞蹈課〉和〈舞蹈考試〉二圖中，我們看到竇加對舞者的布置，以及把舞者兼編舞家貝侯（Jules Perrot）放在一群芭蕾舞者當中。舞蹈這個主題也出現在一些比較沒有企圖心的「產品」、在為數眾多的色紙上之素描（粉紅或綠色的紙），也出現在單刷版畫或扇面上。他嫻熟運用大塊留白以及絲質扇面質料的特性，並且將筆下輕盈、靈動的舞者，透過水彩、金銀色油畫或不透明水彩來傳達。

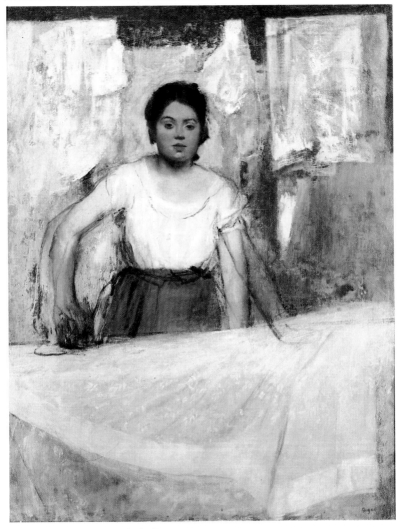

表現各種生活層面的女人

同時，在1870年間，竇加筆下第一次出現洗衣婦、音樂咖啡座女歌星以及妓女。龔古爾於1874年2月造訪

事實上，這位燙衣婦是一位職業模特兒，她曾與畫家柯洛及夏瓦納合作。

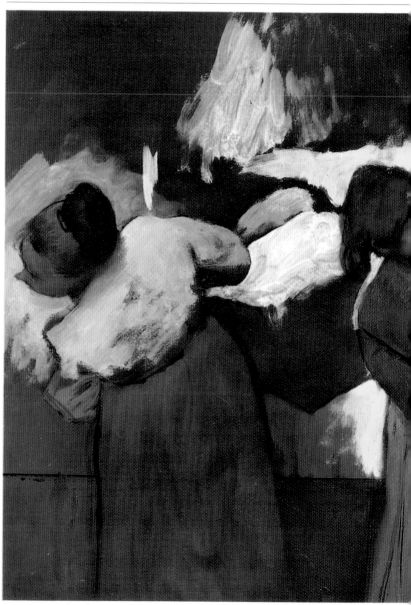

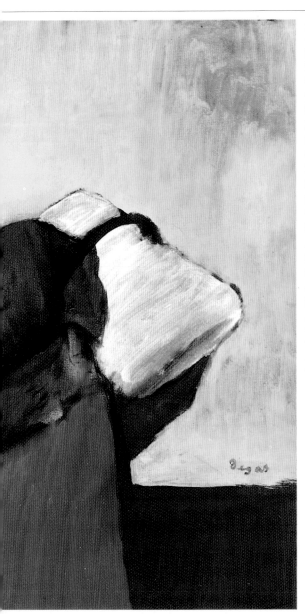

這幅〈洗衣婦在城市裡提衣物〉在1879年第四屆「印象派聯展」時展出，遭到和當時竇加所展出的其他作品一樣的命運，毀譽參半。不過，最適切的評論是西勒維斯特（Armand Silvestre）在《現代藝術》雜誌中的文字：「注意看，這些洗衣婦因藍子的重量彎曲了身體。遠觀，像是杜米埃的作品；近看，我們發現它比杜米埃更上一層樓。作品中反映某種不曉得受了誰影響的完美掌握能力。對充斥在現代畫中的雜亂色調及複雜效果，這是最具雄辯力的抗議。這也像是出自名書法家筆下，既柔和又明確的字母符號。

寶加的畫室時，即注意到他創作了好幾幅洗衣婦、燙衣女的畫；他認爲這個主題的靈感來自於他和弟弟合寫的一本小說《瑪內特‧沙羅蒙》。幾年以後，作家左拉向寶加坦承：「我曾在書中〔《酒店》〕多處，描寫過您的幾幅圖畫。」

　　音樂咖啡座約在1876-1877年間突然出現。針對這個題材，寶加作了許多單刷版畫，有時添上粉彩使之更形出色。在〈大使咖啡座〉，他描繪貝卡 (Emilie Bécat) 顫動的手勢，即所謂的「癲癇風格」。在燈火璀

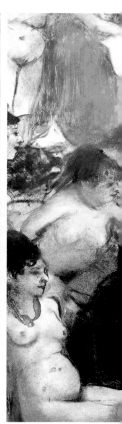

〈狗之香頌〉一畫原先是只畫有歌星上半身的單刷版畫，後來寶加陸續加上一塊塊的紙擴大畫面，並用不透明水彩和粉彩來加強效果。這是描寫在露天咖啡座上，著名的泰瑞莎小姐唱出「無可比擬地粗野、細緻又兼天生柔性的歌聲。」

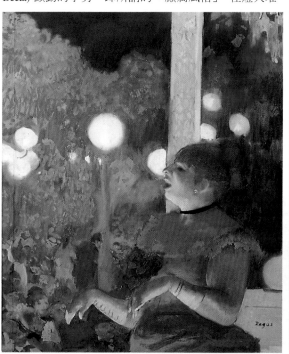

璨的背景襯托下，手舞足蹈地唱著放蕩的歌曲。他也畫著名的泰瑞莎 (Thérésa)，在一排腳燈照耀下，唱著愚昧的〈狗之香頌〉。畫中，她嘴巴大開，側面像動

物，手做足蹄狀，像隻可愛的狗兒。

同一時期，竇加的畫面也網羅了妓院裡布滿軟椅墊的沙龍。妓女們耐心等顧客上門，搔首弄姿，勾引男人，或爲她們喜愛的老板娘慶生。這些妓女幾乎總是一絲不掛，頂多穿戴職業所需的衣著，包括項圈裝飾、絲襪、襪帶及高跟鞋。有人認爲這系列畫作靈感可能來自于斯曼的小說《瑪爾特，一個女孩的故事》。再一次，我們必須認真考量竇加是如何與當時的寫實主義大脈動聯繫在一起。他的大膽與坦白，是

〈老鴇的宴會〉與其他關於妓院的畫，都是由畢卡索在1958年收藏。他坦承「竇加的油畫，我比較沒有興趣。不過，單刷版畫就不同了，這是他最精彩的部分。」

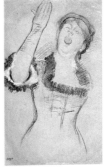

這些單刷版畫引發畢卡索一系列版畫的創作靈感，他把竇加放在一群妓女之中，像一個窺視狂。「假如他看到自己被畫成這樣，一定會朝我屁股踢上一腳。」但是，畢卡索想像竇加可能有的幻想之後，下結論道：「事實上真正的偷窺狂是版畫……在銅版之前，你永遠都是偷窺狂……這是爲什麼我畫了這麼多擁抱的畫面。」

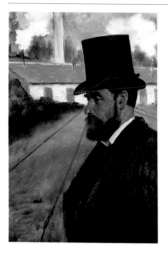

日後許多處理同樣主題的人所望塵莫及的。不過，他從不瑣碎無味地畫一個場景。就像沃拉德所說：「換作是一般人，接觸同樣的主題，經常會變成春宮畫。只有竇加才有足夠的才華賦予〈老鴰的宴會〉歡樂的氣氛，同時又保有埃及淺浮雕的偉大。」

在這幅魯亞爾的肖像中，竇加重新使用了一個文藝復興的繪畫格式，但將它加以現代化。一個上半身的側面肖像，略微偏離畫面中心。背景呈現工廠及白煙，點明畫中主人翁所從事的工作。向著這個工業鉅子匯集的鐵道，像裝飾著耶穌的光環所射出之光。

馬爾泰里是原籍翡冷翠的作家兼藝評家。竇加在1879年為他作了兩張肖像，其中的這一幅，他破例地用了幾乎是正方形的畫面。

　　這些引人入勝的新題材並沒有排除肖像畫的重要性，不過肖像畫漸漸不重要了。照竇加的老習慣，他其實，他的肖像畫都是繼續1860年代的探尋。〈在證券交易所〉就如同〈歌劇院樂團〉一樣，構圖重點在把某一個人的畫像融於一群人當中。這次主角是富有的金融家梅 (Ernest May)，竇加將主要人物置於其工作場合中。〈瓊都夫人〉一畫可借用惠斯勒語彙來形容：人像如處在一片褐色的和音當中。在〈蒙特嘉西公爵夫人和女兒愛蓮娜及卡蜜拉〉畫中，公爵夫人以正面呈現，神情嚴肅；兩個活潑的女兒以側面勾

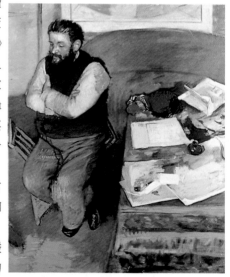

勒，放在畫面邊緣。〈第耶勾·馬爾泰里〉一畫則以由上而下的觀看角度表現，正好符合竇加當時表達出來的創作雄心。他在筆記本裡記下：「學畫肖像時，練習把模特兒放在一樓，但是要在二樓作畫，以便培養記憶模特兒外形和表情的能力，千萬不要馬上就在模特兒前畫素描或油畫。」

杜蘭堤寫小說兼藝評。1876年發表《新繪畫》。這本決定性的論文，是獨立畫展畫家的美學憲章。竇加對這篇文章影響很大。

「是不是鄉村生活，是不是50歲的年紀，使我變得如此沈重？變得如此煩膩？
別人看我很愉快，那是因為我逆來順受，
愚笨地微笑。我正在讀唐吉訶德。
噢！好一個快樂的人，好一個美麗的死……
噢！我那段自信滿腹、充滿邏輯與計畫的時光到哪兒去了？
我會急速走下坡，滾落到我也不清楚的地方。
然後被許多差勁的粉彩畫包裹，
就像貨物被包裝紙打包一樣。」

第四章
「孤單第一人」

———個小東西，竇加即造就一個傑作：舞伶的蝴蝶結，經過幾筆粉彩點飾，變成了停在灰藍紙上的巨大飛蛾。

如今竇加年屆五十，半百之年令他感觸
良深，他對雕塑家朋友巴爾多羅梅
(Bartholomé) 傾吐這段憂愁的話。1886
年，他又有感而發：「就算我這顆心也
是會矯揉造作的，這些舞伶把我的心縫
在粉紅色緞子做的袋子裡，像她們舞鞋
般淡淡褪了色。」

這段時間，他給友人的信中常常出
現看透人生的省悟。這些感觸凌亂地提
及年紀、即將來臨的死亡、孤獨、病
痛、錢的問題，以及好友的逐漸凋零。

終於名利雙收：1880-1890年

竇加的生命在這十年起了很大的變化。
1880年時，他仍因家中龐大的債務而捉
襟見肘，但到了1890年，為了擺置不斷增加的收藏，
他搬到一座三層樓的大公寓。古典或現代大師的作品
他都收藏：安格爾、德拉克洛瓦、柯洛、庫爾貝
(Courbet)、高更 (Gauguin)、塞尚。這時，他手頭終
於寬裕了。1880年時，他是多麼沒耐心等待，急於賣
畫賺錢。十年之後，他只交出少之又少的畫作，給幾
名自己挑選過的畫商。最後，畫家也博得藝評家費尼
雍 (Félix Fénéon) 與奧利耶 (Georges-Albert Aurier) 的
支持。「竇加放棄他巴黎藝術界名人的身分，過著隱
遁舒適的生活。他解決債務困境，過著寬裕的生活，
同時放棄自然主義而選擇象徵主義。」(丁特羅
〔Gary Tinterow〕)

這個常常一副酸苦樣子的竇加，現在名利顯赫。
他有錢，雖然情況就如他妹妹泰瑞莎所說的：「他從

綜觀竇加所有作
品，我們發現他
對不穩定的姿勢特別喜
愛。好像對他最重要的
追尋是某種不可能達到
的平衡。從這個永恆尋
覓的角度出發，〈費南
多馬戲團的拉拉小姐〉
寓意非常明顯。口中咬
著繩纜，隨之往上吊，
這位表演平衡技巧的黑
人女雜技演員手臂伸
直，雙腳彎曲。這是一
幅危險而戲劇性的「昇
天圖」。

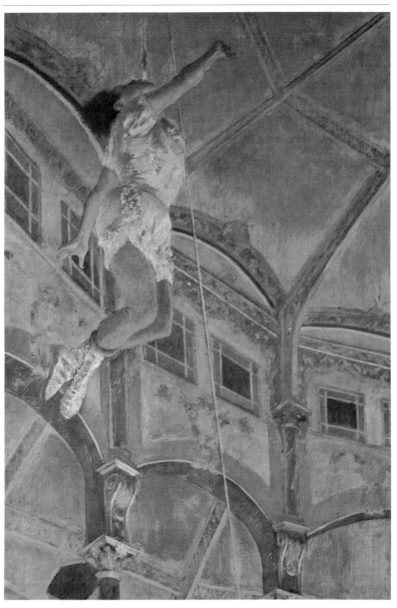

不知道錢擺在什麼地方。」他
畫賣得很好，而且銷路固定。

　　對許多藝術家而言，他是
個大師人物。1889年3月，魯
東 (Odilon Redon) 在日記裡寫
道：「他的名字勝過他的作
品，成為個性的同義詞。有關
創作獨立性原則的討論，總是
圍繞著他展開……竇加大有資格
讓他的名字刻在廟堂上方。在
此應對他致敬，絕對地肅然起敬。」

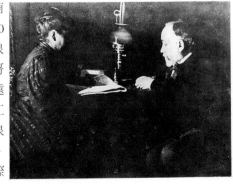

右頁下方照片。自
從1865年以後，
竇加便不再畫自畫像。
1880年間，照片取代了
繪畫，成為畫家自我探
索的媒介。這幀自拍相
是在昏暗光線下長時期
曝光而得。中景是畫家
的女管家柔葉。此外，
竇加也出現在非常精細
的場面布置中，例如
1885年，由攝影家巴爾
能(Barnes) 拍的這一幀
照片 (左頁下方)。

蟄居的人踏上旅程

日常生活平靜無波，唯一帶來些許騷動的是兩次遷
居，1889年搬至畢加勒街 (rue Pigalle)；以及，1890
年搬到維克多-馬榭街 (rue Victor-Massé)。此外，他的
女管家莎賓娜 (Sabine Neyt) 去世，來接替她工作的柔
葉 (Zoé Closier) 很忠誠，待在竇加身邊服侍，直到他
離開人世。夏天，他通常會離開巴黎，到梅尼-雨裴
地區華爾邦松家小度數日；或到諾曼地海邊，拜會友
人哈雷威；再不然就到法國西南
部高特黑 (Cauterets) 地區——80
年代的末期，他常去那兒洗溫泉
浴。1889年還到西班牙及摩洛哥
做了一趟遠行。每一次的外出遠
行，他都將時間冷靜地分配給工
作與社交生活。在高特黑的溫泉
區，他以和同到此地的老紳士、
新富的中產階級、社交名媛交際

爲樂。竇加和當時的藝術家相反，他從來沒有自遊覽之地帶回「紀念品」，以便豐富作畫內容。

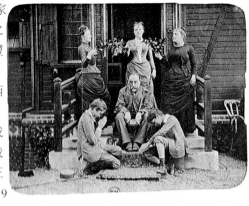

由此可見，1889年的西班牙之旅可說是某種徵兆。這趟旅行迅速準備，很快成行。出發時的想法是：「我一直想去馬德里看一場眞正的鬥牛。」(1889年8月9日，自高特黑寫信給巴爾多羅梅)帶著原先的想法，他涉獵了各種觀光手冊、遊記與鬥牛術的解說，滿腦子「西班牙式的想法」。九月初，他從高特黑出發，到達馬德里時，先參觀普拉多 (le Prado) 美術館。維拉斯傑茲的畫令他感動萬分——「沒有，沒有一個人可以和維拉斯傑茲相比。」他也去看鬥牛表演。遊歷西班牙南部安塔露西亞地區之後，他渴望去摩洛哥走一趟，「幾個小時就夠了。」結果他在當地東吉 (Tangier) 參加一個觀光團——「曾經想像過嗎？我騎著騾子，行走於一個聲勢浩大的隊伍中，領隊穿著紫紗長袍，帶著一群人馬走在沙漠上。置身沙塵，循鄉間小徑，繞了東吉一圈，接著又橫越東吉城。」(1889年9月18日於東吉，寫給巴爾多羅梅的信)竇加也想起了德拉克洛瓦，他有感而發：「眞喜歡人們生活在大自然裡，又不會配不上自然。對

此幀照片在迪耶普拍攝，1885年夏天，竇加在哈雷威家度假。他們玩笑地模仿安格爾〈不朽的荷馬〉畫中的人物佈置。竇加位於中央，扮演畫中那位略帶倦容的盲眼詩人：三個圍繞他的繆思女神（記者約翰・勒摩那的三個女兒）。在他腳邊強忍住笑的是哈雷威的兩個兒子。

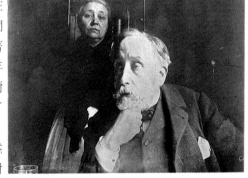

你說這些，這是因為我想起了德拉克洛瓦。」(出處同上)

　　竇加的西班牙、摩洛哥之旅，沒有任何創作。這趟旅行對他的意義比較像朝聖，為了維拉斯傑茲，為了德拉克洛瓦……而且，毫無疑問地，也為了馬內，即使他始終沒提。馬內在幾年前去世。維拉斯傑茲的畫和鬥牛，景象交錯之下難免教竇加憶起舊友。

　　1880年間，竇加接二連三地收到令人傷慟的死訊。1883年是馬內；隔年是義大利畫家德・尼帝斯，竇加稱他作「既聰明又獨特的友人」。

新友誼，新模特兒

已故朋友在竇加心目中的地位漸為新認識的朋友取代，且逐漸形成穩固的友誼。比如，勒侯樂 (Henry Lerolle)就在1883年 1 月，首次買下竇加一幅作品。

　　此外，美國來的女畫家卡薩，曾在1879-1880年和竇加積極合作過。雖然共同發行報紙《日與夜》的計畫沒達成，兩人卻成了好朋友。卡薩對竇加十分敬

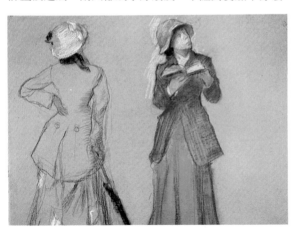

〈參觀美術館〉一圖中，竇加重新使用以前的作品〈瑪莉‧卡薩在羅浮宮〉中的主題。一位女士，這回不是瑪莉‧卡薩，在羅浮宮裡看畫。從畫面左側兩根粉紅色仿大理石的柱子，我們可以分辨出是在羅浮宮長廊，也可以從幾筆帶過的金色畫框，看出這是一些畫。竇加很可能曾向1885年夏剛認識的英國畫家西克爾特 (Walter Sickert) 吐露道：「他想表達的是，女人面對這些畫時只感覺到無聊。她們充滿了尊敬與崇拜，但是卻完全沒有感覺。」

1870年代末，竇加構想「裝飾的實驗」問題。這兩個為〈瑪莉‧卡薩在羅浮宮〉而作的草稿，應該就是為了提供給「公寓帶狀裝飾用的肖像。」

愛。她建議大富婆哈弗梅耶夫人 (Louisine Havemeyer) 購買收藏竇加的作品。此人後來收藏的竇加作品令人歎為觀止。1882年，好幾次，卡薩為了竇加畫裡的場景需要，還充當他的模特兒。竇加則積極

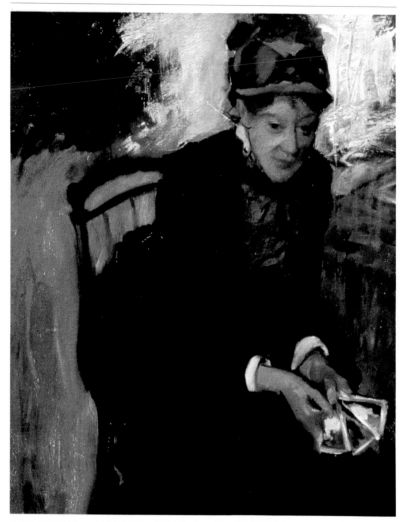

鼓勵卡薩創作，給她建議，買她的畫，特別是她那幅
名作〈小女孩戴帽〉，且把此畫掛在他公寓顯眼的位
置。不過，竇加總是這樣，他們的友誼關係並不平
順。大約1884年，竇加畫了一幅卡薩的肖像，她坐

〈卡薩小姐坐著，
手中拿著紙
牌〉。

著，手中持牌。然而，這位女畫家在遲暮之年曾嚴厲批評這幅畫。1912-1913年她寫給畫商杜朗-魯埃的信中說道：「我不想把這幅畫當作是我的肖像畫，留給家人。這畫本身有它的藝術價值。但是真教人難受，他把我畫成這麼個噁心的人物，我根本不希望別人知道畫中的人就是我。」事實上，這個作品，不只是因為欠缺女性化又不高雅的儀態嚇壞了卡薩；一如湯姆森 (Richard Thomson) 所言，竇加在畫中編派給她的角色形象是面向觀眾，手持三張牌——卡薩簡直變成了一個既諷刺又曖昧的紙牌算命女郎。

這個時期，除了卡薩，還有一位提供靈感的人：歌唱家卡洪 (Rose Caron)。她以詮釋葛路克 (Gluck) 與華格納而出名，更重要的是她也詮釋雷耶 (Ernest Reyer) 作品中最重要的兩齣歌劇《沙藍波》及《西古德》。1888-89冬季，竇加以詩人自居，獻給她一首十四行詩，詩中吹噓這位女聲樂家偉大優美的歌喉與舞台上的盛大表演：

「長而高貴的手臂，慢慢地，
　帶著狂怒，慢慢地，化為人性而殘酷的溫柔，
　像女神靈魂所射出的箭，
　而曳入一個錯誤之鄉……」
結束的詩句是：
「即使目盲，讓我保有雙耳，
　她的聲音讓我見人所未見。」

幾年之後，大概是1892年，她為女歌唱家畫肖像。沈浸在陰影中的臉龐仍然教人分辨得出她的阿茲特克人」的骨架。畫面強調她正在脫手套時的手臂動作。他寫道：「我親自對神聖的卡洪夫人說，我把她和夏瓦納畫中人物相比，雖然她不認識這位畫家。」

以蝕刻法所作的版畫〈羅浮宮，繪畫，瑪莉·卡薩〉可以說是竇加此種技巧作品中最著名的。各種不同的印刷試版有20幾張(下圖，國立圖書館中的典藏，介於第15-16次試版)，竇加很敏銳地修改明暗變化與質感。瑪莉·卡薩可能與其姊莉蒂亞連袂同來。姊姊坐著讀展覽目錄。瑪莉把身體重量置於傘上，遠遠地看畫，比較像個業餘畫家而非藝術愛好者，或比較像社交圈中的女人而非畫家。

對歌劇持續不斷的愛好

歌劇是竇加最喜愛的活動之一。多虧國家檔案資料中心的典藏，今日我們才得以曉得，1885-1892年間竇加上歌劇院的場次；以及哪些時候，他穿過「交流之門」，從觀眾席進入舞者練習室。

這段時間，竇加看了不下37遍雷耶的歌劇《西古德》。不過我們猜測，大部分的原因是為了聽卡洪而來，她在劇中飾布魯娜希德 (Brünehilde) 的角色。此外，威爾第的歌劇《弄臣》，他聽了15遍；德立伯 (Delibes) 的芭蕾劇《科蓓莉亞》13遍；羅西尼的《威廉·泰爾》與董尼才第的《心上人》各12遍；古諾 (Gounod) 的《浮士德》11遍；梅耶比爾 (Meyerbeer) 的《非洲女子》及威爾第的《阿依達》各10遍。接踵而來的是「法國大型歌劇」中的傑作，例如哈雷威的《猶太女人》、梅耶比爾的《宇格諾派教徒》、《魔鬼勞勃》及《先知》。還有更新近的作品，如馬斯內 (Massenet) 的《席德》(le Cid)、古諾的《羅密歐與茱麗葉》(Roméo et Juliette)；或者，今天已完全消失的曲目，如帕拉第 (Paladilhe) 的《祖國》與聖桑的《阿斯卡尼歐》。

以上這份清單使我們明確了解竇加的音樂品味，發現他偏愛某一類當時就顯得過氣的作品——所謂的「法國大型歌劇」。梅耶比爾、哈雷威與雷耶代表了這種類型的起伏演變。我們也可觀察到竇加對華格納的敵意。他只有在1891及1892年各看了兩次《羅恩格

從1860年代末開始，竇加畫許多歌劇院速寫。樂團中樂師的椅子、低音大提琴滑稽的外形、坐在第一排一位歌劇院常客的背影。但是，一直要等到1885年之後，竇加才獲得可以隨時進入歌劇院的特權。

林》，雖然女高音卡洪在劇中串演艾爾莎一角。這份清查的工作也可以幫助我們了解歌劇與芭蕾舞在竇加作品所占的重要地位。竇加使用打破當時習慣的水平尺寸，大量地畫這些場景。40件作品儼然構成了一個系列。在長方形的狹窄空間裡，竇加運用空白的牆，造成實和空的對比。此外，作品的畫面上經常出現青綠色的光，或是低音大提琴橫躺在地上的滑稽效果。

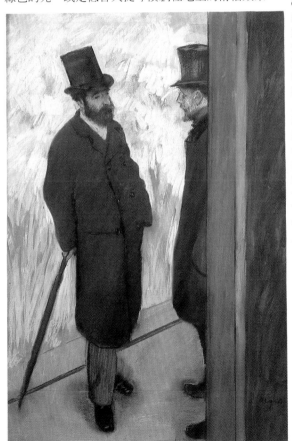

這幅畫在1879年第四次「印象派聯展」中出現，題名為〈友人的畫像，在後台〉，畫中呈現的是兩個朋友在後台談話。左邊是呂斗維克‧哈雷威，右邊是布隆杰-卡維(Albert Boulanger-Cavé)。兩人都是竇加的好朋友。哈雷威在日記中詳述道：「竇加昨天展出卡維與我的肖像。我們倆在後台不期而遇。他故意把嚴肅的我畫在一片輕佻的背景上。」呂斗維克‧哈雷威及才華洋溢的名作家與歌劇作家梅爾哈克(Henri Meilhac)，是為竇加打開歌劇院這個封閉世界的重要角色。卡維曾擔任審查部主管，他總是一副悠哉的樣子，竇加很喜歡他，即使他太無憂無慮了。兩個人形成了奇異的雙人組：「竇加是天生的勞動者，卡維則與勞動為敵。」丹尼埃爾‧哈雷威記述道：「卡維是箇中高手，所以他的一生什麼事也沒做，無為而治。」

而那些舞者，有的打哈欠，有的伸懶腰。竇加呈現她們勞累的各種神態，休息、累垮、筋疲力竭，甚至受苦的表情。

通常這些畫都賣給畫商杜朗-魯埃。竇加一直和他保持距離，只維持生意的關係。他甚至還威脅要把作品賣給其他畫商。竇加不斷地向杜朗-魯埃討錢、騷擾，有時還措辭強硬。

現金對竇加而言那麼重要，也是因為這些錢滿足了他另一椿熱衷的事——收藏藝術品。1890年間，他花費大筆金錢買畫，使經濟狀況跌到了谷底。

1887年竇加打破與杜朗-魯埃獨家交易的局面，把一幅重要的年少之作交給波索德和瓦拉東 (Boussod et Valadon) 畫廊。事情是透過畫家梵谷的弟弟迪奧‧梵谷 (Theo Van Gogh) 的牽線。此作原名為〈花瓶邊斜倚的女子〉或被誤稱為〈女人與菊花〉。從此，竇加與這家畫廊展開一段合作關係，直到1891年，因迪奧去世才結束。

80年代後期，竇加賣畫的方式愈來愈不固定。拿出去賣的作品和委託的畫商都是仔細挑過的。新作舊作都拿出來賣。面對藝術市場，竇加掌握的自主性，與他的畫愈來愈成功息息相關。這種自主性也表現在展覽時竇加對展出作品精挑細選的態度。

獨立畫家之間的衝突，竇加、高更、畢沙羅……

這時期最重大的事件就屬「印象派聯展」。竇加在組織工作上扮演關鍵性角色，然而開始有人強烈反對。高更對他不信任，擔心竇加會成為

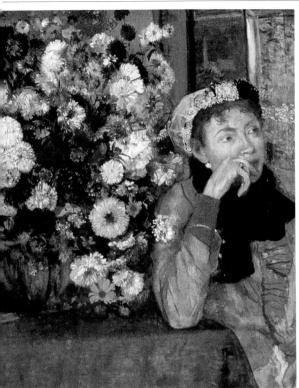

與同時代的人不同，竇加不只賣新近的作品，他也賣舊作。所以這幅早期的〈花瓶邊斜倚的女子〉才被迪奧・梵谷在1887年從畫家手中買去。

莫內、畢沙羅、雷諾瓦、西斯萊都開過個展，竇加則從未有過，也不參加1889年的萬國博覽會；竇加選擇他的觀衆。他答應在1883年4月於倫敦展出，1886年4、5月於紐約，然後1888年杜朗‧魯埃在巴黎開分店時，在他的畫廊展出。相反的，每一次的「印象派聯展」他都參加，即使每次畫展，這些成員之間都鬧意見，造成緊張關係。

團體的絆腳石。同樣的，畢沙羅與卡依波特 (Caillebott) 也與高更持類似的論調，只是稍微和緩。批評的理由是，竇加堅持要讓他個人的一些朋友加入聯展。

1882年那次聯展，他們把竇加惹火了，最後他只付會費而拒絕參展。1886年最後一次「印象派聯展」時，目錄裡標明15件作品，但是他只展出其中10件。結果佳評如潮。當時的藝評界對竇加〈一系列裸女，洗澡沐浴 (洗澡、擦身待乾、梳妝或給人梳妝)〉的作品產生共鳴，卻對秀拉 (Seurat) 的名畫〈星期天的河

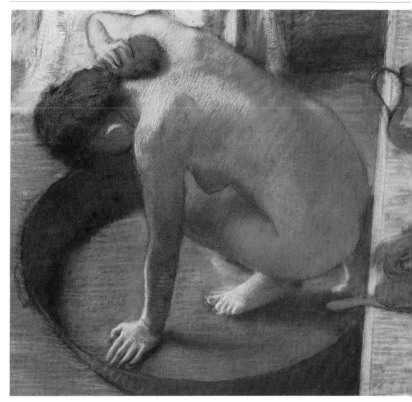

邊散步〉興趣缺缺。然而，今天我們認為這一幅才是此次展覽中的真正「王牌」。

　　於是，在藝術史裡立下一次又一次里程碑的印象派聯展，就這樣結束了它顛簸的歷史。竇加雖然不是印象派成員，卻在道義上對這個前衛運動支持到底。如果說他剛愎地強行決定讓自己的朋友進入這個團體，這也許只是印象派成員在享受竇加這保護者的貢獻之餘，應該付出的代價罷。竇加與創始成員之間的關係愈來愈疏遠。不過，儘管曾經發生衝突，儘管竇加難以相處，儘管後來他甚至持尖銳的反猶立場，畢

〈盆浴〉是屬於「裸女系列」的一張，在第八次「印象派聯展」中展出。

這回又是卡薩，約於1882年，充當粉彩畫〈女帽店〉預備習作中的模特兒。

沙羅仍然對他推崇備至。但是，竇加對莫內愈來愈反感，認為他技巧靈活且商業化，但不是真正的藝術家。畢沙羅在1888年就莫內作品展一事，說過一段話：「竇加曾經是最嚴格的人。他認為莫內這些畫只不過是商業之流。而且，為了某些令人不解的理由，他也總認為莫內一直只做些美麗的裝飾圖畫。竇加真正的朋友都是二流的畫家，徒有技巧而欠缺印象派大師所具有的真正天才。」

又是畫女人、畫馬，然後又畫女人

竇加展覽及賣畫的次數減少了，這並不表示他的創作工作懈怠下來。相反的，他繼續針對自1870年代就努力不輟的狹隘主題，進行形式追尋。他的繪畫主題還是集中在女人，呈現各種各樣的女人：舞伶、女帽商、燙衣婦、浴女。女人的主題占著絕大的優勢。在他所有的產品中偶爾才出現幾張肖像或跑馬場。不過，他從馬瑞

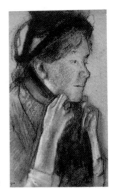

(Marey) 和慕比瑞奇 (Muybridge) 攝影的突破中，得到繪畫啟示：1878年12月14日，在一份名為《自然》的報章上刊登他們的一些攝影作品，拍攝馬的各種不同神態。這些照片以解剖學的角度，記錄馬在跑動時的全程狀況。1887年，慕比瑞奇的作品〈動物的連續移動〉出現，竇加審慎地檢查此作，畫了兩張圖。他也根據刊印出的相片，完成了好幾個雕塑作品。

這段時期的最初幾年，他並不太在意這些新發現。大部分的創作來源是重拾1860年代的兩幅重大構

「這裡是一位豐腴矮胖的棕髮女人，她的脊樑彎曲，一尾椎骨突出於臀部繃緊的渾圓中。她彎著身體，為了使手觸到肩背，以便用海綿濕潤拭洗背部，並讓水流下腰際。」　　于斯曼

「他〔竇加〕從未遮掩她們兩棲動物的模樣，胸部的成熟、下半身的重量、腿的扭曲、手臂的長度、腹部令人震驚的外露，以及，在意外壓縮的角度中出現的腹部、膝蓋和腳。」
吉弗魯瓦
(Gustave Geffroy)

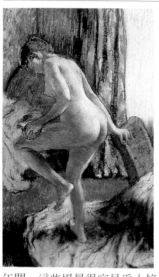

圖。都是賽馬的主題，一個是〈障礙賽馬一景〉，在1896-1898年，他作了最後的修改。另一幅〈紳士們的賽馬〉，則是重新修飾一張20年前的畫作，在以前的鄉村背景上加上工廠的詭異煙囪，原先的風景面目全非。賽馬騎師也被修改，竇加把人物和馬都加胖了。1880

這幅很可能於1883-1884年間創作的〈浴女〉，竇加破例以狹長的畫面表現，開此一題材大尺幅作品之先河。

在芭蕾舞伶的構圖或在歷史畫裡，竇加時常都是先研究裸體人物——這一幅〈捧著頭的舞伶〉。在一張窄長的紙頁上，呈現一個痛苦而莊嚴的人物。

年間，這些場景很容易為人接受，因此更加鼓勵竇加處理這方面的題材。

　　不過，較引他注意的仍是女人的題材。他畫一位女士到女帽店裡，試戴放在櫃檯上的帽子。這些帽子在畫面上或紙面上，形成炫目的對角線布置。畫燙衣婦時，表現她們因工作而累倒在衣服上，或伸懶腰，手拿著瓶子，打著哈欠。畫芭蕾舞伶在台上表演或謝幕；在幕後，舞者趕著出場之前把某個動作再練習一次，或拉一下肩帶。此外，他也畫女人在房間獨處時，沐浴、擦身或有力地摩擦身體、梳妝或讓別人梳頭。這些畫裡的女人經常是無名無姓，臉龐被遮住，因此我們也認不出是誰。她們彷彿不知正被別人觀察著，毫不害羞地展露胸部、臀部、肥胖的腰，以及寬大有力的背。

　　竇加呈現了赤裸裸的真實，人們便覺得這

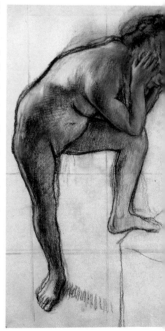

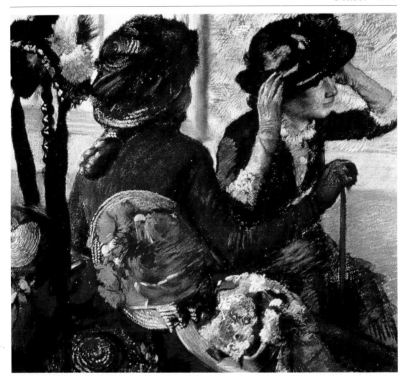

此裸體畫看起來很冷酷。就連今天，都還有人認為，這個藝術家是偷窺狂，他把女人當作動物看待，且以女人痙攣扭曲的姿態自娛。許多人──梵谷是第一位──認為其畫以接近臨床醫學的角度對待女人身體，這種態度其實是畫家個人性傾向的後果。梵谷寫給貝爾納 (Emile Bernard) 的信中說道：「竇加的畫顯得很男性化，而且具有強烈的非個人性。那正是因為他早已默認：他只是個公證人般的小人物，只會證婚而不敢結婚。他注視比他自己強的人類動物╳來╳去。他能把這個動物本性畫得淋漓盡致，正是因為他沒有這股想要╳的企圖。」

這幅〈女帽店〉可能是粉彩系列中最突出的作品。竇加把這兩位年輕女士當作擺飾的假人。他強調的是並排、重疊的帽子，和帽上以奇怪方式組合的紙片、羽毛和布料，彷彿一個詭異的靜物。

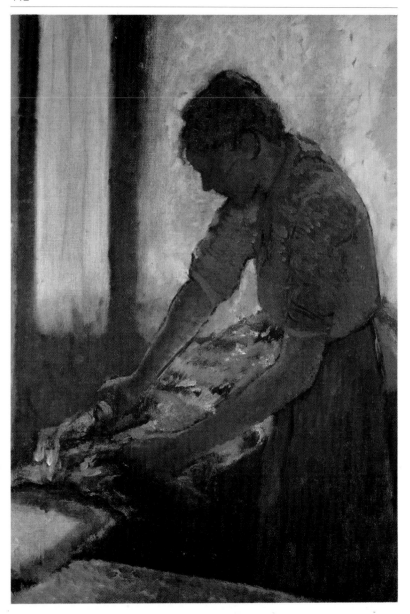

19

12年，沃拉德如此描述竇加：

「他的聽覺愈來愈差，眼睛幾乎完全不管用了。」

自從德爾福斯事件以來，

竇加拒絕與猶太朋友或支持德爾福斯的人來往。

獨鎖於自己的孤寂中，

也斷絕了前衛藝術的消息。

竇加逐漸變瞎，一步步地和世界斷絕往來。

第五章
「夢裡，人也有記憶」

竇加晚年平和、泰然，愈來愈心不在焉。他尚能證明自己藝術上的「計算」是否正確，評定他整個創作生涯。而且靜靜地——這不表示排除作品中日漸增強的力量及真實的憂慮——竇加創造他最後階段的傑作。

1890年間，竇加的創作一直是得心應手，1907年，根據莫侯-內拉東 (Moreau-Nélaton) 的說法，竇加仍很「努力」地畫粉彩；到了1910年，米歇爾 (Alice Michel) 表示他工作有困難。另一方面，沃拉德確定，竇加從1912年遷居之後便停筆了。他被迫離開原來住的公寓，因為房子將被拆除。於是他遷入克里席 (Clichy) 大道6號。巨幅作品也只好存放在杜朗-魯埃畫廊。竇加竟然遺棄了自己的作品──毫無疑問的，這說明了「生命晚年的開端。」

漫長晚年的開端

漸漸地，畫家蜷縮到自己的角落，刻意選擇孤獨。1890年代初期，他已經減少外出，頂多出門探望少數幾個朋友。1892年以後，他已不再像以前那樣勤快地造訪舞蹈學校。那年他以風景畫為主，只讓杜朗-魯埃畫廊辦僅有的個展，後來連展出也日趨減少。

　　竇加有意離群索居，抱怨老邁，開始胡思亂想，而且漸漸地什麼也不在乎。1912年12月10日，在哈雷威面前，他感傷的傾訴：「你看……腿還健在，我身體還不錯……但自從搬家以後，我便不再作畫了……反正我也無所謂，什麼都可以放棄……衰老，真教人吃驚，我可以變得這麼冷漠……」

　　除此以外，生活千篇一律，同樣地昏暗，同樣地固定。他仍從早作畫到晚，然後吃一頓忠僕柔葉準備的晚餐，或者到朋友家。夏季，照例到華爾邦松的家小住數日，或去魯亞爾在歌恩布希 (Queue-en-Brie) 一地的房子度假。後來去布哈夸瓦 (Louis Braquaval) 在聖華雷希 (Saint-Valéry-sur-Somme) 的家。那裡是他從小就熟悉的地方。此外，他也去瑞士作遠程旅行。

皮希摩里公爵(Primoli)在1889年拍下一張竇加剛從公共廁所走出來時的照片，竇加寫道：「假如沒有那位迎面走來的人剛好遮住，我正在扣褲子的糗樣子，豈不笑死人了！」

我們無法確定這幅風景畫的地點。1893年竇加在杜朗-魯埃畫廊做專題展時，《法國信使》興高采烈地稱之為：「由想像組合的虛幻之地」，並且將他和象徵主義相提並論。今日，我們比較傾向於認為這是一個奔向抽象的尖端嘗試。如果有些作品仍存在著難以了解的地形，其他的則只留下強大但是難以析解、具提示性卻極不明顯的形狀。

新舊之間

這時竇加沒有金錢上的煩惱——作品賣出的頻率越來
越不規則，但是單價很高。賣畫通常是為了收藏別的

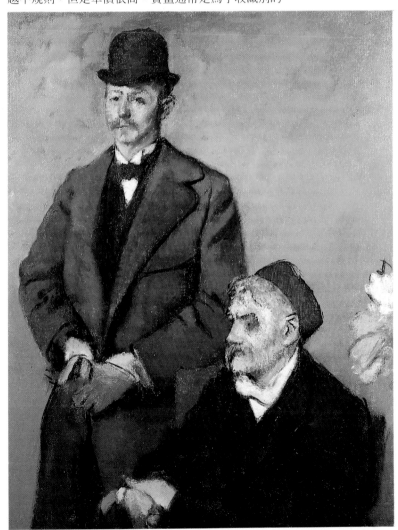

畫。他不需再擔心聯展事宜，不遺餘力地給予他喜愛的畫家鼓舞與建議。

　　幾個同年代的人漸次離世。這些越漸頻繁又避免不掉的死亡，使竇加更形孤單。1895年莫里梭，1898年馬拉梅，1901年土魯斯-羅特列克，1903年高更與畢沙羅，1906年塞尚。此外，親朋好友也相繼過世。

　　他很喜歡年輕人圍繞的感覺：莫里梭的女兒朱麗，在1890年間常去看竇加。她與魯亞爾的婚姻，竇加也決非局外人。1893年 (或94年)在魯亞爾家，年輕的梵樂希初遇久仰的大師。他在

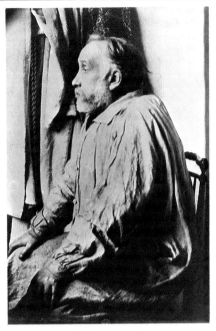

《竇加・舞蹈・素描》中說他原先想像竇加是「一個簡直可化約成僵硬嚴肅的素描畫中人物，集斯巴達、禁慾主義及冉森教派 (janséniste)於一身的藝術家。」直到竇加去世之前，梵樂希固定去看望他。呂斗維克・哈雷威的兒子丹尼埃爾在記事本中小心翼翼地記錄所有和竇加進行的對話，一直持續到因德爾福斯事件產生齟齬，中斷交往才停止。

「他們談起那回事了！」

從德爾福斯事件一開始，竇加就積極表現出反對德氏的立場，不斷地發表反猶主義的評論。不過，他仍是照常去哈雷威家。大家都對德爾福斯事件心照不宣，兩邊持不同立場的人也因此相安無事。

年邁及老年的人世滄桑總是縈繞在竇加心頭。1890年代末他為好友魯亞爾作的肖像，說明了他心目中令人驚訝的年老形象。魯亞爾陷坐在殘障椅子上，雙手持杖，雙眼深凹，其子站在旁邊，顯得又優雅又虛榮。竇加的目光凝聚在1857年他為祖父畫的肖像上，這幅友人晚年的畫像總結了他的思緒。

但是，到了1897年12月23日晚上——無辜的德爾福斯已被判處無期徒刑三年——他們在竇加面前談起德氏事件。丹尼埃爾憶道：「我們最後一次和竇加同桌晚餐，和哪些人一起共餐我忘了，可以確定的是有心直口快的年輕人在場。我很清楚加諸我們的威脅，我仔細地觀察他的臉：雙唇緊抿，目光高不可攀，好似把我們這些圍著他的人都撇開了。這種態度是在護衛軍隊，我們當然了解，他把軍隊的傳統和美德放得那麼高，現在卻被我們以知識分子的主張大加侮辱。在飯桌上他一句話也沒說，吃完飯後就走了。隔天一早，我母親沈默地讀完他的信，拿給我的兄弟艾里讀，他猶豫著，想了解這封信的內容。」近來發現了這封有關竇加態度的關鍵信，信中寫道：「親愛的路易絲，今晚很抱歉我無法去您們家，也想順便告訴您，一段時間我不會再去打擾您們。您知道我不是一直有保持快樂的勇氣，笑聲已盡——我了解您的好意，希望年輕人的青春氣息感染我。但是，我妨礙青春，對我來說青春已變得難以忍受。讓我獨自靜靜待在自己的角落吧。我樂在其中。人生裡有美妙的時光值得追憶。人的感情，從童年延續迄今。如果任由人們去拉扯，它終會斷裂。您的老友，竇加。」

於是，在事件發生後三年，這段長久的友誼卻在一夕之間，因年輕人的反對議論而破碎。

德氏事件對竇加的衝擊不小，尤其他反猶、反動的藝術家形象因此滋生蔓延。他的反猶立場是毋庸置疑的事實。它成了這個偉大靈魂最令人困惑的一面。

就這樣，這位構圖簡潔出色、粉彩畫震撼人心的的大畫家；這位今日人們對他作品中的現代性仍景仰不已的大畫家，當年竟然採取一個中產階級的平庸行

儘管丹尼埃爾受到很深的傷害，他對竇加的友誼並未改變：「從那時候，我對竇加的尊敬便深受考驗。記得有一次在哈維（Louis Havet）家晚餐，竇加被我罵得體無完膚。」

徑。他對猶太人嗤之以鼻，一聽到對軍隊不利的字眼就生氣。

收藏家竇加

1890年間，竇加最熱衷的事情就是擴增他的私人收藏。1896年，他對收藏的執著嚇壞了朋友巴爾多羅梅。他覺得竇加的怪癖會把他弄得山窮水盡。「現在〔竇加收藏〕藝術作品的狂熱心態，使杜朗-魯埃感到

「我不會為此難過，也不單憑一個觀點評斷一個人。但是，當大家都起來反對我時，假如不是雷南(Renan)之子阿希的支持，我的青春可就有大難題了。他說：『二十年來，我看竇加的生活，從來沒看他犯錯過。』」(丹尼埃爾語)

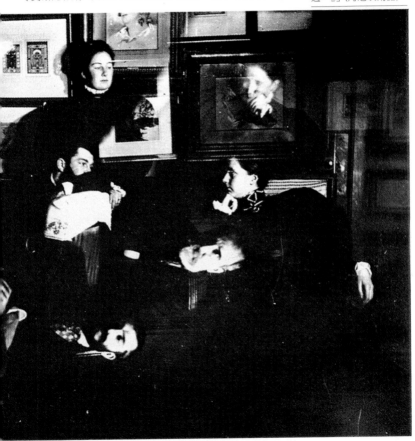

擔心，這個情況呢，又令我爲竇加的未來擔心。他當
時收藏的名作足以使他成爲當時最優秀的收藏家之
一。1893年末94年初，他以低價買入兩幅高更的名
畫：〈月與地〉及〈上帝之日〉。1874年4月25日，他
從米勒收藏品拍賣會上，買到葛瑞柯的〈聖依勒德逢
斯〉；隔年，他買入德拉克洛瓦的〈史威特男爵肖
像〉。1895年12月，他給丹尼埃爾看收藏的作品時，
忍不住叫道：「我要買！我還要買！我不能停止了。」
1896年發生了如巴爾多羅梅所說的「藝術愛好者的大
事」，因爲他買到安格爾的肖像作品〈勒布蘭夫婦〉。
他記得在1855年繪畫生涯之初，在畫中人的兒子家看
過這幅畫。

「不管是不是有意識，竇加持續開發的效果令人想起攝影早期初創時照片的原始特性，亦即讓主題對象凝住不動的潛在能力、控制姿勢的技巧，以及更有趣的是，達格雷照片及卡羅式照片中怪異幾近神聖的光線。」—— 加尼 (Eugenia Parry Janis)

暗室

拉逢 (Lafond) 是坡市美術館的館長，也是最
早爲竇加作傳的人之一。他是巴爾多羅梅的
好友。巴爾多羅梅告訴拉逢，竇加這一陣收
藏狂熱只是三分鐘熱度，像他收集枴杖或對
攝影術的迷戀。晚年的竇加對新技術十分好
奇。1895年，他不減熱忱開始從事攝影。

　　他弄到一台相機，大概是「科達伊斯曼
一號」。丹尼埃爾說道：「他全力以赴，就像
對所有事情那樣，」他不喜歡快門攝影，堅
持使用傳統的全套攝影器材、三角架和玻璃
片。竇加白天在畫室作畫，只有晚上才攝
影。晚上才做，是因爲他在攝影影像中首先
想探索的是「燈光或月光帶來的氣氛」。他在
哈雷威的家拍了幾幀美麗照片，這些照片都
是長時間曝光。他把模特兒放在一片神祕、

有時甚且晦澀的背景中，產生了
幽靈般的臨場感。他的朋友雷諾
瓦、馬拉梅、維爾阿倫
(Verhaeren)、哈雷威、竇加自
己，以及弟弟何內，都曾在他的
鏡頭前擺姿勢，這些人通常是在
精心調度的場景襯托下，裝出一
副滿不在乎的樣子。

對新技法的永恆探索

在竇加近60年的創作生涯中，最令人驚訝的是他精益
求精的性格。他和莫內、雷諾瓦一樣，創作生涯很
長，但是竇加不像他們依附一個已經固定的手法，在
討好顧客的構圖上略做一點修正，由此衍生大量作

此為竇加拍的照
片：上圖：〈何
內‧竇加〉，約1900年
攝。下圖，由左至右為
〈芭蕾舞舞伶〉，約1896
年，及〈出浴，女人擦
背〉，約1895-1896年。

品。相反的，竇加總是懷著開發新技法的慾望，孜孜不倦地嘗試各種可能的表現方式。

老年的竇加，堅毅頑強的個性絕不輸年少或壯年時的他。他的老年是充滿輝煌光彩的。令人想起提香或者本世紀的畢卡索，從今日的角度看去，他們是那麼接近。根據喬治 (Waldemar George) 的資料，1890-1900年間，竇加繼續創新。這些長期以來令人困惑的作品，創造了「最令人驚歎的效果。畫面上出現不自然、尖銳而傾軋的色調，嘈雜而耀眼地射出光線⋯⋯他對傳神、擬真及實在感已經不在意了。」

竇加自己則在創作〈俄國舞者〉之時，提出他所謂的「色彩的狂歡」。這裡，我們必須順道一提他最後階段創作的裸女與舞者。在這些粉彩作品中，根據他自己的說法：「顏色是最重要的。」金絲雀的黃、螢光的紅、鮮豔的綠、響亮的藍——竇加利用這些非正統的顏色，讓他畫中的物形描繪顯得有綜合性和表現力。筆畫變得大而強勁，使他1900年間的某些作品帶有某種表現主義派的放蕩和強勁。畫裡的人物面目模糊，五官融於無名的線條及律動之中。構圖帶有巨大莊嚴的氣質，比起前面幾年，竇加更有意地凸顯畫幅尺寸形狀的重要。畫題雖然不變，但內容簡化了，化約成最基本的元素，而且，愈來愈明顯地輕視寫實的規則。

1880年代初，他和寫實主義走得很近，現在，他卻常常嘲笑寫實主義。畫面上，我們看到賽馬騎師漫無目標地奔馳在不知名的鄉間，背景的地形奧祕難解，和真實的賽馬場一點關係也沒有。賽馬騎師身上的裝備總是用比較明亮的色彩呈現。他騎著馬向前衝，誰也不知道為了什麼，也不知道他要奔向何方。

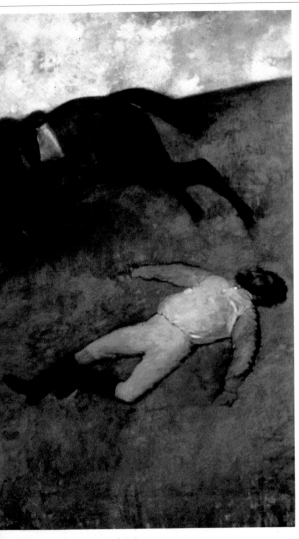

竇加重拾早期作品〈障礙賽馬一景〉，變成1896-1898年令人驚訝的作品〈受傷的騎師〉。此畫只有兩個形體出現在畫面上：如同木製的馬，橫遮了畫面，就像中世紀的死亡天使。另一方面，躺在地上的騎師只是一個斷了線的木偶。背後的風景難辨，時分不明。馬的身上帶著過去對馬瑞及慕比瑞奇的攝影一無所知之時才會犯下的不準確的解剖。竇加從那時候起常嘲笑科學上的發現，有意地遠離1880年代德瑞克(Douglas Druick) 所說的「科學寫實主義」。竇加只掛心雕塑手法般的素描練習，而不在意與客體現實是否相似。

寫實主義，已成昨日

這或許可以解釋，為何在1890年代，竇加有回歸風景畫的傾向。1869年時，風景畫只占他的創作活動中零

星的一部分。現在，他在風景畫中用綜合的視覺印象傳達自然，畫中的景物隱約可辨，呈現的卻是經過回憶加工過的景象。譬如，1890年10月在勃艮地輕車旅行期間開始，直到1892年才完成的單刷版畫，呈現的就是「模糊難辨的景物。」他告訴呂斗維克，這與其說是「心靈狀態，」倒不如說是「眼睛的狀況。」

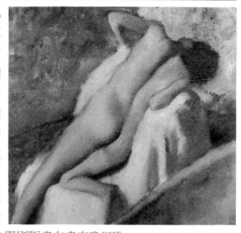

竇加的第一張彩色單刷版畫在畫家瓊尼歐(Georges Jeanniot)的家完成。瓊尼歐描述竇加晚年創作這些風景畫時的情況，說他在塗油的版上用畫筆或手指作畫。「金屬版面上慢慢出現山谷、天空、白色的房屋、黑色枝幹的果樹，也有樺樹及橡樹、湍急的河、變動的天空中飛馳的雲層、底下的紅綠大地……不費吹灰之力，這些景物就誕生了，好像在他眼前就擺著一個模型似的。」

上圖為〈出浴〉；下圖，由左至右為〈松姆河上的聖華雷希風光〉、〈在聖華雷希〉、〈牛群回來〉。右圖為〈草地上兩浴女〉。

竇加晚年藝術創作的最大特點或許就是，刻意表現日常生活中平淡無奇的事物——正在沐浴或梳妝的女人，或者靠在板凳上休息的女舞者——竇加的這些作品直可名列大師傳統，並且和過去歷史中的宗教畫及歷史畫作品相頡頏。

竇加畫中概括而強化的線條或許是馬蒂斯的先驅；他的色彩，有時限制在紅、白兩色的遊戲中，如〈梳妝〉、〈出浴〉兩作品；或者，用色豐富

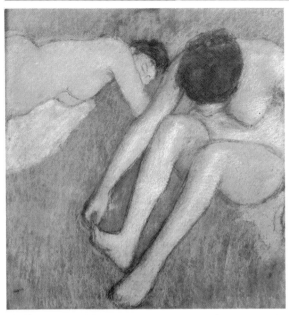

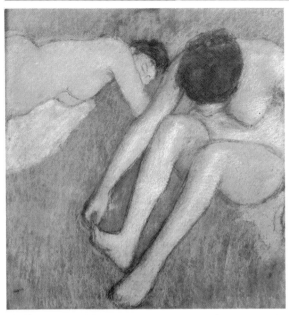

在竇加一般的女人出浴圖中，鋅製的淺盆很像大理石的衣冠塚。伯各斯(Jean Boggs)體會到死而復活的聖人忽然從墳中出現，仍然裹著屍布。從這裡出發，我們才能了解竇加對丹尼埃爾・哈雷威吐露的心聲：「如果是在另外一個年代，我就會畫蘇珊沐浴圖。」畫中的主題是次要的，重要的是處理手法及參考大師的痕跡。

亮麗，宣示了波納爾 (Pierre Bonnard) 的來臨；以往畫中的舞台布景化為真實風景，幾個模糊的舞者在其間活動。為數極少的幾幅肖像承載的是簡化而不安的面容，人們會很輕易地說這是表現主義。所有的事物似乎都化約成基本要素，充滿張力與莊嚴感。

最後的腳步

1912-1917年間，竇加的故事訴說著一段漫長傾頹的歷程。1913年卡薩寫道：「竇加已經走到窮途末路了。」1915年，他的弟弟何內寫給拉逢的信也記載了一些傷感的消息，他寫道：「以這樣的年紀，他的健康狀況確實是不錯；他照樣吃，沒

在1898年畫的最後風景油畫，是在松姆河上的聖華雷希，竇加在朋友路易・布哈夸瓦家度假時所作。畫法回到描繪地點以比較嚴格的手法呈現。畫中城鎮裡沒有人影，所有的人類形貌皆不見，只見一群令人憂心的牛群走在低矮的房舍中間。運用時間的模糊性，沈悶的色調，屬於紫色、黃色、橙色的色調配合。竇加因此留下了幾幅令人不解的、如謎一般的畫，至今仍未得到應有的瞭解。

有什麼病痛。不過，他的聽覺已經愈來愈差，連對話
都有困難……如果出門，他沒有辦法走到比畢加勒廣
場更遠的地方。通常他會在咖啡館待一小時，然後痛
苦地回家……無人可取代的柔葉，對他照顧倍加。他
的朋友幾乎都不來看他了，因為他幾乎認不出人來，
也沒辦法和客人講話。悲哀，真是個悲哀的晚年。最
後，他慢慢地消逝，沒有痛苦，沒有愁煩，對他最忠
心的人會圍繞著他；這才是最重要的，不是嗎？」

　　他就這樣慢慢地邁向死亡。由於好長一段時間竇
加避不見人，所以死前不久，當巴爾多羅梅再見到他
的時候，描述他「從來沒有這麼好看過，像年老的荷

馬，雙眼注視著永恆。」他在
聖約翰教堂舉行喪禮，然後在
1917年9月一個晴朗的日子
裡，下葬在蒙馬特墓園的家族
墓地。1918和1919年他死後的
拍賣會，真正標示了他的死亡
與永恆。人們在他畫室裡找到
了幾百張的作品，全部拍賣，
他個人收藏的名畫也進了拍賣
場。好友對他的作品和收藏這
麼快速地散失，不勝唏噓。不
過，人們這時才突然意會到竇加作品的多樣及量豐。

　　假如只能選擇一個形象來代表竇加，無疑地丹尼
埃爾所提供的最為恰當：1911年春，竇加去帕蒂
(Georges-Petit) 畫廊參觀安格爾的畫展。這時他已近
失明，但是仍告訴朋友：「我認識的畫還可以找回一
些東西；我從來不認識的，對我就沒什麼意義了。」
語畢，他站在畫前讓手在畫面上漫步。

〈梳妝〉是由馬蒂斯收藏。他應該很欣賞這個大尺寸，風格偉大而又發出細緻的紅色「和諧」光澤的作品。

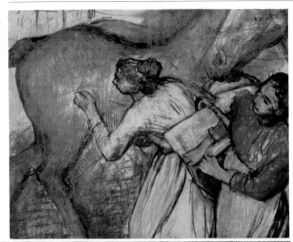

〈洗^{衣婦與馬}〉竇加奇怪地把兩個他喜愛的主題結合在一起，兩位挽著提籃的少婦，卻在占去畫面大塊空間的馬身旁繞轉。竇加一點也不在乎這個情境是否合乎真實上的可能。

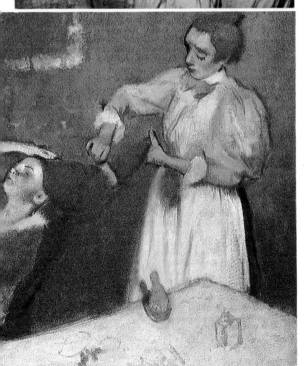

19¹³年，巴爾多羅梅通知拉逢，即坡市美術館的館長，關於竇加的悲哀消息：「竇加變了很多，並不是因為他生病了！他的身體比過去更好，他可以從早到晚在外面，也撐得住——不過，心理上，他是自己的陰影，他的記憶隨著他的興致與活力一同消失⋯⋯。他還在說：『我是老虎』，但是，他已不再咬人了。」

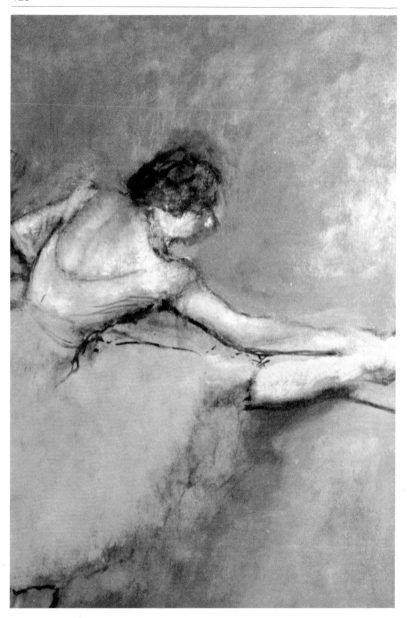

見證與文獻

竇加與親近朋友的信件及他們有關竇加的見證，
　揭示了藝術家竇加敏感、不易捕捉的一面。
　這個部分深藏在他的繪畫及雕塑作品之中。

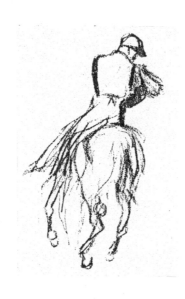

從信件看竇加

就像他的好友畢沙羅一樣，
竇加是個很有天分的書信家。
在60年的創作生涯當中，
他寫了好多封的信。
關於旅程心境的轉變，
或正在進行的創作工作，
都是他書信裡的內容。
除此以外，也有用來索錢或
回答別人晚餐邀請的便條。

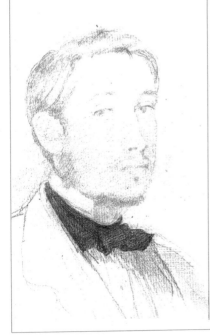

葛漢 (Marcel Guérin) 在1931和1945
年，陸續將竇加的信件編纂。自此迄
今，竇加許多未出版的信件也都付
梓。其中最特別的應屬瑞夫 (Reff) 教
授在1968年整理出版的，竇加在
1858-1859年間寫給牟侯的信。

致牟侯

1858年9月21日，於翡冷翠

親愛的牟侯：

我知道如果不主動向您要音訊，
您是不會告訴我的。我想您一切安
好，生活被家人和色彩占得滿滿。我
寄信給您，多半是為了讓自己更有耐
心地等待您的回信，而不是為了告訴
你我的近況。我身邊沒什麼特別的事
發生。自己一個人，我覺得好無聊。

白天的工作令人疲倦，到了晚上
便想找人聊聊。但找不到機會開口。
帕哈底葉 (Pradier) 在這裡不怎麼派得
上用場。至於布隆 (Bland)，他身旁
總圍繞著英國人，我都不認識。就這
樣，我去東尼咖啡 (Café Doney) 點了
個冰淇淋，吃畢，9點前回家。有時
寫寫東西，像現在這樣，但我更常做
的是看書，上床前或在床上讀點書，
然後，其餘的你知道。我姑媽還沒回
來，留在拿坡里辦祖父的喪事。有
時，孤獨激怒了我，繪畫也把我弄得
很煩，若不是渴望見到姑媽與表妹，
我也會放棄與你重逢帶給我的愉快。

竇加在比薩(Pise)的康帕聖多 (Camposanto)墓室，根據馬沙其奧 (Massaccio) 作品所做的臨摹。

雖然先向您聲明我沒什麼好說，我卻一直在談自己。也許您已察覺到我現在興致勃勃地讀《外省書札》。這本書建議人憎恨自我。

再談一點我的事，然後就不講了：我已畫完臨摹吉奧喬尼的草圖，花了三星期。維洛內塞天使圖的臨摹也幾近完成，我已開始臨摹吉奧喬尼一幅尺寸大小差不多的風景畫〈所羅門王的審判〉；也許我會在其中加上人物。……總之，我沒有理想中的積極勇敢；但未見成果之前，我也不願鬆懈。我應把握這裡的環境好好鑽研繪畫創作，但我很難鞭策自己。走這條艱苦的創作之路，必須有更多耐心。您曾給我鼓勵，現在由於缺乏您的支持，我又開始像以前一樣絕望起來。還記得您在翡冷翠和我談起憂愁，說那是藝術創作者命運的一部分。我相信您講的一點也不誇張。事實上，這憂愁是無法補償的。隨著年歲及工作上的進展，憂愁與日俱增。青春不再，因此不能以多一點的幻想和期望來安慰您。即使我們對親人的情感、對藝術的熱情，也無法填補生命裡的空虛。您應該了解我拙於表達的意思。

跟您訴說憂愁，而您應該過得很快樂。雙親的愛護，應該讓您心滿意足了。很可能，您讀信時也微笑著，就像聽您說話的我一樣。

總是在講我自己。但是，當一個人像我這麼孤單，你教他還能談些什麼？他只看到自己，只能想到自己。真是個大自私鬼。

真希望您不會延遲歸期；您已離

開一個多月了。而且您許諾過，只在威尼斯及米蘭待兩個月。希望能夠等到您。

伯古桑先生 (Mr Beaucousin) 來此停留了二十幾天。他的陪伴讓我稍解寂聊，但是，您知道的，他的想像

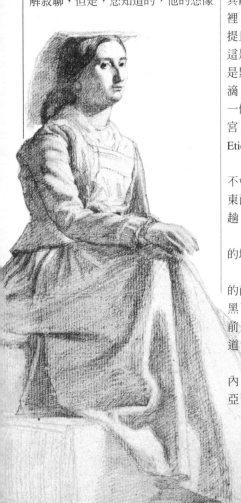

力並不吸引人。在翡冷翠，他走到哪記到哪，以避免買到劣品。他最大的野心也不過如此而已。他請我向您問好。

您會講給我聽或拿給我看卡爾帕其歐的作品，不是嗎？如果您來這裡，我會帶您到美術學院去看一幅波提且利的畫，我肯定您一定沒見過。這是一幅寓言畫。不過我現在最好只是點到爲止，以便讓您想得垂涎欲滴。伯古桑先生把卡爾帕其歐形容成一個特殊而有原創力的畫家。在羅浮宮藏有一幅他的聖·艾提恩 (St Etienne)，您一定記得。

您的帽子和護畫夾狀況良好。我不會忘記去黎弗恩 (Livourne) 幫您買東西。這十幾天內，我會去黎弗恩一趟，而且一定會在我姑媽之前趕到。

是不是已經收到我的信，及您要的地址？

我想像您站在聖彼德教堂殉道者的前面，加上那**許多的白**，因爲它太黑了。我也想像您會站在一張**大畫布**前，因爲您喜歡小孩或矮人。您知道，我這麼說沒什麼惡意。

克萊爾 (Clère)、德洛內、里奧內 (Lionnet)、龔得 (Gandais) 和該依亞爾，他們最近怎樣？卡爾波離開了。我想，布隆不久會來找我們。目前他在學壁畫。您有雷

〈義大利女人的習作〉。

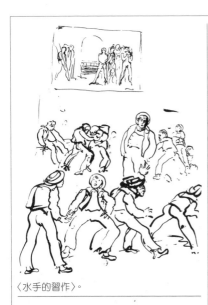

〈水手的習作〉。

威或古爾希 (Courcy) 的消息嗎？您至少有您自己的，可以給我罷。

再會。

真誠的

竇加

致牟侯

1859 年 4 月26日於巴黎

親愛的牟侯：

我現在回到祖國了。儘管已經過了二十幾天，我還是覺得十分暈眩。我可以向您肯定，變化實在很大。只有父親還是老樣子，其他家人我都認不出來了。何內儼然是個年輕小伙子，以他的年紀，他長得真高。兩個妹妹氣勢凌人，讓我覺得自己萎縮了不少。

希望您的旅程和我的一樣愉快。雖然那天早上我去了車站，倒沒有想和您作對的意思。因為我了解到您不希望我去的理由。我甚至請我姑媽第二天不要出門。她真倒楣！那段時間真是難受。當天，她還以風大為理由，不准我離去。但是我實在無法再忍受已經持續了好幾天的心理折磨。我到達黎弗恩時，因為天氣不佳，船停駛。我只好在那裡過了一夜。第二天，我上了一艘撒丁島的小船，天氣尚佳，下午 6 點我們到了熱內亞。船上滿是志願兵，大約有一百多人罷。我可以向您保證，再也找不到比他們更會吵鬧的人了。而且這些可憐的男孩，對他們要投入的事業，倒是充滿了決心。

熱內亞，多美的城市啊！噢！梵·迪克的畫多優美呀！假如您經過熱內亞，一定要去參觀布希尼歐勒宮 (palais Brignloe)，好好看看布希尼歐勒女公爵的畫像，和另一幅女眷與她女兒的畫像。還有維洛內塞以及一威尼斯婦人肖像，這些畫的色彩都很明亮。從來沒有人能夠像梵·迪克那般把女人的優雅、男人的高貴與騎士精神表現得那麼淋漓盡致，也沒有人能把兩者分別表現得這麼出色。我的好友，就像您曾說過的：在梵·迪克這個大天才身上，不只是有先天的秉賦

羅馬之旅中的筆記和速寫。

而已。我相信，他經常思考他要表現的主題，如詩人般地融和在他的作品裡。是因爲這個地方導致了幻象的產生，這個地方還如此尊崇他們的大師，或者，是我未老先衰，我不知道；總之，我這一小時過得充實而熱情。

杜林 (Turin) 有個很好的美術館。我不太喜歡其中維洛內塞的作品。您會看到維拉斯傑茲，也有梵‧迪克作品數張，名聲有好有壞，但對我來說都是一樣美。還記得嗎？您同意我的想法，因爲您說我們喜歡某個畫家的脾氣，以致於不管他的想法好或壞，對我們一樣有吸引力。嚮導告訴我，在波河 (Pô) 河堤上有一座宮殿名爲華倫當 (Valentin)，是法國的克里斯汀娜 (Christine de France) 所建。她是阿梅得一世 (Victor Amédée I) 的遺孀，亨利四世 (Henri IV) 與麥第奇 (Marie de Médicis) 的女兒。庭院深深，獨守一幢宮殿。難道這裡不是住著一個寡婦，年華已逝，時常悲傷地望著白雪皚皚的阿爾卑斯山，山的另一邊便是法國。由於在城裡走了一個早上，我坐在草地上，沉浸在遐想之中。我必須說，這個地方容易使人變成這樣。

那夜，我越過射尼山 (Mont Cenis)。一到了法國國境，大家都說法文。在沙伏瓦 (Savoie)，我如魚得水，安然自在。中午12點半離開毛利安娜的聖約翰 (St Jean de Maurienne) 一地；我越過了雪地到達布爾朶湖 (lac du Bourget)，嚮導告訴我，盧梭 (Rousseau) 曾經在這兒住過。七點半時，我到了馬公 (Mâcon)，隔天六點半抵達巴黎，晚上七點在家裡醒來。

見過科尼史瓦特好幾次，他等您

〈兩裸體〉，羽毛筆與黑墨水。

等得很不耐煩。我試著為您辯護。他很想看您下次的展覽。前天我和他一起去看畫展，他也約了拉雪希耶先生 (Mr Lacheurié)。我很高興認識他：您對我說過他的好處，您當然知道。而我和他談了一會兒後，也是對他讚不絕口。我們談了很多關於您的事。

戰爭可能會爆發。您和家人待在羅馬絕對不會有危險。不過，在羅馬觀察一下情勢變化，再決定去拿坡里。國王假如還沒死，也快了。假使有革命的話，也會短暫而且從容地進行。別發怒，事情一定會讓您料想不到地好轉的。

我應該告訴過您，我和古爾希見過數面。你應該很高興他對您很忠誠。他很好。他的畫比我預期的要好得多。他非常傾向以普桑的風格來作畫。

雷威也過得不錯，我只見過他一次。他在為普爾巴多 (Purbado) 宅邸畫天花板。

弗羅蒙當 (Fromentin)，以我看來，幾乎在展覽裡搶了頭彩。可惜，當他想要再多一點表現的時候，卻是畫蛇添足。但是仍有兩幅傑作：〈部落雜耍黑人之舞〉與〈西羅科風下的綠洲邊緣〉。在這些傑作旁邊，其他都像一團紅醬。

代我向您的父母問好。

等您有空，寫信給我，寄到蒙都威路 (rue Mondovi) 4 號。我還要寫信

給杜爾尼，雖然他一直沒有回音。代我為他的展覽道賀。多可惜呀，提耶先生沒有答應展出他的素描大作。

熱情擁抱您。跟德洛內和波拿問好。拉莫特真是個大白痴。

寶加

致佛羅里曲 (Lorentz Frölich)*
　　原信無日期 (1872年11月27日)

我親愛的好友，直到今天11月27日，我才收到您充滿感情的信。你信封上明明寫著「新奧爾良」，可是，這些講求精確的美國人竟然把它讀成挪爾威克 (Norwick)（康乃迪克州）。因此這封信，由於他們的錯，延遲了15天才到。

海洋！多麼浩瀚，而我離您多麼遙遠！我搭乘的這艘思科席亞號是一英國船，快速安全。我們（我和弟弟何內）在船上航行10天或甚至12天，便從利物浦到達紐約，**帝國城市**。悲哀的航行！我那時不會英文，現在也不怎麼樣。在英國的領土上，甚至在海上，我覺得有一種慣常的冷漠及輕蔑，你也許已經體驗過了。

紐約，是個大都市，也是個大

〈水手的習作〉。

港。這裡的居民熟悉大海。他們甚至說，去歐洲，就是到大海的另一邊。新人類。在美國，人們忘卻他們英國移民的身分，比我想像的還要嚴重。

搭了四天的火車，終於到了。——隨便拿一張您女兒的地圖來看，你便知道有多遠。很好！（我當然沒有都爾 (Thor) 的力氣）我現在比出發以前胖了。空氣，這裡最多的就是空氣——管他什麼新事物入我眼簾，管他什麼計劃入我腦海，親愛的佛羅里曲！我都拒絕了。我只想回到自己的角落，在那裡虔誠地挖掘。藝術不會擴張，它會去蕪存菁。假如您喜歡比喻的話，我會說：如果您希望果實豐收，那麼就得先把自己變成果樹。

*佛羅里曲 (1820-1908)，丹麥籍素描畫家及油畫家。生於哥本哈根，在慕尼黑、德勒斯登與羅馬求學習畫。1852年以後在巴黎停留。他認識寶加，並在庫圖爾 (Couture) 的畫室認識馬內。

一生都待在那裡，手臂伸長，口大開，以便掌握周圍發生的所有事情，活生生的事物。

您讀過盧梭的《懺悔錄》(*Confessions*)？想當然爾。當他退隱到瑞士聖彼德湖 (lac de St-Pierre) 上的小島時 (接近尾聲)，描述說他每天出門，並不管走到那條路，他事事觀察，他想著要十年時間才能完成的大計劃，卻在開始10分鐘後就放棄，也不覺可惜。您還記得那時他如何描寫內心深藏的心情嗎？那麼！這就是我目前情況的寫照。這裡所有事物都很有意思，我什麼都看。等我回去，我會鉅細靡遺地告訴您。最有趣的莫過於專門看管小孩的黑女人之間細微的差異。她們的黑手臂抱著白皙的孩子。如此的白，背面是裝飾著槽紋柱子的白色房屋。橘子樹果園、穿著平紋布站在她們的小房子前的女人，兩支煙囪的汽船，高高的煙囪像工廠裡的一樣，擠滿人的商店裡的水果商，生氣勃勃卻又井然有序的辦公室與這黑色動物的偌大力量之對比，等等，還有純種的美女、混血的美女，與亭亭玉立的黑女人！

我累積了一大堆計畫沒做，十輩子也做不完。再六個星期，我要把所

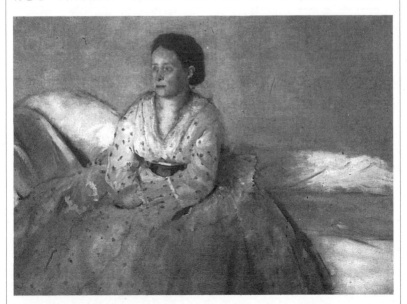

〈何內・竇・加夫人〉，1872-1873年作。

有的事都放棄,一點也不會後悔,為的是早點回到 my home,永不離開。

親愛的朋友,因為您的來信及友誼,我萬分感激。我們距離如此遙遠時,您的來信讓我非常高興。

我的眼睛狀況好轉。的確,我的工作量不多,不過工作內容相當困難。家人的肖像,得要大致符合家人的口味。我在難以想像的光線下作畫,非常不方便。被畫的人充滿了感情。由於他們是你的姪子或者表兄弟,他們不把你看得太嚴肅,所以他們表現得很隨便。——我剛剛才因為受到一些屈辱,把一張粉彩畫搞壞了。——希望我有時間帶回去一些以此地事物為主題的作品,留給自己,給我的房間。不應該把巴黎的藝術和路易斯安那州的藝術混為一談,否則就會變得像《世界畫報》上登的東西,而且,話說回來,只有在某一地長期居住一段時間,我們才能夠抓住那地方人的習性,換句話說,抓住他們的魅力。——如果只抓住短暫的片刻,這只是攝影做的事。

您過去為我介紹的舒邁克先生 (M. Schumaker),還跟他碰面嗎?他以為他要我做什麼,我會輕易答應。他以為他可以像洗土耳其浴那樣使喚法國人,一出汗馬上有人幫他擦拭。我告訴他,要擦去我們的 (善意的?) 惡德,可是要不少時間。

一月時,我很可能回去了。我打算經過哈瓦那 (Havane)。但是,您說您不久就要離開——希望這是為了你的老母之故,因為這是盡義務。——總之,一直到春天,我們都可以常碰面。到時候,我要聽您的小女兒演奏音樂,我多麼需要音樂。——今年冬天這裡沒有巴黎歌劇。

昨晚,我聽了一場算是悲哀的音樂會,還是今年的第一場。一位名為烏爾多夫人 (Madame Urto) 的小提琴家,頗有才華,但是伴奏的表現不太好。這裡的音樂會一點親密感也沒有。人們只會窮鼓掌。

克蘿提爾德 (Clotilde) 一定很興奮,興高采烈地為您報導一大串她男主人的旅行。無疑,一定沒講什麼好話。她真是像極了喜劇裡的女僕,不過她也有她的優點。我威脅她說,等我回去,不繼續雇用她了。我恐怕真的會這樣做。對一個年輕男子而言,她太年輕了,而她無動於衷的能力也真是過分的強。——您應該一直都有那個瑞典妞,她黏你黏得那麼緊,我看,你們很難分得開。

我的兄弟中,您只認識阿奇勒,而且只是打過照面而已。我的另一個弟弟,何內,也是三兄弟裡排行最小的,他是我旅行的伴侶,甚至可說是導師。我既不懂英文,也不懂美國旅行,只好盲目地聽從何內。假如沒有他,我會做多少的蠢事啊!何內已經結婚。他的老婆,是我們的表妹,眼

UNE VISITE AUX IMPRESSIONNISTES
PAR DRANER

睛瞎了，可憐的人，沒什麼希望。她已經為他生了兩個孩子，不久第三個也要出生。我將成為這個孩子的義父。

她過去是位戰爭寡婦，年輕的丈夫在南北戰爭中陣亡。因此她也給我的小弟帶來一位前夫之女，今年已有九歲。

阿奇勒和何內兩人合作創業；我就是拿他們辦公室的紙寫信給你。他們在這裡賺了不少錢，以他們的年紀，鮮少有人能混得像他們這樣。他們在此地頗受敬愛與尊崇，我以他們為榮。

政治！我盡力地在路易斯安那的報紙上追蹤法國的消息。──他們只有大略談到獨幢屋宅的附加稅一事，然後他們給提耶 (Thiers，當時法國總統) 先生一些關於共和體制的專家意見。

再會了。您知道的諺語和桑可 (Sancho) 知道的一樣豐富，但是你帶來的歡笑和愉快是他的三倍。笑是健康的，我很常笑他們。

的確，我親愛的佛羅里曲，我們仍保有年輕的精神。這正是大衛在布魯塞爾臨終之前所說的。但是，熱情、喜悅和視力，我們難免失去了一些。──您的情況比我好。

接到信的時候您可以回信給我，我還會待在路易斯安那一陣子。──代我擁抱您的小女兒。

〈大使咖啡館的音樂座〉。

與您握手，也謝謝您的友誼。

竇加

代問候馬內和他的家人。

我重讀了這封信，和您的信比起來，我的信顯得好冷淡。別生我的氣。

致布拉克蒙

星期三，無日期 (1876年)

親愛的布拉克蒙：

您派人傳信來問是否我們還要辦一個新的展覽。*其實，我應該早在

*這裡指的是第三屆印象派聯展，於1877年4月舉行，地點位在樂貝勒提耶路1號2樓。

八天前，展覽場地確定時，就馬上通知您。展覽打算在15日那天開幕。所有的事如火如荼地展開。

您知道我們仍堅拒參加沙龍展。您不符合這個條件，您的夫人呢？

莫內、雷諾瓦、卡依波特和西斯萊尚未有回音。

參與展出所付的費用是合計的，我現在沒時間多作解釋。假使入不敷出，我們會請參展的人樂捐。

展覽場地比正常的要小，但地點非常好。是在拉費特路 (rue Laffitte) 轉角，那幢金色之屋的二樓。

請馬上給我回音。我回信遲了，請見諒。應該在八天以前就給您送信過去的。代我讚美布拉克蒙夫人。

　　您的老友

竇加
楓丹那路 (rue Fontaine)，19號

〈大使咖啡座〉，鏰水腐蝕法，軟性膠漆 (凡尼斯) 直刻法、細點蝕刻法。

致畢沙羅

無日期 (1880年)

親愛的畢沙羅：

您的熱情讓我為您感到高興。我帶著您的那包東西飛奔到卡薩小姐家。她要我代她稱讚您。

試印狀況如下：整體的色調偏黑，還不如說是偏灰的，那是由於鋅版的關係。鋅板本身有油，而且在印刷時吃了一些黑色下來。版不夠平。就這點而言，我想，在蓬杜瓦斯 (Pontoise) 欠缺像在雨謝特路 (rue de la Huchette) 這麼方便印版畫的地方。結果還是需要更光滑一些的版才好。

不過，您仍然會了解到這個手法充滿了可能性。您也必須練習掌握印刷顆粒的大小。如此才能有，舉個例子，有天空的灰，造成統一、平均而且細緻的效果。根據布拉克蒙大師的說法，這實在很難。不過，如果您只想做創作式的版畫，這或許比較容易。

讓我來告訴您作法吧。拿一個很平滑的畫版 (這是最基本的，相信您了解)。一定要去油垢，塗上西班牙白 (碳酸鈣)。在這之前，你應該先用酒精濃縮來融化樹脂。將這個溶濟倒在版面上時，要像攝影師將火棉膠倒在玻璃上 (要十分小心，像他們一樣，把版傾斜，讓多餘的液體滴盡)。像這樣，液體會蒸發，在版上留下一層厚度適中的樹脂，顆粒小小的。當您要做侵蝕步驟的時候，根據您讓它侵蝕的程度，侵蝕的深度會隨之變化，相當平均。如果您想得到一致的色調，這是一定要做的。如果您要的是不那麼工整的效果，您可在上了柔軟噴膠的紙上，使用紙筆 (estompe)、手指、或者任何其他施壓的方法。

您上的那層膠對我來說有點太

畢沙羅。

油。鋪了太多油了。您是用什麼方法讓那層膠變黑，而得到圖畫背後茶褐色色調的效果？

真的很美。

嘗試用個比較好的版，畫個大幅的。

彩色的效果，下回您要印的時候，我用彩色墨水幫您印。關於彩色的版，我還有其他點子。

我希望您最後的修飾做好一點。設想如果您把白菜的輪廓貼切地描繪出來，將會是多好看哪！您應該從一兩個質料好的版起頭。

這幾天，我自己也要開始了。

卡依波特告訴我，他從他的窗外畫了〈豪斯曼大道上的安全島〉。

您有辦法在蓬杜瓦斯找到一個人，他可以幫您割下您在薄銅版上轉印的東西嗎？我們可以把這種割下來的銅版附在已畫上輪廓線，或以鏹水腐蝕法或軟性膠漆 (凡尼斯) 處理過的試版上，再用多孔木頭沾水性顏料，壓印暴露在外的部分。這樣我們就可以得到一張新奇、有原創性的彩色實驗版。如果可以，試試看這個方法。不久我會讓您看看我做的這類練習。這技法新穎又省錢。而且對起步者而言，已足夠令人滿意。

您畫的田野風光，藝術上的優點顯然不必贅述。

只是，當您習慣了這種畫之後，試著創作比較大的畫面，以及效果更完善的東西。

加油。

竇加

致勒侯樂

1883年12月4日

親愛的勒侯樂，趕快去魚販村路 (rue de Fahourg-Poissonnière) 的阿爾卡薩爾 (l'Alcazar) 聽泰瑞莎唱歌。

這家就在音樂學校附近，這樣更好。許久以後曾經有人說過——我忘了是哪個有品味的人說的——應該讓

她去唱葛路克*的作品。你們最近都在迷葛路克。這是聽這位美妙的藝術家的最好時機。

當她張大了嘴發出聲音，那真是無可比擬的粗野、細緻又最具天生柔性的聲音。去哪找得到這種靈性、這種品味？這真的是太棒了。

無論如何，星期四，在「我的」音樂家那裡見面。

誠摯的。

竇加

*勒侯樂的姊夫（或妹夫）是作曲家薛松（Ernest Chausson）。竇加很喜歡在薛松家聽〔葛路克〕歌劇作品〈奧爾菲〉。

致巴爾多羅梅

星期三

無日期

（1883年，馬內去世那年）

換個環境罷，你會感覺比較好一點，即使在這種爛天氣裡，你整天待在火爐旁也不會覺得溫暖。繪畫也有效。我也必須強迫我自己這樣做。尤其是如今白天開始變長。我在畫室待的時間，應該只有白天，一個上午或一個下午，然後去散步。你瞧，一個新的銘言：在工作後就去散步。

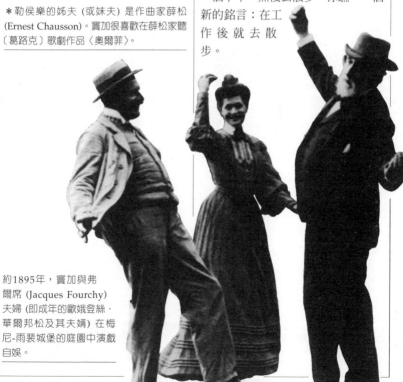

約1895年，竇加與弗爾席（Jacques Fourchy）夫婦（即成年的歐娥登絲·華爾邦松及其夫婿）在梅尼-雨裴城堡的庭園中演戲自娛。

馬內救不回來了。這位雨侯醫生 (docteur Hureau de Villeneuve) 八成因爲要他吃患病的黑麥，讓他中毒了。還有一些報紙，大概已經準備好要宣布他的惡耗。他們最好是到他家，在他面前讀給他聽。馬內對自己的情況心知肚明，而且，他的腳患著壞疽。

致巴爾多羅梅

1884年 8 月16日

〈蘿絲・卡洪〉，約1892年作。

我的好友，對人生，您想採取沒收的辦法？您想從險惡的人心裡沒收什麼呢？在其中，我連我的朋友能坐哪兒我都不知道了，沒有多餘的椅子；有床，但我們不能占有。我在床上睡得實在太久了。今天早上七點，我離床一會兒去開窗，以便開始給您寫信，郵差經過時才能交給他。在這之前，我一直待在床上享受早晨。沒錯，我變得不事生產，而且是在昏沉沉的狀態下變的，這狀態使我的壞習性變得無藥可救。在我把藝術切成兩半後 (就像您提醒我的)，我會把自己優美的頭顱也順道切下，然後讓莎賓娜*保存在缸子裡，以免變形。

是不是鄉村生活，是不是50歲的年紀，使我變得如此沉重……別人看我很愉快，那是因爲我逆來順受，愚笨地笑。我正在讀唐吉訶德。噢！好個快樂的人，好個美麗的死。

我希望您的太太身體健康，別罵我，我也不值得她罵。她大可以把她的憤怒與溫柔留給一個年輕男子，自信，驕傲，單純，衝動又溫存，強硬又柔和，即畫畫又寫作，既是作家又是父親。他比自己想像得到的、寫的或別人所寫、所說的都還出色：J. F.哈法艾里萬歲。如果她這樣做，那才行得通，他才是最佳人選。

我應該爲您那面獎牌感到氣憤。我把它當作金牌一樣爲您鼓掌。桑多瓦勒也萬歲，這是一個隨金逐流的人。他只管自己，不管別人的利益。

對你大開玩笑，其實我並不喜歡這樣做。噢！我那段自信滿腹，充滿邏輯與計劃的時光到哪兒去了？我會急速走下坡，落到我也不清楚的地方。然後被許多差勁的粉彩畫包裹，就像貨物被包裝紙打包一樣。

*莎賓娜・內特，寶加的一個女僕，在寶加畢加勒街上的家中去世。

再會罷。無論如何，獻給您和您的夫人我誠摯的友誼。

<div style="text-align: right">竇加</div>

致巴爾多羅梅

<div style="text-align: right">於梅尼-雨裴</div>
<div style="text-align: right">(1884年9月15日) 星期一</div>

我收到了您親手調製的香脂————我把它擦在身上，不適已消，我覺得好多了。稍後再述。

假如您要我解釋爲何我還在這裡，我會告訴您——這家人，做母親的問我：「您不想以歐荷登絲*爲模特兒畫點什麼嗎？不然，誰可以讓您做出點什麼？」——於是，我便開始忙著做兩個連同手臂的上半身塑像。用黏土混合小石子爲材料。這家人對這個工作的好奇勝於感動。總而言之，一個人，如果他像我一樣這麼不容易平衡，只有以他所不懂的事物來消遣。我過得不算太壞，除了因爲沒放鬆，我的腿很痠；手臂因爲常舉著，連帶胃也痛了。這個週末，我一定會回巴黎。我會先花一段時間工作，賺取麵包，之後，我會找一個製模師和我一起回諾曼地，確定這件作品的複製和所需的時間。這家人以十足諾曼地鄉下人的樣子靜觀其變。疑惑寫在他們臉上，停駐在他們心底。

*歐荷登絲・華爾邦松。

致杜朗-魯埃

<div style="text-align: right">(歐爾能省) 加榭 (Gacé) 附近</div>
<div style="text-align: right">梅尼-雨裴城堡</div>
<div style="text-align: right">星期三，無日期</div>
<div style="text-align: right">1884年</div>

親愛的先生：

我的女傭會去找您拿錢。今天早上，她通知了我不繳稅會被查封財產的威脅。事實上，我已經付過一半以上了。看樣子國家馬上要其餘的部分——五十法郎就夠。但是，如果您願意給她一百的話，她才能獲得一點她應得的那一份。我沒留給她什麼東西。而我會延長在這裡的假期，這裡天氣眞好。

噢！這個冬天，我會塞給您一堆產品，而您那邊，也請您塞給我一點錢。

像我這樣，爲了一百塊錢，如此奔波，眞是既煩人又丟臉。

致上無盡的友誼。

<div style="text-align: right">竇加</div>

致巴爾多羅梅

<div style="text-align: right">無日期</div>

它就在那兒，今天早上我還繼續看著它，**在那紅色的腰部上方的臀部凹縫**。龔古爾，在他的朋友巴爾多羅梅送給他一只南瓜時，寫下如此的想法。

我親愛的朋友，星期天，我和幾

個歌劇迷朋友就要把它吃掉，他們很懂得吃。我會盡力不要吃得比他們多，甚至比他們少。

您何時才回來？我竟這麼問你，我忘了您是喜歡田野、愛好庭園的。就是這樣，有一天我會往您頭上丟一塊華格納式的磚頭。那麼，我就是在幫倒忙了，現代畫壇的操控者，更是習慣性渴飲《西古德》歌劇甘露的人。我重看一遍西古德的歌劇，錯過了在古蹟右邊那家慕勒快餐店(Brasserie Muller)再看一次雷耶的機會。——天仙般的卡洪夫人，我碰見她的時候，把她比喻成夏瓦納筆下的人物，但她根本沒聽過這位畫家。韻律，韻律，將來有一天，您那位傑出的太太可以在低級的雷耶面前把韻律變給我罷。他是樂譜的掌控者！

這個南瓜描繪得非常貼切，不是嗎？噢！真希望能像這樣畫出高貴的臀、圓潤的肩膀。由於缺少偉大人物(如女傭莎賓娜)願意以身作則，結果讓小孩子去充當。

我寫給您的姨子一封短信。代我再稱讚她。

致上無限友誼。您也可以寫信給我，談談蔬菜以外的事，我會樂意接受。

祝好！

寶加

星期三，何時來信？

致巴爾多羅梅

　　　　　1889年8月19日於高特黑
　　　　　星期一

在飯桌上，艾爾能蒙男爵('Ernemon)坐我左邊。他65歲，坐他左邊的那位客人離去以後，他開始對我展開攻擊。儘管他的想法全部攪和在一起，像是羊乳酪般一塊一塊塞住，仍不休不止地對我談他的意見。不管什麼事，他的思考和阿爾南(Arnal)同出一轍。我因此而難過，他樂得看我被他弄得痛心。所有他叫得出名字的人，他一定不會漏掉。某事發生在他奈利(Neuilly)的城堡，靠鄂爾河上的帕西(Pacy-sur-Eure)，在此地和……之間。與德·布瓦斯潔藍(de Boisgelin)夫人交談時，那年輕的……小姐……或者，某某人和阿米昂的妓女在一起。儘管嘴碎，他其實是個很好的人。寬厚的肩膀擔起了無賴的一生。他曾是德·拉·莫特(de la Motte)的密友，也就是說他是省督之友。您實在不能不知道這頭動物是什麼東西，甚至去問德·佛樂布(de Fleury)先生也不知道。「又來了個女僕。假如你已知道她了，你就攔我。」只有叫憲警，才攔得下他。在吧檯一角，我又碰見他，每回都是他先開火。不過，他也挺有技巧的；午餐後，他走開了。他讓我保留點元氣，因為他知道他聽眾的狀態。

坐我右邊的人，隆格列斯 (Langlès) 是個大糕餅商。他可比那位男爵來得穩重多了。我是否告訴過你他住克萊貝大道 (rue Kléber) 上，由於大女兒去世，他傷心地離開巴黎，把全家安定在坡市，每年冬天他必須去照料那裡的工廠？但是他仍會偷閒，去科拉羅西學院 (Académie de Colarossi) 學畫，然後那裡有古爾托瓦 (Courtois)、布隆 (Blanc) 或者布維黑 (Dagnan Bouveret) 幫他修改。我告訴他我是畫家時，他並沒被嚇到。

已經 5 點半了，巴爾多羅梅先生，這該是散步的時間，但因為下著傾盆大雨，我就繼續寫信。而且我還想多寫幾封好信自娛，等待雨停。豪蓮德夫人 (Madame Howland) 與她那位鋼琴師曾去拜訪您，我知道。他們對你很敬佩，又羨慕您對藝術及工作的熱情。我覺得他們這樣做有道理。

佛罕畫了一幅普玉東絲夫人 (Mme Prudence) 的畫。您應該還記得。我看過了，但我忘了畫名。您不用開口，她也能使你愛上未來，不是嗎？但是，這實在是再簡單不過了，每個人不都是處在這種情況下嗎？

我總想去馬德里一遊，看一場道地的鬥牛。有必要找這保爾第尼 (Boldini) 的冒險家一塊嗎？拉逢要跟來嗎？我是否有勇氣在外面混久些，不要馬上回巴黎？哎！我還有13天準備，還有時間不做決定。

哈司 (Haas) 可能八或十天以後到達，對我而言，他要選擇來看我或把我切分 (如平安路的交叉口)，他很清楚，我不知道他打算怎樣，反正對我來說都一樣。他有沒有勇氣，有沒有計劃要跟隨著我？你知道這些專門和女人在一起的男人，在和男人一起時是很有趣的。

您們與曼茲 (Manzi) 工程師，那個富有的業餘愛畫者，去軍人傷障宮 (Invalides) 看水上鐵路？去看，然後講給我聽。

代問侯 (海外的) 佛樂希 (Fleury) 一家人與您的義大利人。我到達之前，別在這雕塑作品上下太多功夫。

糟糕的天氣！接著，我還對男爵說道：「不過和斷頭台比起來我比較喜歡他。」

祝福你們

竇加

致瓦勒爾能

(1890年) 10月26日，於巴黎

即使一直沒寫信，我始終一直誠摯地想念您。

收到您的信時，我在金坡省地區一個叫迪葉內 (Diénay) 的小村莊。在那裡，我和巴爾多羅梅碰上一個奇遇，事情是這樣的：

上回與您告別，離開日內瓦之後，我到迪戎 (Dijon) 和號稱的忠友

會合，然後我們又去迪葉內探望一年有三分之一時光都住在此地的瓊尼歐。離開了此地回到巴黎，對這個地方的懷念，以及想一探勃艮地(Bourgogne) 地區的欲望，促使我很興奮地想再去旅行。於是我找到同志分享這瘋狂之舉。

而這個狂舉，現在我們及其他朋友都認為是特別聰明的行動。我們租一匹白馬和一輛輕馬車，緩和了我們瘋狂。20天的行程中，我們在迪葉內停留五天。總共跑了 600 公里。

等到美好的季節再臨，我們可以重新來一趟旅行。換一匹馬 (這次這匹前腿無力)，馬車保持同一種型。這樣一來，我們也許可以遠至沙多列路 (rue Sadolet)，去打擾您。重遊哲學家的家，您的美術館，您的畫室，介紹您認識巴爾多羅梅。我常向他提起您，以及您的旺盛精力與溫馨生活。這一切大概都會驚擾到您。但是您不會說您被嚇著了。我們不一定肯放動物在天地旅館中休息，所以我們會把您拉到亞威農 (Avignon)，探望您的聖-泰瑞莎 (Sainte-Thérèse) (她在美術館裡，不是嗎？)。我們可以聊聊德拉克洛瓦以及我們應該創造的藝術，以及那些使真理著魔，又賦予它瘋狂外表的事物。

我似乎又看見您，以及您的小畫室。那時，我似乎只略過。但現在一切歷歷在目。

我可以鄭重告訴您，這個重現之景清晰逼真，因為我什麼也沒忘。我也回想起您的兩段生命時期 (比我們倆想像得到的都來得模糊難分)。我的老友，您總是沒變。在您身上總是續存著美妙的浪漫主義。它為真理妝扮，加諸於真理這瘋狂的姿態，如前所述，這樣很好。

在此，有一件事，一件經常在您的談話中、更常在您的思考中出現的事，要請您見諒：在我們因藝術而結合的長期關係中，我有時對您態度**太壞**。我會那樣純粹是個人關係。您一

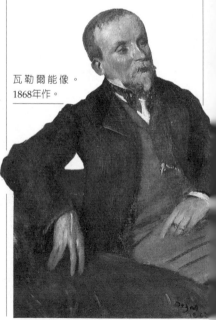

瓦勒爾能像。
1868年作。

定察覺到了，因爲您已到了要責怪我的地步。而且您對我的缺乏自信感到很驚訝。

曾經，每個人都覺得我看起來非常強硬的。這是因爲自我的不確定與壞脾氣導致的衝動。覺得自己眞差勁，這麼無能，這麼軟弱，但是似乎在藝術上的「計算」我卻是這麼正確。我和自己也和所有的人賭氣。假如，我曾經以混蛋的藝術之名，傷害到您高貴又聰明的精神，或甚至傷害您的心時，請寬恕我罷。

這幅〈女病人〉，*我重新看到的不只是整體效果，以及如此純粹的不幸之感。即使一點點的筆劃或手法(我們就模仿藝評杜蘭堤的口氣來說話吧)，都足以使人把它當成一幅美好的畫。

這張兩位阿爾雷西安女人(Arlésiennes)的構圖，畫面組合做得很出色。

我覺得您具有堅毅的精神，您的手也堅強而穩定。而且，我眞羨慕您的雙眼，您一直都能鉅細靡遺。我的眼睛不容許我有這種愉悅。我差不多看不清報紙了。早上，一到畫室，假如閱讀久一些，我就會累得無法再繼續作畫。

*今日典藏於卡爾朋特哈美術館 (musée de Carpentras)。

記得，當時侯到了，一定要找我陪伴您。回信給我。

擁抱您。

竇加

代問候里耶布哈斯特先生 (Mr Liébrastes) 及可愛的莎拉 (Salla)。

致亨利・魯亞爾

星期天

無日期

無論寫信會給我怎樣的煩惱和痛苦，我的老友，我也不想沒給您回音。你瞧，這下子那可憐飄泊的猶太人終於走了。假如我們早被通知的話，我們大可以讓他一讓。自從那件髒**事件**爆發以來，他怎麼想，對人們因爲他而感到進退不得麻煩，他有什麼看法？他什麼都沒提嗎？他的以色列老腦袋瓜到底怎麼回事？難道他只是一心一意想回到我們幾乎不知道他們可怕的種族存在的時代嗎？等見面再深談。

星期三我去了拉・葛 (La Queue)家。我告訴他們，我得知拉・葛先生在達塞 (Tasset) 的家過世的消息之後，兩天做的一個怪夢。你想想，我遇見他，他的「頭髮稍微多了些」。就好像我醒著，當我準備對他說道：「咦，×……，我以爲您死了。」的時候，我突然意識到實際情況，便沒有說話，原來，夢裡人也有記憶。

同時代的人看竇加

竇加不傾吐自己的內心。
他小心翼翼看管他的
「私人生活」。只對親密的朋友
透露片段的祕密　　　　　　或
對藝術的一些簡要的反思。他
一生的朋友，保羅・華爾邦
松、呂斗維克・哈雷威、
亨利・魯亞爾，極少
寫下關於竇加的文字。
與他往來親密的人當中，
我們只有比較年輕的朋友
寫下的文字。
他們只認識竇加的晚年。

〈出浴，擦腳的女人〉，約1886年作。

莫侯-內拉東 (Etienne Moreau-Nélaton，1859-1927年) 生前是畫家、收藏家兼藝術史家。特別著名的是他的印象派作品收藏。1906年，他把這些作品集中送給羅浮宮 (今藏於奧塞美術館)。其中最珍貴的，毋庸置疑，是馬內那幅〈草地上的午餐〉(le Déjeuner sur l'herbe)。他的研究廣博浩瀚，特別是《馬內自述》(1926年) 一直是權威著作。

與竇加相處兩小時

　　1907年12月26日，星期四

　　出了裱畫師艾希奧 (Hériot) 的家，我到維克多-馬榭街上，竇加先生的住處。我帶給他一本依他的意思製作的照相集。那是布爾提 (Burty) 遺贈給羅浮宮的德拉克洛瓦旅行畫冊的照片複製。那時四點。我登上四樓，然後按樓梯正對面的門鈴。那是通往畫室的門。門微閣，房子的主人戴著一頂褐色帽子，瞪著我但實際上看不見。我道出名字。「噢！是牟侯：請進。但是小心這浴巾。別弄亂了上面的皺摺，辛苦你了！」

　　一條鮭魚紅的布擺在椅子一角，旁邊放著一個澡盆：畫家今天一個早上都在以這個爲模特兒創作粉彩。現在，粉彩畫出來了，仍用大頭釘固定在紙板上。因爲竇加把它畫在透明的描圖紙上。畫的內容是一個剛出浴的

女人，背景裡有個女僕。前景則是被這條不許弄亂的鮭魚紅布占據。

這是個傾向簡化的作品，就像這位視力愈來愈壞的先生目前創作的所有作品一樣，但是，這是一幅多麼偉大且充滿精力的圖畫啊！那隻緊緊抓著浴盆的手，一筆而就，真是精彩！當我正在專心看他的作品時，竇加從我手中接走那本集子，翻閱著。可是，天黑得很快。我們幾乎浸在黑暗之中。他只好放下手中的書，離開德拉克洛瓦，去找對他極為崇拜的人，那就是羅伯 (Robaut)。

幾天以前，杜奧館邸 (l'Hôtel Drouot) 拍賣他的收藏。「我去了，」竇加說：「希望能帶回幾件小東西。我把德拉克洛瓦的伊斯蘭拖鞋捧到 120 法郎。真是荒謬。我得放棄。因為那個總是為『羅浮宮之友』買作品的傢伙出了 125 法郎的價把畫奪走。德拉克洛瓦簡直碰不得了嘛！路易·魯亞爾想買〈女戰士〉的素描，他以為 1,200 法郎就可買到，結果此畫以 1,500 法郎賣出。真荒謬。過去這樣的東西只要 50 法郎就可買到了。」

——我說，「羅浮宮做得很漂亮，買得了柯洛的〈鐘塔〉。」

——「是的，但是我不知道我是否喜歡這。」——「不可能嗎？」——「噢！我啊，我最喜歡的是他的〈卡佛山〉，這座黑色的山使我感動不已。至於羅伯，他真是昏了頭。怎麼

沒再聽他為他的柯洛爸爸以及杜提尤爸爸啜泣！真是個低級的舊貨商！」我接口表示現在這一類舊貨商可是成批成群的呢！和我對話的藝術愛好者憤怒地回答說：「沒錯，像你和我這樣，不是為了利益做藝術收藏的，半個也不剩了。人家還把我們看作是笨蛋哩。……」

我們轉了話題。談起我們的社會太過急躁，我們生活在繁忙緊張中的問題。竇加對著我喊道：「速度，速度，還有更愚昧的事嗎？」

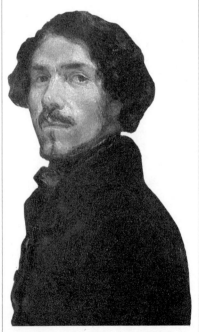

德拉克洛瓦，〈自畫像〉，約1842年作。

「人們用再自然不過的語調對你說：你必須在兩天之內學會畫畫……但是，如果沒有耐心與時間，什麼成就也不會有。」在我面前，這個人很忿忿不平。怒氣還連到風景畫畫家的頭上，因為他們直接依照自然景物作畫，好像藝術不依賴傳統似的。

「別和我談這些用畫架堵塞農田的好漢。在一片綠意裡，這些可憐的傢伙把他們的畫布當盾牌，躲在背後。我恨不得擁有獨裁暴君的權力，指揮警察把他們這些有害的動物統統槍斃。」

火氣很大，同時，那手便往桌上伸去。一堆粉彩、調色板及紙張當中，有一只小白陶杯等待著被嘴唇親吻。竇加先生止住了話，啜一小口後停下，問道：「你知道這是什麼嗎？」——「奶茶嗎？」——「不，這是櫻桃梗泡的茶。利尿得很耶。唉，我竟然淪落到這個地步：我的膀胱，已經彈性不足了。夜裡，我得起床五、六次。真悲哀啊。而且，不管我心甘情願與否，每天吃晚飯前，我必須運動運動這雙老腿。」

這會兒到了虛弱老人出門散步的時刻了。他要在燈火通明的城市走。載我來的馬車還在樓下等我，他讓這輛車把我們載到格內果街 (rue Guénégaud)，雷桑老爸 (le père Lésin) 的店裏。雷桑老爸是他的黏畫師。他回程時再走回家，做有益健康的散步。此時，夜幕早已覆蓋畫室。他放下簾子，我則摸黑從畫架和散放的小擺設之中探到門口，與他會合。

他住畫室樓下那一層，在這兒我們只稍作耽擱。他進了臥房，去穿鞋和外套。一邊穿衣，一邊發房租的牢騷。「6,000法郎還加上稅，我真是快被壓垮了。」我看著牆上，火爐四周的素描，月光停留在一件安格爾的速寫作品上面，我問他這是為了那一幅畫作的：「什麼？是為〈伊里亞德〉作的啊。」「那在床上方的另一個人物又是為什麼來著？」「這個啊，這是為了〈黃金時代〉作的。」那裡還有一張為〈你，馬爾賽留斯〉作的畫稿。主人拿起燈靠近畫好指給我看。遠一點的，有一幅高更的畫，旁邊的是蘇珊娜‧瓦拉東的小幅速寫。此外，還有德拉克洛瓦畫盔甲的水彩畫。床早已舖好了：一張相當大的鐵床，床頭架了屏風圍起來。出了房間，我們還在隔壁房間，向德拉克洛瓦的〈史威特〉、安格爾的〈巴斯特黑侯爵〉致敬。另外還有德氏根據魯本斯的畫所作的臨摹。在這個作品前面，竇加停下來說道：「你知道嗎，德拉克洛瓦把它留在喬治‧桑夫人家了。」出門之前最後一瞥，看到的是高更模仿〈奧林匹亞〉的作品。

馬車在跑，從畢加街下來，沿著安堂馬車行道，然後看到塞納河。一路上，竇加滔滔不絕。他談到朋友

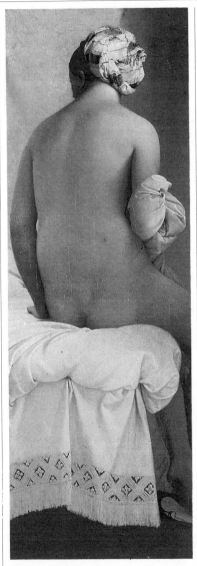

安格爾，〈浴女〉。

魯亞爾的兒子以及投身入藝評行列的路易，這個行業，竇加聳聳肩，不苟同的模樣。「藝評？這也可稱作是專業嗎？這麼說吧：是我們這些畫家太笨了，才會去要求他們的恭維，把自己放到他們手上。真是一大羞恥！甚至，連是否應該接受他們對我們的作品發表言論，都還要質疑！好像繆思女神不在孤獨中創作，沒給榜樣看似的。『在寂寞與沉思中』：上古時代就是如此表達這個意思的。假如，繆思們偶然會面，這絕不是為了聊天；講話常腐化成爭執。是為舞蹈，她們才相聚的，不然她們不碰面……」

我們到了格內果路。竇加先生進入他的「朋友」雷桑的店裡。他對我道：進來，我要把你介紹給這個好人認識。介紹之後，他攤開手中的畫。特別用一種特殊的固定劑來處理粉彩。這是席阿里發 (Chialiva) 教給他，成了他所擁有的祕密。在馬車裡他不停地跟我訴說繪畫的祕密，今天已失傳、連德拉克洛瓦都不知道的：「梵迪從一位熱內亞認識的老小姐身上聽到把提香託付給她的祕密。」

粉彩畫在黏貼師工作檯上打開，畫家自問是否應該在畫的下側切掉幾公分。他猶豫著。然後……「兩公分就好，不能再多。」他很想聽聽我的意見。我說什麼都不動最好。但是他馬上說道：「然而，你看，女僕的頭碰到畫面邊緣了。一定要去掉下面一

點，不然，就達不到平衡了。」從這個解釋中我學到，原來在我眼前的圖畫只不過是準備階段而已，等到裝裱完畢才算正式完成。固定劑使得覆蓋畫紙上的彩色粉末穩固地黏在紙上。為了說服我自己，〔他用〕一支手指去摳粉彩，還真耐得起考驗。

　　我的手放在門的把手上，準備離去，把同來的夥伴留在此地。忽然聽到他在叫我。「等等。我還不能放您走。到您家那一程我們一起，之後，我再自己走回家。」馬車出發，沿伏爾泰堤岸行駛。竇加先生倚著窗戶，他升上窗玻璃，因為天已相當冷了。他正在看安格爾的畫室。他的所見使他憶起過去他曾經登堂入室。舊事湧上心頭，他說起故事來：「那年是1855，我朋友的父親華爾邦松老爹也是我朋友。他擁有安格爾的〈戴頭巾的土耳其宮女〉：你知道，高高長長，轉頭的那幅。有一天我去向他問安。他說『昨天我和你的神見了面。是的，安格爾先生來向我要那幅〈土耳其宮女〉，好讓他去展覽。他要在一間臨時搭的木棚裡，把他的作品聚起來展出。我的天。我向他解釋，不方便讓我的收藏畫作冒這個險：我拒絕了。』——這種自私心態令我大為不滿。我告訴華爾邦松先生，『我們不應該冒犯像安格爾這樣的人物。』由於我在表達憤怒時，態度是如此慷慨激昂，讓我的談話對手意見動搖起

來。——他說：『好罷，明天我就去找安格爾先生，說我改變主意了，明天你來找我一同去他家。』——第二天，我準時赴約。我和華爾邦松先生到了伏爾泰堤岸；我們上樓，按鈴。然後，怪物出現了。我的長輩朋友先對自己的吝嗇道歉，接著介紹我。他說多虧了我，他才改變先前的決定，答應借那幅畫給安格爾先生。」

<div style="text-align:right">竇加死後出版的訪談
訪談者莫侯-內拉東</div>

梵樂希於1893年透過紀德（André Gide）認識尤金·魯亞爾（Eugène Rouart），不久之後也認識他的兄弟亨利·魯亞爾。在後者家中與竇加相遇，很快他們成為親密的朋友。梵樂希與這個圈子的關係更加緊密，是在

1900年，他與珍妮‧勾比亞爾結婚。新娘是怡芙‧勾比亞爾-莫里梭之女。這位母親就是畫家莫里梭的姊姊，竇加曾在1869年為她畫肖像。梵樂希除了寫下關於馬內及貝荷特‧莫里梭的文字，也在1936年寫了一本都是談竇加的《竇加‧舞蹈‧素描》。書中敘述他與畫家的談話經過，以及對其作品進行細微的分析。

維克多－馬榭街37號

我認識竇加時他住在維克多-馬榭街上，他的畫室坐落於此幢公寓的四樓，不興排場擺闊。二樓是他的「美術館」，掛著新近買來的或與人交換來的畫。第三層樓是寓所。他在牆上掛著最喜愛的作品——他自己以及別人的作品。其中有很大很美的柯洛畫作、安格爾的鉛筆畫，與一幅芭蕾舞伶的畫，每次我看了都很羨慕。在這幅畫裡，與其說是描繪舞者，不如說是把她像人偶一樣擺布，進行建構。手肘和膝蓋彎曲，身體直挺，在描繪中表達出嚴格的意志力。此外，有幾簇造成畫龍點睛效果的紅色。

在這個三樓的寓所中有個餐廳，我在那兒吃了幾次頗為悲哀的飯。竇加怕胃腸阻塞及發炎，老柔葉給我們上菜，動作非常慢，清淡的小牛肉及水煮通心粉不加佐料，乏味至極。後來還要吃一種橘子醬，我實在受不了，不過我後來習慣了。但我想我已不再討厭，因為這一切都成了回憶。

假如現在我有機會吃到這種紅蘿蔔色充滿纖維的醬，我會覺得好像前面又坐了個老人，非常非常寂寞，陷在蒼涼的思緒中，眼力狀態使他不能繼續他一生的志業。他給我一支香菸，硬得像鉛筆，我拿在手心滾轉讓它變軟；這個手的演練他每次都覺得很有趣。柔葉端來咖啡，把肥胖的肚子撐著桌子講話。她的法文遣詞用字很好，她似乎教過小學；她戴著圓圓大大的眼鏡，使她寬大誠實、總是嚴肅的臉龐，多了一股學者氣息。……

竇加的臥房和其他空間一樣凌亂不整。因為在這房子裡，所有一切都說明了一個什麼都不在乎的人，他只在乎生命，而那也是不得已的。房中有件帝國時代或路易‧菲力 (Louis-Philippe) 時期風格的家具。一枝放在玻璃杯上晾乾的牙刷，刷毛是像死玫瑰褪色的顏色，令我想起在卡爾那瓦列 (Carnavalet) 博物館或什麼地方陳列的拿破崙用的衛生用品。

梵樂希。

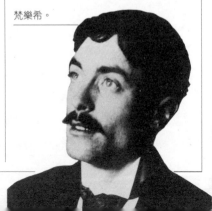

　　有一個晚上，他要更衣以便出去吃飯，竇加讓我和他一起進這個房間。他在我面前脫光身子更衣，一點也不覺得妨礙。我進入畫室。他在裡面，穿得像窮老頭，拖著舊鞋，長褲鬆垮垮從沒繫緊，他在室內走來走去。大門敞開讓人一眼看盡。

　　我想到他以前非常高雅。當他願意的時候，他的舉止就自然流露出超俗的氣質，他的許多晚上是在歌劇院幕後度過，他常到隆湘的賽馬場附近賽馬過磅處去看。他曾是人類外形最敏銳的觀察者，女人的神態與線條最冷酷的愛好者，也是識馬的行家。他是世界上最聰明、最有反省力、要求最嚴苛，最鍥而不捨的素描畫家……，他也是言語充滿機鋒的人。眾人之中，他最擅於誇大用辭，幾句話就可以一針見血，說出眞相，使人無言以對。

　　一日，在羅浮宮，我陪竇加逛大畫廊。我們停在一幅盧梭的大畫前面，映入眼簾的是一條植滿大橡樹的小徑，畫得很好。

　　經過一陣讚歎之後，我觀察到畫家是如何地充滿意識與耐心，他可以

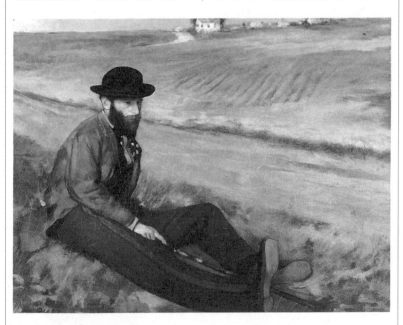

〈尤金・馬內〉，畫家馬內的弟弟，莫里梭的丈夫，1874年作。

保留葉簇良好的大塊效果，但仍然畫出無盡的細節，或說，造出畫面上有無盡細節的幻象，讓人覺得那是一樁無窮的苦差。

我說：「這真是棒極了，但是畫這些葉子多費神呀⋯⋯，一定是很麻煩的⋯⋯。」

——竇加回答：「住嘴，假如工作不麻煩的話，這畫也不會有趣。」

竇加的政治觀

竇加有他的一套政治觀念。簡單、專斷，基本上是巴黎派的主張。他覺得法國政治人物及記者侯序佛爾 (Rochefort) 具有超凡的良知。曾反猶的杜玉蒙 (Drumont) 開始出頭的時候，他每天早上都教人唸他報上發表的文章給他聽。德爾福斯事件時，他忿忿不平、咬牙切齒，只要有一點徵兆讓他猜測到了，就脾氣爆發，斷然與人絕交「永別某某先生⋯⋯。」從此與敵對的人不再來往。不少他的老朋友，竟因此而被他毫不遲疑也毫無轉圜地列為拒絕往來戶。

政治對竇加而言，一定要是高貴、激烈、不留餘地，就像他本人。

他在歌劇院後台認識克里蒙梭 (Clemenceau)，他也喜愛歌劇。這是個自我中心的怪人。絕對的雅克賓黨人 (jacobin)，同時又是最輕蔑別人的貴族作風，到處挖苦人。除了莫內外，沒有朋友，但是擁有不少忠徒。

他很強硬，喜歡別人怕他。有能力去愛凡人，也能令他們緊繃直到拯救來臨。他是一個愉悅、高傲又危險的人物，他熱愛法國，卻看不起所有的法國人。

這段期間國會、部長、新聞界不停地鬧出一波一波貪污、舞弊、勾結賄賂的傳聞。人名在眾口間流傳；名單在口袋間傳遞。什麼都變得有可能，都有人相信，都在心靈留下不滅的痕跡。愈是質疑，就愈容易相信最糟的謠言。作家與藝術家遠觀這亂象，天性樂於其中，創造驚世駭俗的字眼，提煉他們的反感，並在人民的情緒中抽取某種純粹無政府主義與專制獨裁的精髓。

竇加是世界上最不屑投票制度、最不理睬商業、對利潤一竅不通的人。他以某種巍然高岸的氣度，評斷當時的政治，好像權力的真相從來不曾乾淨地進行似的。

他和許多人一樣，被歷史和歷史家欺騙了。他們把政治說成是藝術或是科學。這些只有存在書中才有的知識，是透過某種觀點的虛假詮釋、斷然的分割，以及大量的成規運轉出來的。有時像劇院的成規，有時像棋局。的確，這些幻象又反過來對現實產生了作用，造成重大的後果。一般而言都是一些災難性的後果。

竇加因此大可以想像有個理想的一國之君，令人五體投地的純潔。他

開創事業、對事物的看待，都如同竇加對自己的要求，給人保有最大的自由，但須嚴格地恪守原則。

有一晚，他與克里蒙梭一起坐在芭蕾舞學校內一張長椅上。他找對方聊天。竇加事隔十五年多對我講述這段對話，或許稱為獨白比較好。

竇加發展高遠又稚氣的想法。假如有一天，他的偉大責任將凌駕一切，那麼他會過著禁慾的生活，住最簡樸的住宅，每天晚上回家，從部長辦公室回到他的六樓……等等。

我問竇加，「克里蒙梭對你回答了什麼？」

——「他狠狠地回我一眼……充滿了鄙夷！……」

畫商沃拉德。

另一回，竇加又在歌劇院遇見克里蒙梭。他對克里蒙梭說同一天他去過國會，他說：「整個開會過程，我的眼睛無法移開旁邊那扇小門。我總以為多瑙河的農夫會從那兒進來……」

——克里蒙梭回擊道：「聽著，竇加先生，就算如此，我們也不會讓他有機會發言……」

莫里梭對竇加的回憶

這裡是竇加在莫里梭家吃飯時講的一些話，事後被她記下來。

竇加曾說對自然的研究不重要，繪畫是一種循守成規的藝術，所以最好根據賀爾班 (Holbein) 的大師作品臨摹學習。即使愛德華 (馬內) 本人老是吹噓他一五一十地模仿自然，其實是世界上最矯飾的畫家。他沒有一次落筆不想起大師的作為。例如，人物手上不畫指甲，因為哈爾斯 (Frans Hals) 沒這樣做。(他似乎搞錯了，哈爾斯畫指甲，甚至連笛卡兒畫像上都有。)

(與馬拉梅同桌晚餐)：藝術是虛假之物，藝術家只有在創作時才是藝術家，他是靠意志力，並非天生就是。在每個人眼中，事物的面貌一致。

竇加說道：「橙色增加彩度，綠色中和，紫色成蔭。」

竇加曾經建議夏朋提耶 (Charpentier) 在新年時推出左拉小說《女士的幸福》的特別版。在書中以布料和花邊作為文字的對照。夏朋提耶沒聽懂。竇加坦承他對商店裡個性如此人性的年輕小姐懷有深深愛慕。依他之見，左拉寫《作品》一書只是為了證明文學家面對藝術家的優勢地位；可憐的畫家，因為想畫出現實生活的裸體，而慘遭敗亡。

一日竇加與龔古爾、左拉、都德同處餐桌一角，這三個專業朋友在聊他們的事，竇加保持沈默。都德說道：「怎麼啦！你看不起我們哪！」──竇加回答：「我是以我畫家的眼光瞧不起你們。」

他想起 (畫家) 馬內把阿雷克西斯 (Alexis) 介紹給他時的說詞：

「泡咖啡館寫生的！」

梵樂希
《竇加・舞蹈・素描》

繼杜朗-魯埃及布罕姆 (Hector Brame) 之後，沃拉德可說是最支持印象派的畫商之一。他加入藝術市場時，正當兩位特別的人物，迪奧・梵谷與唐吉老爹 (le père Tanguy) 去世之時。是他把已進入「歷史」的印象派運動與新的前衛藝術連接起來。他不但是竇加、雷諾瓦、塞尚的畫商，也負責替馬蒂斯與畢卡索賣畫。後來，沃拉德寫下數卷他對這些畫家的回憶錄及一本自傳，名為《一個畫商的回憶》。

我到竇加家裡邀請他一同吃飯。

──「當然好，沃拉德；可是，好好地聽著。是不是有一盤沒放牛油的茱要給我？……在桌上不能有花，七點半準時開動，……請您們把貓關好，我知道，難道沒有人會帶狗來嗎？假如有女士，她們不會噴得香香地光臨嗎？……這些氣味多恐怖呀！……當桌上的東西聞起來這麼香，麵包烤得……，甚至只是一丁點某某夫人的氣味……。噢！……光線太弱了，我的眼，我可憐的老花眼！」

竇加故意裝作「看」不到的「樣子」，以便省去認人的必要。只不過，有一回他問了一個認識約三十年的熟人的名字，一邊嘆著「唉！我的老眼！」一邊看錶，忘了他應該「看」不到。……

竇加的生活步調都經過安排：畫室的時間是從早到晚，假如進行得不錯，他會哼上一曲，經常是老調兒，我們可以聽見從樓梯間傳來的歌聲：

沒狗也沒牧羊棒
我寧願在牧場裡有一百隻羊
也不願有一個女孩兒
她的心會傾訴衷曲

他也曾經開模特兒的玩笑：「妳很特別，妳的臀部是梨子形，像蒙娜麗莎的。」他對這個年輕女孩講，結

果女孩子很引以為豪，到處炫耀她的屁股。

不過，儘管他在畫室裡使用很家常的字眼，他沒對模特兒說過出軌的話。

一天，一個（他常找來幫忙的）模特兒在擺姿勢時，反對道：「這，我的鼻子，竇加先生？我從來沒看過有人把我的臉畫成這樣！」結果，模特兒馬上被驅逐出門，衣服丟在她身後。她只好在樓梯間穿衣。……

竇加很厭惡科學。

他百說不厭：「人們永遠不會知道化學帶給繪畫多少噩運。看這幅畫，顏料已乾裂；不知道他們這會兒又在玩什麼花樣？」

不過，這次，他發現到該責備自己，因為他用鉛白打的底，還沒乾，他就開始在上畫了。

他的另一個煩惱是畫粉彩用紙的問題，與他作畫的方法有關（把描圖紙疊在描圖紙上）。他畫的粉彩最常是直接畫在描圖紙上。「等雷桑把圖黏到卡紙上以後……」

還有固定劑的問題！他堅決拒絕任何市面上買得到的種類，他責備那些固定劑留下一層油亮的膜。還會「吃」顏色。他用的固定劑是由他的朋友席阿里發特別調配的。他是專畫羊的畫家，祖籍義大利，後代人應該感激他對保存竇加作品的幫助。可是，他去世前沒有傳下這個固定劑的

調配祕密。竇加非常需要有良好品質的固定劑，尤其因為他的粉彩經過不斷修飾，但每次修飾都要固定。很重要的是要噴得讓每一層的顏料間連接得完美無瑕才行。……

竇加晚年放棄搭公共馬車；常常步行很遠的路，也不感到煩厭。這實

際上是膀胱疾病的徵兆。他顯得愈來
愈擔心。

　　對剛到的模特兒，他不照習慣
說：「請脫衣」，畫家手中這時端著

竇加在巴黎大街上散
步，近1914年拍攝。

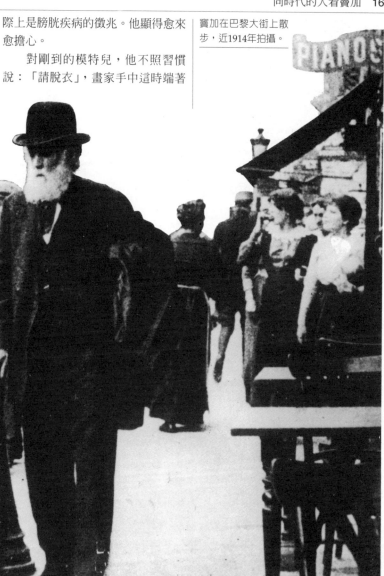

丹尼埃爾‧哈雷威，竇加於1895年左右拍攝。

一杯櫻桃梗茶，很機械地問道：

「你怎麼解尿的？我啊，我很不會撒尿，我的朋友Z……也是。」

一個晚上在義大利大道上遇到竇加，他快回去睡覺了，我建議陪他回去。他住在克里席廣場 (la place Clichy) 附近。他得多走少坐，我們於是繞一圈經過巴士底。行人道上，竇加停在數個商店招牌前，對著店前張貼的價目表，然後一臉茫然地看著你。人家就唸給他聽：里默橘 (Limorge，法國中部城市) 的皮鞋、里比 (Ribby) 讓你漂亮一下、母雞野味店。

竇加有時候會到住處樓下的咖啡店去歇息。常常是一杯熱牛奶擺在面前，他長時間觀察打撞球的人。當打撞球的人遲遲未出現，他便走向櫃台女郎問道：「哎，怪了，你們那些打撞球的人呢？……」

一日，我陪他去喝咖啡，剛好打撞球的人在崗位上。

竇加說：「人們稱我作舞者的畫家，他們不知道，我只是利用他們，好讓我畫漂亮的線條和呈現律動……」

相反的，竇加有些動作根本不像畫家該做的事……，在一個客廳裡，有一位女士坐在他對面，兩腿交叉，腳尖動個不停。竇加似乎有點不自在。忽然，他不知道哪裡生出來的年輕男子的敏捷，快速地擺出好像要跪在這位女士跟前的姿勢。女士已經微笑了，但馬上跳起來尖叫。原來，「仰慕者」把女士搖動的腳包在手裡，說道：

—「請妳讓它靜下來，這使我心煩！」

另一次，在朋友家吃飯。當這位主人拿起鈴鐺叫女僕時，竇加攔下他的手臂問道：

—「您想做什麼？」

—「我搖鈴叫女僕呀。」

—「為什麼要搖鈴？」

幾分鐘過去了。

—「女僕不來了？」

　　——「她等我搖鈴才來。」
　　——「我啊，我從不對柔葉搖鈴。」
(法文俗語，搖鈴亦爲「罵人」)

　　　　　　　　　　　　　　沃拉德
　　　　　　　　　《竇加 (1834-1917年)》

呂斗維克·哈雷威之子，丹尼埃爾·哈雷威，是歷史學家也是評論家。毫無疑問的，他是20世紀最有新意的人物之一——至今沒有受到應有的重視。竇加是他父親從小到大的朋友，他與竇加關係密切，即使因德爾福斯事件兩家發生齟齬之後，也是護著他。他晚年出版《竇加如是說》，但在筆記本 (未出版過) 中記錄下有關竇加的事。

　　　　　　　　　1890年12月26日
晚餐。晚餐之後，艾里和我和竇加圍起來講話。很愉快。他對我們說：「我希望在巴黎有個像話的地方，可以聽嚴肅點兒的音樂，也可以抽菸喝東西。英國有家咖啡店，小酒館罷，那裡的合唱團唱的是韓德爾。」
　　——我對他說：「不過，這沒有道理。您在巴黎找不到兩百個人，抽菸喝飲料又喜愛好聽的音樂。」
　　——「你什麼都不知道：巴黎甚至還有佛教徒呢。假如你明天開一家你自己的小教堂，你會看到人們帶著妻子兒女從電車走下來。」
　　——我對他說：「我倒不這樣想。

我不贊成把葛路克的或戲劇性的音樂當作純粹聲樂來聽，沒有布景、舞台表演。您自己，今年夏天，還不是告訴過我們，曾教人在美麗的風景前演奏《奧爾菲》的笛子旋律，聽了之後，覺得一點都沒有劇院裡的效果。」
　　——他說：「你不懂。我那時想，音樂是一件事，自然風景是另一件事；藝術需要適合它的環境。」
　　——我跟他提起在辜畢勒 (Goupil) 家看到幾幅他的畫，他家在蒙馬特路。他很愉悅地沈浸在回憶之中，笑著向我們描述當年的流行，打趣第二帝國風格的小斗篷，以及1873年的小外套。

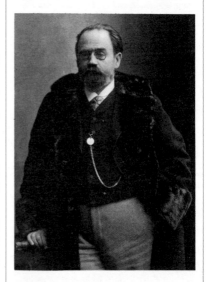

左拉。

最後我們聊到閱讀的事。

——他說：「我不能看書了，女僕唸報紙給我聽。」

——我想這是提到左拉，所以我們才開始談書的事。

——「我讀過《酒店》和《娜娜》。」

(我)——「你讀過《作品》罷，不是嗎？」

——「還沒。」

——「不過，那時候您對左拉很熟悉，您不是和他談過話嗎？」

——「不是，」他的臉變開朗了——「那是更早以前，我們在新雅典，與馬內、摩爾聊得興高采烈，無法結束。」

他沈默了一會兒，又說：

——「左拉對藝術的想法，在同一本書裡把一個主題談盡，下一本書裡，再換另一個主題，這種作法讓我覺得很幼稚。」

(艾里)——這是左拉對藝術最基本的看法。

他又沈默了一會兒：

——「你也許有道理。我們畫家沒有綜合性才能，我們只是畫家。但是，其實是有的。我們比任何人都還要有意識。一筆畫，我們表達的比作家在一本書中講得還要多。這是為什麼對那些搞藝評的，我避之唯恐不及。我也躲著那些接受藝評評論他們的畫家。我們這些人之間，只消講兩句內行話……，那也就夠了。但是，我們沒有概括的觀念。」

竇加說他讀過普魯東 (Proudhon) 談藝術的書。我曾聽他談過普魯東，談話中充滿敬愛之情。

(我)一但是你好像蠻了解普魯東的，我記得好像聽過您談論他。

——他說：「事實上，我讀過《正義》、《藝術》、《懺悔錄》，寫得非常好！」

一我說：「但是他應該比較是個擅長對話的人，而不是大作家。」

——「沒錯，一個聊天話題，他可以拿來寫書，一寫就寫300頁，聽說他一開始不太講話，只是在心中盤想對話者的念頭，但是一旦他有個主

哈雷威夫人及其子艾里，竇加拍攝，約1896-97年

意，他就口若懸河地講下去。」

——「您讀過他的信嗎？特別在這裡我們把他看得一清二楚。」

——「讀過一點。」

——「你見過他本人嗎？」

——「有一次，在馬拉蓋 (Malaquais) 河堤上，看到他穿著大禮服，背上有一個衣褶。」

——艾里說：「他有個山羊頭嗎？」

——「才不，他有蘇格拉底的頭；戴著眼鏡，他從眼鏡後看人。我聽過馬諦耶・德・蒙特鳩 (Madier de Montjau) 在1848年說到，有一天皮阿 (Piat) 讓普魯東很生氣，他打了皮阿一頓，朋友們認為他們應該決鬥。結果決鬥變成拳打腳踢。傍晚，馬諦耶看到普魯東時，他的哲學家尊嚴掃地，為了這麼點芝麻小事，那麼輕易地連命都不管了。然而，他也是個非常強的人。奇怪的是，他從來不去攻擊維耶尤 (Veuillot)，而維耶尤也從未攻擊過他。他們倆都害怕。

竇加則注意到在《正義》一書中，普魯東寫到童年與文學的一段。他還提到《藝術的原則》一書中關於美麗女人的段落。

1894年11月29日

竇加：他的雙眼成了他最深的傷口。他奮力地捍衛、珍惜幸福。他現在表現出的愉悅只是突如其來的，時而加上憤怒。他時時刻刻都在說：「我從來沒有比今天更年輕的了。」(上個月) 高更作品的拍賣會，我陪他去；他多熱情呀！喊價愈來愈高，他用連他自己也意想不到的價格買下作品，毫不在乎。更甚之，他看不見作品：他根本看不見他買的作品。他問我：這幅是什麼？然後去回想作品。他買了一張高更對〈奧林匹亞〉的模仿，他從未看過。他靠向隔壁的人又問：「這幅畫美嗎？」

1895年12月29日

昨晚我們共享了一頓愉悅的晚餐：朱勒 (Jules) 叔叔、安莉耶特 (Henriette)、尼奧德 (Niaudet) 嬸嬸、

和她的兩個女兒，還有寶加。叔叔話少，嬸嬸更緘默。好像和我們同一桌的只有三個年輕小姐和寶加似的。她們三位很迷人，安莉耶特敏感、蒼白而纖細，像英國小說裡描寫的鳥兒，而她的堂姊妹們……

寶加是朱勒叔叔的老朋友，但是他們很少見面，只在我們家才見面。他們居住的地方，味道一南一北。我們很確定寶加會很高興見到安莉耶特，因為她是如此溫柔的人。大約兩年前他到杜恆 (Touraine)，在蒙格爾 (Montguerre) 的大薛侯－尼奧德 (Taschereau-Niaudet) 家吃午飯。他曾向母親講起這個飯局。「他們一定會覺得我挺有趣的。路易絲，妳一定不相信我有多感動。那天與這些大孩子們相處。但是，我沒找到話題和他們談。」母親常想把他們一塊兒邀請到家裡來，但是她擔心寶加不加修飾的

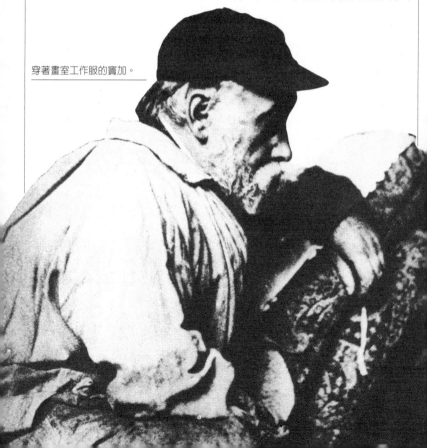

穿著畫室工作服的寶加。

言談對這些年輕女孩可能稍嫌過時。但是，她們現在已20歲了，母親終於下了決定把他們通通邀請來。

我坐在安莉耶特的左邊，瑪蒂德的右邊，竇加坐在瑪蒂德的左邊。

我懶得再重複說過的話。竇加很愉快，顯然很快樂。他用優雅的言辭對鄰座女孩大獻殷勤。晚飯後，朱勒叔叔陪他回畫室，去拿照相機。大概15天以前，他也是來家裡吃晚飯，那天還有朱勒叔叔、布朗席家人。晚飯後，他也是想回家拿照相機，我陪他走——他跟我講個不停。我注意到他的畫室中有許多年輕時代的作品，畫他的弟弟妹妹。他在找他們的下落。等我們回到我家，不知怎麼，他對朱勒叔叔說：「一個人回去心裡總覺得不舒服，幸好丹尼埃爾陪我。」這悲哀的話教我吃了一驚；叔叔一定也感受到了什麼。昨晚，竇加一個人要回去拿相機，他就站起來，陪他回去。

他們兩個人回來；從那一刻開始，晚上**輕鬆愉快**的部分告終。竇加頂著大嗓門，變得十分權威，指揮我們在小客廳裡放一盞燈，沒經同意的人一概不准進入——晚上做功課的部分就要開始了；我們必須服從竇加恐怖的意志及藝術家的殘暴。所有的朋友談到他這種時候，都面帶恐懼。假如我們這個晚上邀他來吃飯，我們心裡有數：我們也得允諾了兩小時的軍事化服從。

雖然竇加清場，但是我仍然溜進客廳裡，靜靜地，在暗影中看竇加。——他把朱勒叔叔、瑪蒂德與安莉耶特安排坐到鋼琴前的長沙發上。——他在他們前面跑來跑去，從客廳一頭到另一頭，臉上露出無限幸福的表情。他把燈光換位，換反光板的位置。試著把一盞燈放在地上，以便照亮腿部。——朱勒叔叔那雙出名的腿，竇加每次談起這雙全巴黎最細最柔軟的腿，沒有不興奮的。

——「大薛侯！幫我把您的右手放在腿上，往上，那裡，那裡。然後，看著您旁邊這位年輕的。有感情一點嘛，再一點—很好！你們要怎麼微笑隨您們。啊妳，安莉耶特小姐，頭低一點，—再來！再來！放開一點！躺在您隔壁的肩膀上嘛！」由於她沒有做到竇加要求的，他於是抓著她的脖子，照自己的意思擺到他要的

迎風展翅舞姿。

位置。接著，輪到調整瑪蒂德，他把她的頭轉過來對著他叔叔。這時，他往後退，愉快地喊著：

「開始囉！」

兩分鐘的曝光——接著又重新開始。我想，我們今晚或明晚就可以看到照片。他到我們家把照片拿出來時，一副幸福的樣子——的確是，他在這個時候是十分快樂的。

11點半，所有的人都要回家了——竇加拿著他的照相機，驕傲地像個持槍的小孩；三個年輕女孩子圍繞著他，被他逗得笑嘻嘻。

1897年2月23日

竇加，昨晚。我去唸給他聽普魯斯特寫的關於他對馬內的回憶。要唸的是刊在《白色雜誌》上的第二部分。竇加獨自一人在他的浴室裡。他在這裡吃飯。

——「噢！是您呀！」

——「我給您帶馬內來了。」

——「唸給我聽。」

我翻閱帶來的那本小冊子。他看到一張圖，拿起放大鏡來看，這是一個音樂咖啡座的女歌星。

——「馬內就是這樣！自從我畫女歌星，他也畫……，他總是模仿人。唸下去。」

我唸著。已經讀了一段，正唸到一小句話，在談〈草地上的午餐〉和〈戶外〉，竇加叫我停。

——「這不是真的。他把所有的事都混淆了。馬內在畫〈草地上的午餐〉並沒有想到〈戶外〉。他只有在看過莫內最初的一些作品之後才想到〈戶外〉。他只會模仿別人。普魯斯特搞混了。唉！搞文學的人，來攪什麼局嘛？我們畫家才能給自己人一個公道。再唸。」

我繼續讀下去，有時候中斷，竇加給予小小的技巧上的糾正。讀畢。我說：「讀完了。」

竇加緘默了一會兒。他往椅背上靠，看旁邊，接著，不以好鬥的口吻，而是以他優美的、親切而痛苦的聲音，有點公事化地說道：

——「唉！搞文學的人；他們不能讓人清靜點；落到搞文學的人手裡……，多受罪啊！」

1908年

我父親逝世。竇加來訪。

他們通知我。竇加來了。我了解他很在意死亡。

竇加站在飯廳裡的大窗子前。對我說：「就在這裡，我向你的祖父母宣布亨利的死訊。」

我了解：亨利‧何格諾特 (Henri Regnault) 的死，發生在1871年。他是在巴黎被圍城的布總瓦勒 (Buzenval) 戰役殉國的。他是兩家人共同的朋友。

──竇加說：「我想看看您的父親。」

我父親在樓上，我們上去那個安置他的房間。房間很暗，竇加很威嚴很大聲地喊：

──「光，儘可能多點光線。」

我叫法蘭西娜 (Francine)，她把窗簾全拉開。

竇加於是彎下身來靠近我父親的身體，非常靠近地觀察他的臉。最後他站起來，轉向我：

──「這的確是我一直都認識的哈雷威，還加上死亡所賦予的偉大。應該保持這樣。」

他離去。應該保持這樣。這句話令我印象深刻。我聯想起素描水墨畫家保羅‧何努阿爾 (Paul Renouard)。剛開始，竇加常鼓勵他，我父親經由竇加也認識他。何努阿爾住在多芬那廣場 (Place Dauphine) 附近，我去他家找他。他來，工作兩小時，畫出一幅美麗的素描。但是，這只不過是一張好看的素描。它缺少「死亡所賦予的偉大」。只有竇加才能保持那種偉大。

1913年1月25日

竇加一直是這麼帥。心不在焉的樣子宣布了死亡的來臨；只要有人一跟他講話，他的專注、他的精力、在眼神與聲音中的清澈，馬上回來。

恭德哈 (Ganderax) 夫人在他的畫前對他說：

──「恭喜你，竇加！這是我們喜歡的竇加，不是那個 (德爾福斯) 事件中的竇加。」

──「夫人，我要的是人們喜歡竇加整個人。」

人家問他：

──「無論如何，您不會不滿意這幅畫罷？」

──「我十分相信畫這幅畫的不是王八；但是，我可以確定花大筆錢買的那個一定是烏龜。」

人家恭喜他，他的作品價格好貴；他聳聳肩，說道：

──「我是匹賽馬。我參加大賽，但是我很滿意我那一份燕麥配給。」

丹尼埃爾‧哈雷威
《竇加如是說》

瓊尼歐 (1848-1934) 是畫家，版畫家和插畫家，1881年在他的老朋友呂斗維克‧雷匹克家結識竇加。竇加1890年的第一批風景的單刷版畫就是在他家度假時做的。他的家在金色海岸的迪葉那。這個被畢沙羅評為「人很好，但是沒有藝術價值」的藝術家，留下對馬內、佛罕與竇加很有價值的回憶。

在竇加還不為大眾所識時，只有一些比較先進的收藏家、藝術愛好者，與一些尋找學院之外道路的藝術家，才知道敬愛這位大畫家。久聞其名，不見其人。但是我對他的第一個印象是，我的面前這個人特別與眾不同，纖細而悠游自在，充滿了嘲諷。

他的頭形是充滿和諧的橢圓形，前額凸起，非常高。他的眼睛，通常很嚴肅，時而透出遊戲的眼神，尤其是當他講出精心設計、效果又非常成功的字句的時候。

這一日，竇加知道他等會兒要去看芭蕾舞伶。他接待人的時候一直微笑著。那時，他47歲，鬍子和頭髮有幾根銀絲摻雜。健壯的模樣，穿著自然不做作。雷匹克介紹我們：古亞爾 (Guyard) 帶著發財夢從西班牙到法國來。至於我，我曾是徒步獵人的隊長，現在請假中，甚至是在抉擇，是否辭職，以便把所有時間都用在作畫上。

而且，我知道的事情很少，我沒時間繼續作畫。

竇加看我們的作品。他教我們如何觀察舞伶的腳。他從芭蕾舞鞋繫在腳踝上的絲帶解釋舞鞋的外形，這是他長期研究練習所得的啟示。他忽然拿起一支炭筆，在紙上的空白邊緣，畫出幾條黑而粗的線，一個停住不動女孩子的腳就成形了。

接著，他的手指擦按出一些陰影及中間亮度的效果。這隻腳逼真，有立體感。超凡的造形，顯出充滿藝術家意志力的手法，絕無悔筆，竇加使我們驚歎不已。他講話的方式、斷句，一針見血，這是屬於大師才有的。

——他評論那些官方名畫家時總夾雜影射。他信手拈來，隨意揮灑，談笑風生。

後來不久，當我到楓丹那路去按他家門鈴時，我相當激動。

他來幫我開門。戴著軟帽，穿著油漆匠的長罩衫。他正在畫一幅賽馬。

——他跟我說：「這些是外省的賽馬騎師。……

我看他作畫。他在調和畫上的色調，用抹布擦掉一些，在調色碟裡再沾一遍、躊躇……，最後，他終於決定，又快又輕地在單色畫上薄薄塗一層，於是得到一層黃色調。然後，他轉向我，說道：「這就是所謂的 (塗

在已乾的顏色上的）透明的淡色（glacis）」。

一竇加在日常生活之中，會有一種突然而至的衝動，使他的緊張性格突然爆發出來。一天晚上他來家裡吃飯，脫下外套後，他正準備進入客廳，家裡一隻漂亮的純種母狗突然跑來，朝他蹦蹦跳跳，歡迎他的意思。他卻一腳把狗兒踢去，狗兒往後一跳避開。牠緊急停下，又嚴肅又安靜地瞪著敵人。只要竇加還在那裡，牠便離得遠遠的，不敢靠近一步。

除了心情波動以外，他還有一份高貴、使他置身在高層的精英氣質。

有這麼一個插曲：

這是發生在拍賣他的朋友亨利・魯亞爾的收藏時。地點位於蒙直和久揚 (Manzi et Joyant) 經營藝術品生意的宅邸大廳裡。

竇加那時人在一間遠離正廳的房間裡。忽然，一個記者衝到他面前：

一「竇加先生！您知道剛才多少錢賣出您那幅兩個舞者靠在橫桿，旁邊有一個澆花桶的畫？」

──「不知道。」

──「475,000法郎耶！」

──「噢！這是個好價。」竇加答。

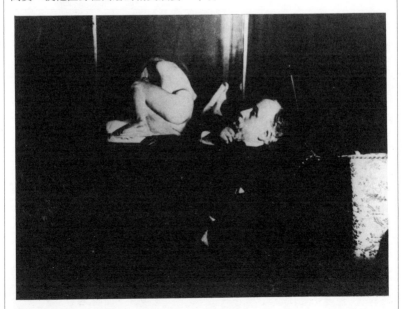

竇加看著雕像。

——「怎麼！您難道不生氣嗎？您畫這幅畫，人家付給您的並不比500法郎多。」

——寶加回答：「先生，我就像賽馬場中奪得頭籌的馬一樣，我很滿意我配給到的燕麥。」

在寶加內心，對那些追名逐利、醜態百出的人們，有一股深深的不屑。

在1889及1900年的兩屆世界博覽會，我知道國家出面邀請他，給他一間展覽室，展出他個人的畫作；他拒絕了。他的驕傲是一種非常稀有而優美的情感。當然，寶加沒有被授動封賞。

畢竟，他不是不知道自己作品的價值。他的話令我想起一個18世紀哲學家，人家對這個哲學家說：「你覺得自己很有才華，不是嗎？」——「當我評斷我自己時，不是；當我和別人比的時候，是的。」……

寶加變得有點耳聾，我則比他更嚴重。他不喜歡寫信；我們的關係受牽連，但是我常常想他。

戰爭期間，1917年，年老的寶加曾向瓊尼歐太太表示想來和我們共進晚餐，她也答應寶加要去接他來。我們很高興給他照顧關愛，他看起來似乎很感動。

約10點鐘，突然間，他站起來要離去了，要求我們不要陪他；我們當時堅持要，他發脾氣。

路很黑暗。因為放不下心，我們便遠遠地跟著他。他穿著斗篷外套，一頂圓帽。他貼著房屋走，枴杖不時碰撞到屋牆。他前進得很緩慢。最後他在維克多-雨果大道 (l'avenue Victor-Hugo) 上叫了一輛車。

瓊尼歐太太一陣子之後去看他，跟我描述，說道：

「一個蓬頭亂髮的小女傭來開門，叫『柔葉太太！……』忠實的老柔葉拖著舊鞋出來，油燈照亮了，但是散發一股臭味。她對我說：『先生已經上床睡了，不過您還是可以去看他。』我經過客廳，在百葉窗緊閉的幽暗中，我看到雕塑的習作，穿衣或裸體的人像，都整整齊齊擺好。在他的臥房中，寶加平躺，頭墊得頗高，戴著棉質的睡帽。他的鬍子，又白又長的頭髮，垂在臉旁。他向我伸出手，微笑，讓我知道他很高興看到我來，又說我令他想起從前，年輕的時候。

「我說話的聲音很高，很高，我小心翼翼地發音，但是他聽不見，反而怪我『說得很差』。

「他沒有生病，是年紀大了。又因為天氣不好，不能出門，所以他寧願躺在床上，不想坐沙發。

「看他現在這樣，我回想起當他還住在巴呂路 (rue Ballu) 的時候，有一回感冒頭痛，他自己用棉繃帶把頭包起來；巴爾多羅梅跟他解釋說這種

治法不對，竇加回答：『但是我不想因爲缺乏照顧而死去。』這話聽在柔葉耳裡，眞傷了她的心。

「今天，他很和藹可親。我們聊起他那趟迪葉那之旅，乘著白馬拉的輕馬車旅行。他努力地回想，有時候我必須堅持一下或提醒某些細節。

「蓋在他床上的那條黑床罩，繡著紅色白色的花，我正在看著，他告訴我：『這是好久以前了，美國的妹妹送我的。』

我問柔葉：『這是突尼西亞的針法嗎？』竇加聽力很差，聽不到的。

——『您在說啥？胡扯，這個突尼西亞的名稱！……什麼！呸！……我的老天爺您這個「說得很差」的。過來，來我旁邊，帽子脫掉。』

我的頭靠近他的眼睛，我對他說：『就是**現在**，竇加先生，您終於要爲我畫肖像了……，我不再漂亮了。』

他微笑，一聲不響。他邀請我下星期三去他家吃中飯，他的弟弟那天會來。」

一個星期之後，我太太去了，回來向我描述那天中飯的情形，如下：

『我很準時在中午到達。他的姪女正在幫他穿衣，因爲他很疲倦，起得遲些。柔葉來我旁邊，在飯廳裡，告訴我這個姪女不久前才搬來住，以就近照料生病的伯伯。竇加的弟弟跟他很像，整天「什麼！」「呸！」掛

在嘴邊。對竇加來講是不拘禮節的家常話。

竇加由他姪女扶著走進飯廳。

他的頭髮又長又銀亮，垂在耳旁脖子上。一頂黑色有帽沿的扁帽，是爲了白天時遮光保護眼睛。臉的其他部分很清晰。我觀察到在他的右頰有一處凹陷，相當明顯。他整個人的姿勢也傾向這一邊，右肩比左肩低很多。他有走路的困難。他親切地伸出手和我握手好久好久。然後，擁抱我。

我們就位上桌；柔葉爲他準備了一大塊的肉和小豌豆。他食慾很好。沒講話。

有時候，他把耳朵靠近注意聽，但因爲幾乎聽不見，他非常生氣地叫起來：「我的老天爺！看你們『講得多差』呀！」

我傾身向他，試著對他談些其他話題……，可是，今天他什麼也想不起來或不想去回憶了。

他已不像他自己。

我走的時候，非常感慨，柔葉邊哭邊對我說：

『唉！夫人，看著一個主人，從他以前的樣子，變成現在這個樣子，眞教人難受呵，走罷！……』」

<div style="text-align:right">

瓊尼歐
〈對竇加的回憶〉
刊於《環球雜誌》
(la Revue Universelle)

</div>

雕塑家竇加

除了〈十四歲的舞伶〉之外，
其他的雕塑作品都留在
竇加的畫室裡，直到他死後才
被發現、清點。因為大部分
都是以蠟為素材做成的，
到了1917年，
這些作品的狀況很可悲，
150件在畫室找到的雕塑中
只有73件作品，
經過雕塑家巴爾多羅梅
的修護之後鑄成銅像。

記者泰保-西松 (Thiebault-Sisson) 的
文章報導了竇加對他說的故事。這篇
文章對竇加的雕塑歷程是非常重要的
資料。

為〈穿衣的舞伶〉而畫的裸體習作，青銅。

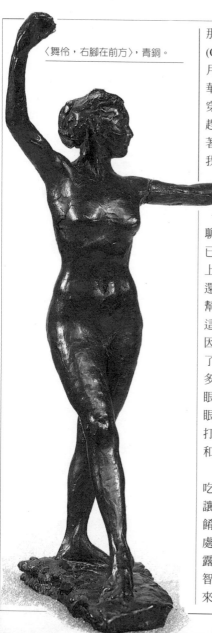

〈舞伶，右腳在前方〉，青銅。

那是在1897年，在克雷蒙-費洪 (Clermant-Ferrand)。大約在 7 月底 8 月初裡的一天，鐘剛敲過一點。我從華亞樂 (Royal) 走路回來，我斜斜地穿越久德 (Jaude) 廣場到飯店午餐。趕路時撞到一位鬍鬚灰白的先生，披著斗蓬，陷入沉思在路上踽踽獨行，我向他招呼時，他嚇到了。我叫了出來：「寶加先生，您在這做什麼啊？」

——「啊，是您？我在做什麼？我無聊得要死。我來多爾山 (Mont-Dore) 已經八天了，為了我的喉嚨。今天早上我想到可以來這裡散散心，可是這還是一樣無趣。」——「那麼允許我幫您解悶？」——「你永遠不能幫我這個忙。我是個死人，或差不多了，因為對一個畫家來說，想到自己變瞎了，就是面臨死亡。」他解釋，二十多年來，他的視力漸漸地減弱。那些眼科醫生也沒能說出個原因。戴特殊眼鏡或吃藥都沒有減輕他的痛苦。我打斷他：「您一定還沒有吃中飯罷？和我一起進餐怎麼樣呢？……」

他答應了，我們勾肩搭背，走去吃飯。飯店老板知道是我們，特別要讓人覺得他沒有浪得虛名，準備的菜餚真是棒極了。我也分享了這個好處。寶加的眼睛散發著狡黠，向我揭露一個同行的事。他對人的批評機智、辛辣又準確，我笑得眼淚都流出來了。隨著我的笑聲，他深鎖的眉終

於舒展開來。午餐結束時，他換了一個人似的。生命對他而言，不再是那麼黑暗了。他咕噥著：「你是最佳醫生，雖然說實話，世界上沒有好醫生。」他隨後笑著低聲埋怨。「我還不想與您道別，我該回多爾山了，收拾您的行李，跟我回去罷。」

這個邀請盛情難卻。我兩天和他生活在一起。……他這個人，當他對你有信任感時，話匣子一打開，真是既精彩又有趣。

他讀過很多書，加上無限的反省，他總是記得書中最重要的宗旨。

即使竇加並不像他所崇拜的安格爾那樣對素描著迷，他這個立場自然而然說明了他遠離德拉克洛瓦的理由。他說道：在藝術裡，我們沒有權利遠離真實。但是，這個真實有一個條件，就是不能偏頗到只是去看醜陋面。我對那些乏味的現實主義者很反感，就是因為他們對人生的詮釋全部籠罩在下層生活的描寫。真正的寫實主義者，什麼事情也不掩蓋。他就事論事，根據各元素的重要性，來安排它們在畫中的地位。他因此做了某些選擇；如果這分選擇有控制力，那麼就產生了風格。夏丹 (Chardin) 的作品就是很好的例子。他十分有意識地處理低俗的事物，成功地賦與畫中的事物優美雅致、而且與眾不同的感覺。

就在這些談話中，竇加不經意地提起，由於視力漸弱，使得他試著用塑像替代繪畫，作為創作方式。當我問他這個新材料的學習是否會帶來困擾時，他叫道：

「很早以前我就開始用這個媒材了！我做了三十多年了，我並不是很固定地做雕塑，而是時而覺得需要或興致來了才做。」

——「你怎麼會需要呢？」

——「先生，您有沒有讀過狄更斯？」

——「當然有。」

——「您讀過他的傳記嗎？」

——「沒有。」

——「這怎麼可能！我一定要告訴您，每次他能夠在一段人物眾多的情節中掌握得很好，但是到了某一個瓶頸，他會開始迷失在人物的錯綜複雜關係中，他搞不清每個人的命運如何發展下去。他突破困境的方法是製造一些人像，上面寫著人物名字。他把它們放在桌上，開始想像適合他們的性格。他又讓人物互相對話，就像樂梅席耶・彭・能維勒 (Lemercier de Neuville) 表演義大利傀儡戲一樣，在那裡自說自答。馬上，撥雲見日，問題解決。小說家於是提筆繼續，寫得更流暢，直到結束都沒有遇到障礙。我本能地採用了他這一套。你一定不知道1866年時我畫了〈障礙賽馬一景〉。這是第一次畫賽馬，而且在長久時間裡，也是唯一的一幅。然而，

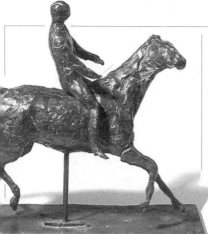

〈奔馳中，頭偏向右的馬與騎師〉，青銅。

雖然對「人類最偉大的功績」(馴馬)有所了解；雖然我常常騎馬，能輕易地辨別純種馬和混種馬；在所有的翻模石膏像店，人們都可找到動物的剝慕比瑞奇，對馬奔馳動作的分解觀察。

皮塑像，雖然我因為研究過其中之一，所以對馬的解剖和肌肉部位有不錯的了解，但對於馬的運動，可就一竅不通。而一個老士官長期與馬相處，當他談論馬的放鬆或反應時，聽者無不感到歷歷在目。和他相比，在這方面，我所知道的少了許多。

「馬瑞 (Maret) 那時還沒有發明可以記錄運動狀態的工具，像鳥的飛翔，馬的跑步。梅索尼埃為了畫軍事主題的作品，要忠實地畫馬，只好在香榭大道的人行道邊，教他家的馬車走走停停，搞了好幾個小時，以便觀察研究騎師上馬，以及美麗矯健的馬車隊。況且，這個壞畫家已經是我認識的畫家中，馬的知識最多的了！

「我想做得至少像梅索尼埃那麼好，但是速寫是不夠的，所以，我馬

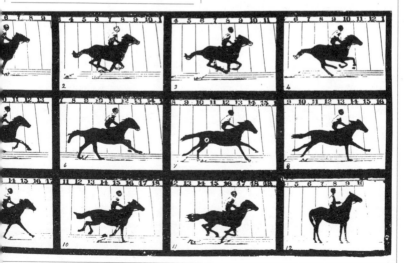

〈前腳抬起的馬〉，青銅。

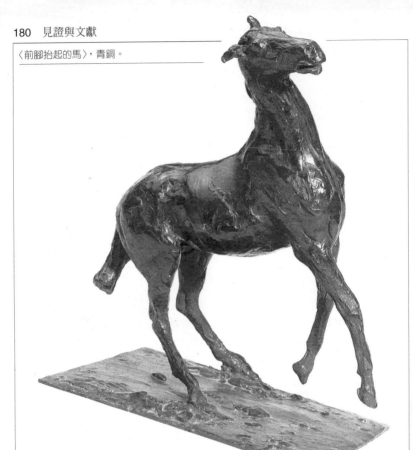

上意識到，假如我不做出個模型，那些速寫上的提示都是空洞的。我年紀愈大，愈體會到如果要成功地詮釋動作，表現出牠們生動活潑的神韻，我一定要求助於三度空間的創作。這並不只是因為做雕塑要求藝術家有長時間、更專注的觀察，而是因為，只要求差不多是成不了事的，一定要十足有把握才做得出來。最美最精緻的素描總還不夠眞，得不到絕對的眞實，也因此一些假的東西會跑進來。您知道弗羅蒙當所畫的阿拉伯種馬跑步英姿的素描，多麼爲人稱讚，又多麼名不虛傳。您試著拿去和眞實比較，您會發現讓你印象深刻的不是畫出來的東西，而是它缺少的東西。那是因為

這位技巧嫻熟的人，熱情的即興表演，完全沒有抓到馬身上的自然與特色。

「人體畫也是同樣的道理，尤其是活動中的人物畫。只要有一點技巧，就能畫出一個舞者在一瞬間的形象，但是不管您怎樣謹慎小心地傳譯，您也只能做到一個沒有厚度的側影，沒有體積量感的效果，而且還不夠準確。只有透過立體模型，您才能抓住真實、才能傳神，因為在雕塑中，藝術家要做到鉅細靡遺是有限制的。現在我的眼睛看不清畫了，只有鉛筆畫和粉彩我還能畫，我感到非常需要把我的印象透過雕塑的形式表現出來。我很貼近地觀察模特兒，一次又一次，從不同的角度畫一系列的速寫。我把觀察所得全部表現在一個精心製作的作品上，每一部分都是踏實的，不騙人。」

「事實上，您是雕塑家也是畫家，也許稱雕塑家更妥當。」

「不對不對！我雕塑那些動物或人的蠟像，是私下高興做就做的。絕對沒有想到要把繪畫放到一邊去。雕塑可以幫助我的素描與油畫更添其表現力、活力與生命。這只能算是練習，做參考而已。沒有一件是為了賣錢。您難道把我畫的馬和佛黑米耶 (Frémiet) 之流相比？他們的畫錦上添花，用來取悅中產階級。或許在我的人體畫稿中，您覺得也塞滿了卡希耶-貝勒茲 (Carrier-Belleuse) 式的假優雅！永遠別把我和那些學院的先生們，那些讓藝評一談起來就稱讚個不停的先生們相比。畫身體，我既不會輕撫肌膚，對肌肉的顫動也沒興趣。對我來說，重要的是表現自然的各種性格，確切符合真實的動作，強調骨架和肌肉，以及結實的肌肉效果。

「我的工作極致就是在建構上做到完美無缺。至於皮膚上的輕顫，什麼玩意！我的雕塑從不會做到修飾精美，而在作塑像的專家裡，做到這一點的人才算高明。反正，到最後，人們看不到我的這些實驗，也沒有人會提起，甚至您也不會。從現在到我死前，所有這些都會自動毀壞，這樣對我的名聲還比較好。」

1897年與寶加一談
泰保-西松撰寫

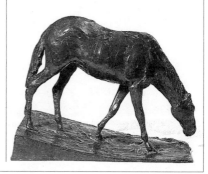

〈飲水的馬〉，青銅。

竇加與妓女院

竇加對單刷版畫的興趣
發展較晚。這是他最有原創性
的作品之一。多虧了卡欣
(Françoise Cachin) 及加尼
兩位發現其價值並編成目錄。
在竇加死後，他那些思想保守
正統的家人很可能毀滅了
許多妓女院場景的作品。
畢卡索十分喜愛這些作品。

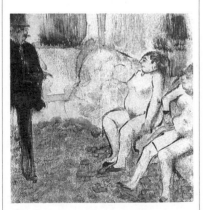

〈客人上門〉，單刷版畫，1879年作。

要了解竇加作品中最隱密、最特殊的部分，也就是他和女人、女性的關係，單刷版畫的研究是最重要的。至少我們可以說，在他所有作品中，女性題材糾纏著混合愛與恨的幻想。為何單刷版畫的作品，比其他方式的作品來得不含蓄，而揭發了他的祕密？顯然他使用這種技巧來處理色情的人物畫像。他怕羞的家人似乎在他死後清點作品時，把大部分的「猥褻」作品銷毀了。

因為其快速與靈活的特質，單刷版畫的手法比較接近直接就自然而畫的速寫，而不像一般版畫的手法。由於它是直接印在紙上，又有可能影響其性質及明暗對比，由此看來，單刷版畫又比較接近照片。因為我們只能到第二個處理階段才能知道「得到什麼結果。」這種手法比在真實事物面前慢慢修飾，多了一些偷窺與擅於捕捉的性格。在現場寫生的時候——油畫或粉彩畫——再現和對象之間的對照，是在時間一點一滴的過渡中產生的。在竇加的例子裡，記錄的工具首先由眼睛發動；他回到畫室後，才憑著記憶和想像力，把看到的景像畫在布滿濃厚墨汁的版畫底版上。如此畫出來的景像，就好像是在主角不知情的狀況下偷窺到的。

一方面，單刷版畫像一般的版畫，是一種對呈現的景物保持雙重距離的技巧。因為，在畫圖的手之動作

與結果之間，有印刷這個中介過程與景象的顛倒效果。但是，它最主要的原則也是其定義，就是一版只能印一張。換言之，此法保有素描的特性，也保留令人可以擁有一張獨一無二只屬於某一個人的收藏樂趣。難道是一種巧合嗎？竇加選擇了一個性格曖昧的技巧來表現女人。在他自己的性格

他因為單身而缺乏柔情的生活，單刷版畫不會帶來什麼貢獻。但對於他的感性本身，這個畫種卻具有無限的啓發性。

　　在竇加對裸體觀念的轉變中，單刷版畫和他對芭蕾舞的研究一樣重要。在十幾年中，他畫的裸體風格，從安格爾式的和〈奧爾良市的不幸〉

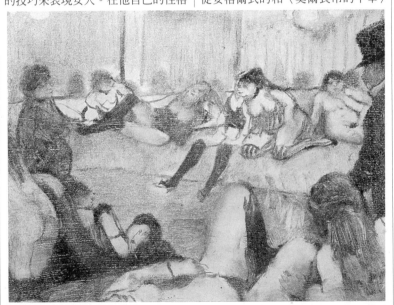

〈大廳裡〉，單刷版畫，1879年作。

裡，他和女性世界的關係，也同樣曖昧不明。不管是不是巧合，在竇加所有作品中，單刷版畫提供了一個機會，可以讓我們更進一步地了解他的世界觀。當然，對我們已知道的，關於他中產階級恨世者的私生活，和

(1865年) 畫中呈現的裸體，轉變爲單刷版畫中，妓院的「著衣」女郎、沐浴的女子或半裸的女體。假如我們還像那時候的人，把這些看成是竇加投射到模特兒上的冷酷與鄙夷，這將是大錯特錯。事實上，他的眼光模稜兩

可，而不是只是個憤世嫉俗的檢察官。當我們很自由地翻看他令人稱奇的單刷版畫系列，不禁想起畫家本人在其友哈雷威家晚餐時，對某個女人所下的評語：「她是個老百姓！」竇加很激動地說。接著他又說道：「優雅存於平凡之中。」

竇加的裸體單刷版畫可分成「滑稽模仿型」(parodiques) 與「感人型」(émounvants) 兩類。有趣的是，他用不同技巧表現這兩種不同風格。滑稽模仿型，或稱誇張型的裸體，大部分是直接畫，其線條生動幽默，接近摔角力士或少女爲主題的日本漫畫。事實上，竇加早在1860年代就與他的朋友布拉克蒙和提索，開始對日本藝術產生興趣。在他的臥房，他一生都一直保存著鳥居清藏 (Kiyonaga) 的雙連畫，畫的是沐浴的女人。鳥居的畫在房中和安格爾畫的人體素描並列。這些裸體是非常動物的，與其說淫誨不如說喜劇化，其背景則像是偶劇舞台布景。有些妓院裡的場景，沙發、鏡子、布簾、長絨毛裝飾，創造出一個整體，使裸體在其中顯得只是補充的裝飾物。另外一種型的裸體，比較感人也比較神祕，而且一律採用「留白形象暗示法」(en réserve)。這樣的技巧，在黑中留白，暗中生光，以影現形，而竇加的作法，也保留由此而來的幽靈顯形效果。這些裸體畫中，通常是梳妝中的女人，她們站在窗前或澡盆中，梳頭髮，逆著光或由壁爐或一小盞燈照明。這些畫比模仿滑稽型的畫尺寸要大。完全沒有當時畫妓女的詼諧速寫系列的特點。

在一些比較具有**親密**和內在性格的作品中，我們看到一系列在羅床上或躺或坐的女人。她們全身只戴著一頂小夜帽，好像直接從17世紀的荷蘭畫走出來。我們聯想到布魯瓦 (Brouwer) 類似的場景；尤其是林布蘭的版畫如〈帶箭的女人〉。竇加似乎樂於表現出一幅平靜且近乎中產階級的睡覺場面，如將單刷版畫依次排成一列，看來就像一組電影鏡頭。除了這些畫的主題與構圖，連精神也不禁令人想起荷蘭畫的黃金時代。

而且，把竇加和荷蘭藝術連在一起想法，他的同代人已經有人明顯地表達出來。于斯曼在看完1876年沙龍展之後，對竇加寫下如下評語：「我一向只受到荷蘭畫派的吸引，因爲其中可以發現我所需要的現實和私密生活。對我這樣的人，竇加的畫真是勾魂攝魄。我在當代展覽中徒費力氣地尋找現代生活的痕跡……，忽然間，一股腦兒在我眼前展現。」

于斯曼、龔古爾及所有的「前衛派」文學人士，在1870-1880這段期間，對竇加表現的現代真實感的興趣，事實上大過與他同輩的其他畫家。1877年第三屆印象派畫展時，竇加展出好幾幅單刷版畫，有的加了烘

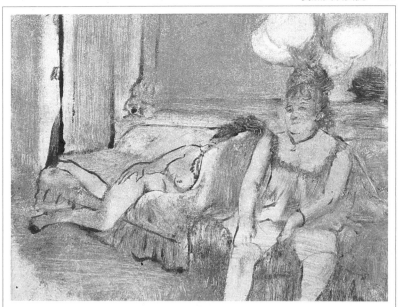

〈休息〉，單刷版畫，1879年作。

托效果，有的沒有。藝術批評家布爾提看了這個畫展以後，對竇加印象深刻：「他選擇了巴黎生活獨一無二的面向 ……，他在這裡面，表達了豐富的感情、才智、擅於嘲弄的觀察力、靈動且學識豐富的素描功力。當前的沙龍畫展太假道學了，以致於無法接受這種細緻的畫作，然而，在文學界，這種作品正好符合短而尖銳的短篇小說。」

　　竇加的單刷版畫大部分都是在1875-1885年間創作。這個時期恰巧是自然主義文學的勝利。此種文學專注在批評家所謂巴黎生活的「獨特面向」，盡力描繪妓院，作爲中產階級生活的對照。

　　1876-1880年間出現了許多書：于斯曼的《瑪爾特：一個女孩的故事》，龔古爾的《女孩愛麗沙》、莫泊桑的《泰里耶之屋》，當然還有左拉的《娜娜》。竇加似乎是第一位「處理」這種自然主義文學鍾愛主題的畫家。他的方法之露骨，道德色彩較不強烈，就連十年後的羅特列克都望塵莫及。此外這是他的單刷版畫中比例最大的題材：有五十多張。這些作品直接而傳神，給人現場擷取，但對方卻不知情的感覺。看這些畫，我們馬

上會有這個印象。但是，這些單刷版畫就其定義而言，就是在畫室中製作，亦即是靠記憶與想像力，而非現場寫生。竇加也許在現場作過速寫，但我們沒找到。也許它們同那些被評定爲「猥藝」的單刷版畫一樣，被銷毀了。

此外，竇加的寫實主義也是騙人的。因爲，至少傳統上來講，這些女人不會全裸地出現在沙龍，而是半裸的穿著襯裙或束腰……。對待攤在眼前的粗俗，他沒有嚴屬指責，沒有同情憐憫，也不作個性化處理，只是一個單純的視覺上的見證，羅特列克把這些歡場女子「類型化」，把她們定型成愚笨、粗俗時而溫柔的面孔。胡奧勒 (Rouault) 把她們變成衰老骯髒的女人身體，以及出現在惡夢裡又肥又紅的臉。但是竇加不一樣。他比較樂於描繪像〈老鴇的宴會〉裡所表現的：只穿著黑絲襪的女人送一束結婚花束給她們敬愛的、頗有老教士神態的老鴇。一片風趣與天眞。這說明了竇加既不是審查制度的執行者，也不是偏執狂。在這些竇加畫的稀有場景中——或目前我們能看到的——唯一不是以喜劇的手法處理的一幅單刷版畫 (例如〈業餘愛好者〉)，是以某種詩意感覺與優美表現出來，描繪一對女同性戀 (saphique)。竇加在此有一繪畫上的幸運發現。同一灰色調的昏暗籠罩著平躺的裸女，另一個女人倚

〈等待〉，單刷版畫，1879年作。

在她身上。後者，「採攻勢」的女人好像屬於昏暗的一部分，她融入黑暗中如一隻大鳥撲向獵物。

在這個等待的世界中，顧客極少出現。一個戴圓帽的男子偶然出現在幾個景中，猶豫而不太受吸引。兩張有他出現的單刷版畫裡，他單獨和一個妓女在房間裡，他穿著衣服，靜靜看著一個梳妝的女人；在浴盆裡，或在盆子前洗澡。從他自外於場景的態度、他的偷窺癖、以及從他對女人專心於私密的梳理工作這個特殊主題的興趣，我們很難不把這個畫中男子認

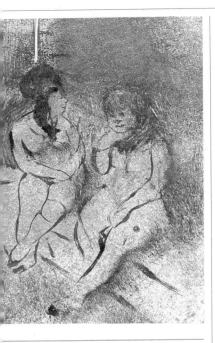

定為畫家本人。事實上，如果不包括這種自然主義式的情景——像一則一則軼事似的呈現躺在拿破崙三世風格沙發上的裸女——也不包括躺著的身體這一類的畫，竇加所畫的裸女，正好揭露了他對女性梳妝的強大執念。如果畫芭蕾舞者是為了藉此表現動作律動，那麼竇加畫梳妝中的女人，就單純是在展現「女人」。讀者必須了解，在1870年代，所謂「學院人體畫」（académie）和「裸體畫」（nu nu）並非同義詞。竇加筆下的女人並非裸體，而是半裸。與他同代的人就是因

為很清楚地感受到這一點，所以他們才說竇加的東西很猥褻。竇加畫中的女人，或許是人們在路上可以交錯而過的，或許是與他們共享私密生活的，這樣的女性形象當然和學校裡教的上古藝術裸體不相符：那只是在一點絲綢包裹中，聚合一些理想元素。就是因為竇加畫的人物姿態儼然像動物一樣；因為他利用透視上的安排，來把學院規定的人體比例變形扭曲，因為他畫的是他看到的而非應該看的，也因為竇加坦白地說出「皇后的新衣是透明的」，他讓別人覺得是個無情的偷窺者。

「在他令人景仰的芭蕾舞伶畫作裡，竇加已經充分利用機械化嬉戲動作和單調的跳躍來破除芭蕾舞者討喜的形象。這回，他在新的裸體研究作品中，注入一種專注的殘酷和耐心的恨意。他似乎厭棄了旁人的膚淺狹隘。為了報復，他朝時人臉上丟出了一記最徹底的凌辱。他讓人們不斷崇拜的對象，女人，栽了跟頭；當他呈現她們在浴盆、在清洗身體的私密情景裡，做羞人的動作時，他即醜化了這個人們心目中的偶像。」這裡，且以自然主義小說家于斯曼充作發言人，可以看出當時的人們便是這樣地詮釋竇加的世界。

卡欣
《竇加，版畫與單刷版畫》
(*Degas, gravures et monotypes*)

圖片目錄與出處

封面

〈明星〉，或稱〈台上舞伶〉，巴黎，奧塞美術館。

封底

〈畫家的自畫像〉，又稱〈打招呼的竇加〉，細部。1863年。里斯本，Galouste-Gulbenkian美術館。

扉頁

〈14歲的舞伶〉，或稱〈穿衣的舞伶〉，細部。青銅。巴黎，奧塞美術館。

第一章

8〈畫家的自畫像〉，又稱〈戴軟帽的竇加〉。1857年。畫在紙上的油畫。26×19公分。麻州，威廉斯 (Williamstown)，史泰林及克拉藝術中心 (Sterling and Francine Clark Art Institute)。

10〈拿坡里風光〉。1860年。水彩畫。畫家速寫本中之一頁。巴黎，國家圖書館。

11〈希萊爾·竇加〉，1857年。油畫。53×41公分。巴黎，奧塞美術館。

12〈阿奇勒·竇·加〉。約1855～1856年。鉛。26.7×19.2公分。巴黎，奧塞美術館，藏於羅浮宮素描室。

13上〈保羅·華爾邦松〉紙底油畫。美國明尼蘇達洲，明尼亞波利藝術中心。

13下〈瑪格莉特·竇·加〉。1858～1860年。油畫。27×22公分。巴黎，奧塞美術館。

14-15〈版畫愛好者〉，1866年。油畫。53×40

公分，紐約，大都會藝術博物館。

16〈畫家的畫像〉。拉莫特作，1859年。油畫。里昂美術館。

17左 安格爾，帕蒂拍攝。

17右〈浴女，華爾邦松家所藏〉。鉛。1855年。於速寫本中。巴黎，國家圖書館。

18〈畫家的自畫像〉，又稱〈持炭筆的自畫像〉。1855年。油畫。81×64公分。巴黎，奧塞美術館。

18-19 出處同上。細部。

19右下 竇加。照片。作者不詳，1863年。巴黎，國家圖書館。

20〈年輕男子的肖像〉，臨摹認定爲拉斐爾的作品 (藏於蒙特貝里葉〔Montpellier〕美術館)。鉛筆。於速寫本中。巴黎，國家圖書館。

21〈在墨汁罐旁的何內·竇·加〉。1855年。油畫。92×73公分。麻州，北安普敦 (Northampton)，史密斯大學美術館 (Smith College Museum of Art)。

22〈臨摹上右的習作〉。1856年。鉛。於速寫本中。巴黎，奧塞美術館。藏於羅浮宮素描室。

22-23〈施洗者約翰與天使〉。1856年。羽毛筆與褐色墨水。巴黎，奧塞美術館。藏於羅浮宮素描室。

24-25〈卡帕第蒙特風景〉。1856年。鉛。巴黎羅浮宮素描室。

25左〈羅馬的女乞丐〉。1857年。油畫。100.3×75.2公分。伯明罕，市立美術館暨畫廊。

25右〈年輕女子的肖像〉，臨摹被認定爲達文西的作品。約1858-1859年。油畫。63.5×44.5公分。渥太華，加大拿美術館。

26右上〈古斯塔夫·牟侯〉。1860年。油畫。巴黎，牟侯博物館。

26右下、**26**左下〈竇加〉。牟侯作。鉛筆。巴黎，牟侯博物館。

27〈波拿〉。1863年。卡紙上油畫。78×51公

分。巴黎，私人收藏。

28〈洛荷‧貝樂里〉，為〈貝樂里一家〉而作的畫稿。鉛，綠色粉彩襯托，灰色紙底；框框的痕跡。26.1×20.4公分。巴黎，奧塞美術館。藏於羅浮宮素描室。

29左〈茉莉亞‧貝樂里〉，為〈貝樂里一家〉而作的畫稿。38.5×26.7公分。紙覆於木板上，只用溶解劑的油畫。華盛頓，Durnbarton Oaks研究圖書館與收藏處。

29右上〈吉歐凡娜‧貝樂里〉，為〈貝樂里一家〉而作的畫稿。於特製粉紅色紙上黑色鉛筆。32.6×23.8公分。巴黎，奧塞美術館。藏於羅浮宮素描室。

29右下〈茉莉亞‧貝樂里〉，為〈貝樂里一家〉而作的畫稿。黑鉛筆，灰色墨水，溶解劑松節油，白色襯托效果，奶油色的紙。23.4×19.7公分。巴黎，奧塞美術館。藏於羅浮宮素描室。

30-31〈家庭畫像〉，又稱〈貝樂里一家〉。1858-1867年。油畫。200×250公分。巴黎，奧塞美術館。

31〈手的畫稿〉，為〈貝樂里一家〉而作的草稿。油畫。巴黎，奧塞美術館。

第二章

32〈隆湘賽馬場〉細部。1871年。1874年？重修。油畫。34.1×41.8公分。波士頓美術館。

33〈靜止的馬〉。青銅，原作：紅蠟。29公分。巴黎，奧塞美術館。

34〈衣褶〉，為〈塞米哈米〉所作的畫稿。約1860-1862年。鉛，水彩，白色不透明水彩，灰藍色紙。24.4×31.1公分。巴黎，奧塞美術館。藏於羅浮宮素描室。

35上〈衣褶〉，為〈塞米哈米〉所作之練習。約1860-1862年，鉛，水彩，不透明水彩襯托。12.3×23.5公分。巴黎，奧塞美術館。藏於羅浮宮素描室。

35下〈塞米哈米建造巴比倫城〉。1860-1862年。油畫。150×258公分。巴黎，奧塞美術館。

36〈畫家的自畫像〉，又稱〈打招呼的竇加〉。

約1863年。油畫。92.5×66.5公分。里斯本，Calouste-Gulbenkian美術館。

36下〈竇加與瓦勒爾能雙肖像的X光照片〉。法國美術館實驗室。

37〈竇加與瓦勒爾能的雙肖像〉。約1865年。油畫。116×89公分。巴黎，奧塞美術館。

38-39〈詹姆士‧提索〉。1867-1868年。油畫。151×112公分。紐約，大都會藝術博物館。

40〈草地上的女人〉，為〈賽馬檢閱〉而作的練習。約1866-1868年。在油性的赭石色紙上，只用溶解劑畫的油畫，褐色水墨。不透明水彩強調。46×32.5公分。巴黎，奧塞美術館。藏於羅浮宮素描室。

41〈賽馬騎師〉約1866-1868年。31×28公分。私人收藏。

41右〈透過望遠鏡凝視的女人〉約1866年。溶解劑的油畫，粉紅色紙。倫敦，大英博物館管理委員會。

42-43〈賽馬檢閱〉，又稱〈在評審台前的賽馬〉。約1866-1868年。溶解劑的油畫。畫布上加紙。46×61公分。巴黎，奧塞美術館。

44-45〈外省跑馬場〉。1869年。油畫。波士頓美術館。

46下〈馬內側坐像，頭向右轉〉。約1866-1868年。鏤水腐蝕法（蝕刻法）。19.5×12.8公分。波士頓美術館。

46〈馬內〉。墨水，水彩。巴黎，奧塞美術館（保有使用收益權的捐贈）。

47〈馬內〉。鉛。私人收藏。

47下〈馬內側坐像〉1866-1868年。黑色鉛筆。33.1×23公分。紐約，大都會藝術博物館。

48-49〈畫家馬內夫婦〉。約1868-1869年。油畫。65×71公分。日本，北九洲市立美術館。

49右　馬內，〈彈琴的馬內夫人〉。約1867-1868年。畫於畫布上。巴黎，奧塞美術館。

50-51〈費歐克小姐的肖像：為《仙泉》芭蕾舞劇而作〉。約1867-1868年。油畫。130×145公分。紐約，布魯克林博物館 (Brooksyn Museum)。

51右　作者不詳。芭蕾舞星費歐克小姐的照片。

52-53〈賭氣〉。約1869-1871年。油畫。32.4×46.4公分。紐約，大都會藝術博物館。

53右上〈吉歐凡娜與茱莉亞・貝樂里〉。1865年。油畫。92×73公分。洛杉磯郡立美術館。

53右下 出處同上。細部。

54-55〈莫爾比利夫婦〉。1865年。油畫。116.5×88.3公分。波士頓美術館。

56〈勾比亞娜爾夫人〉，未出嫁前即怡芙・莫里棱小姐。1869年。粉彩。48×30公分。紐約，大都會藝術博物館。

57上 馬內作品〈陽台〉細部。莫里棱作。巴黎，奧塞美術館。

57下 莫里棱的畫室。攝影照片。

58〈室內〉，又稱〈強暴〉。約1868年-1869年。油畫。81×116公分。費城美術館。

59 為〈室內〉而作的草圖。1868年。鉛。於速寫本中。巴黎，國家圖書館。

60〈歐娥登絲・華爾邦松的肖像〉。細部。1871年。油畫。76×110.8公分。明尼亞波利藝術中心。

61〈瓊都・林內與雷內〉。1871年。油畫。巴黎，奧塞美術館。

62〈低音大提琴古費先生〉，〈歌劇院樂團〉之畫稿。約1870年。鉛。紐約。Eugene V. Thaw夫婦收藏。

63〈歌劇院樂團〉，約1870年。油畫。56.5×46.2公分。巴黎，奧塞美術館。

第三章

64〈坐著的舞伶，右邊的側影〉。1873年。在藍色紙上用溶解劑畫的素描 (dessin a léssence)。23×29.2公分。巴黎（奧塞美術館）羅浮宮素描室。

65〈芭蕾舞伶〉。1873年。私人收藏。

66上〈樂團裡的音樂家〉。細部。1870-1871年，1874-1876年再修，油畫。69×49公分。法蘭克福，Städtische Galerieim Städelschen Kunstinstitut。

66下 出處同上。

67上〈哈德威在包廂中找到卡爾迪南夫人〉。1876-1877年。單刷版畫，白色條痕紙，黑色墨水，以紅色及黑色粉彩強調。21.3×16公分。司圖亞特 (Stuttgart)，Graphische Sammlung, Staatsgalerie。

67下〈樂團裡的音樂家〉。細部。

68-69〈舞蹈課〉。1871年。油畫。19.7×27公分。紐約，大都會藝術博物館。

70〈院子裡〉。油畫。60×75公分。哥本哈根，Ordrupgaardsam-lingen。

70下〈甲板上〉。羽毛筆。於速寫本中。巴黎，國家圖書館。

71〈腳傷治療〉。1873年。只用溶解劑的油畫，紙裱於畫布上。61×46公分。巴黎，奧塞美術館。

72-73〈辦公室裡的肖像〉（新奧爾良）。1873年。油畫。73×92公分。坡 (Pau) 市美術館。

74〈帕剛斯與奧古斯特・竇・加〉。約1871-1872年。油畫。巴黎，奧塞美術館。

75上〈杜朗-魯埃〉。攝影照片。杜朗-魯埃檔案。

75下 印象派聯展目錄。

76上〈調整絲襪的舞者〉。約1880-1885年。黑色鉛筆。24.2×31.3公分。劍橋，Fitzwilliam美術館。

76下〈咖啡陽台座上的女客〉。1877年。單版印刷，外上粉彩。41×60公分。巴黎，奧塞美術館。

77〈坐著的舞者〉。約1878年。黑色鉛筆。31.1×23.6公分。巴黎，奧塞美術館。藏於羅浮宮素描室。

78上〈小提琴師的練習〉。鉛。於速寫本中。巴黎，國家圖書館。

78下〈舞蹈課〉。約1880年。油畫。39.4×88.4公分。廠州，威廉斯，史泰林及克拉克藝術中心。

79上〈同一舞者頭部的三個畫稿〉。約1879-1880年。粉彩。18×56公分。巴黎，奧塞美術館。

79下〈舞蹈課〉。1881年。油畫。81.6×76.5公分。費城美術館。

80〈朱勒・貝侯〉。1875年。只用溶解劑的油畫，羊皮紙。48×30公分。費城美術館。

80-81〈舞蹈課〉。1873年始，1875-1876年完成。油畫。85×75公分。巴黎，奧塞美術館。

82〈站著的舞者背面〉。約1873年。溶解劑油畫，粉紅色紙，上半部增大。39.4×27.8公分。巴黎，奧塞美術館。藏於羅浮宮素描室。

82-83〈舞蹈考試〉。1874年。油畫。83.8×79.4公分。紐約，大都會藝術博物館。

84-85〈歌劇院的舞蹈學校〉。1872年。油畫。32×46公分。巴黎，奧塞美術館。

86〈在咖啡館〉或稱〈苦艾酒〉。1875-1876年。油畫。92×68公分。巴黎，奧塞美術館。

87〈燙衣婦〉。約1873年。油畫。92×74公分。慕尼黑，現代美術館 (Neue Pinakothek)。

88-89〈洗衣婦在城市裡提水物〉。1876年-1878年。溶解劑油畫紙。62×46公分。私人收藏。

90〈狗之香頌〉。約1876-1877年。單刷版畫加不透明水彩，粉彩。57.5×45.4公分。私人收藏。

90-91〈老鴇的宴會〉。1876-1877年。單刷版上粉彩。26.6×29.6公分。巴黎，畢卡索美術館。

91右〈音樂咖啡座的歌星〉。鉛條。巴黎，奧塞美術館。藏於羅浮宮素描室。

92上〈在自己工廠前的亨利・魯亞爾的〉。約1875年。油畫。65.1×50.2公分。匹茲堡，卡內基美術館 (Carnegie Museum of Art)。

92下〈第耶勾・馬爾泰里〉。1879年。油畫。110×100公分。愛丁堡，蘇格蘭國家畫廊。

93〈艾德蒙・杜蘭堤〉。1879年。粉彩，膠彩。100×100公分。格拉斯哥 (Glasgow)美術館與畫廊。

第四章

94　竇加。巴爾能拍攝。約1885年。巴黎，國家圖書館。

95〈蝴蝶結的畫稿〉。約1882-1885年。粉彩，木炭，灰藍牛皮紙。23.5×30公分。巴黎，奧塞美術館。

96〈畫稿：拉拉小姐〉。羽毛筆。於速寫本中。巴黎，國家圖書館。

97〈費南多馬戲團中的拉拉小姐〉。1879年。油畫。倫敦，國家藝廊。

98上　安格爾。〈不朽的荷馬〉。巴黎，羅浮宮。

98下　竇加與柔葉。竇加拍攝。約1895年。巴黎，國家圖書館。

99上〈不朽的竇加〉。巴爾能拍攝。1885年。巴黎，國家圖書館。

99下　竇加與柔葉。約1890年。竇加拍攝。巴黎，國家圖書館。

100〈瑪莉・卡薩在羅浮宮，兩習作〉。約1879年。木炭，粉彩，灰色紙。47.8×63公分。美國，私人收藏。

101〈參觀美術館〉。約1885年。油畫。81.3×75.6公分。華盛頓，國家藝廊。

102〈卡薩小姐坐著，手中拿著紙牌〉。約1884年。油畫。71.5×58.7公分。華盛頓，國立肖像畫藝廊。

103〈羅浮宮，繪畫，瑪莉・卡薩〉。約1879-1880年。鏃水腐蝕法軟性膠漆 (vernimou)，細點蝕刻法 (aquatinte)，直刻法 (point sèche)，在第15、16試版之間。巴黎，國家圖書館。

104〈椅子、低音大提琴、人物背景〉。約1870年。鉛條。於筆記本中。巴黎，國家圖書館。

105〈友人的畫像，在後台〉。1879年。粉彩。79×55公分。巴黎，奧塞美術館。

106　第八屆印象派畫展海報。1886年。舊金山美術館。

107〈花瓶邊斜倚的女子〉〈保羅・華爾邦松夫人？〉，誤稱「女人與菊花」。1865年。油畫。73.7×92.7公分。紐約，大都會藝術博物館。

108〈盆浴〉。1886年。粉彩。60×83公分。巴黎，奧塞美術館。

109〈結帽子絲帶的女人〉。巴黎，奧塞美術館。

110上〈出浴〉。約1883-1884年。粉彩。52×32公分。私人收藏。

110下〈捧著頭的舞伶〉。約1882-1885年。木炭，粉彩，藍綠色紙，49.5×30.7公分。巴黎，奧塞美術館。

111〈女帽店〉。1882年。粉彩。75.9×84.8公分。瑞士盧卡諾 (Lugano)，Thyssen-Bornemisza收藏。

第五章

112〈燙衣婦〉。約1892-1895年。油畫。80×63.5公分。利物浦，沃克 (Walker) 畫廊。

113〈坐在地上梳頭的浴女〉。粉彩，木炭。55×67公分。巴黎，奧塞美術館。

114〈注視右腳腳底的舞伶〉。約1895-1910年。青銅。46.4公分。巴黎，奧塞美術館。

114-115〈風景〉。1890-1892年。彩色單刷版畫，牛皮紙。29.2×39.4公分。蒙特利奧 (Montréal)，Phyllis Lambert收藏。

115〈從公共廁所走出的竇加〉。1889年。皮希摩里丹爵 (Comte Giuseppe Primoli) 拍攝。巴黎，國家圖書館。

116〈亨利·魯亞爾與其子阿雷克西斯 (Alexis)〉。約1895-1898年。油畫。92×72公分。慕尼黑，現代美術館。

117〈在畫室中的竇加〉。約1898年。被認定為巴爾多羅梅拍攝。巴黎，國家圖書館。

118-119〈瑪蒂爾德，瓊安娜·尼奧德，丹尼埃爾·哈雷威，安莉耶特·大薛侯，呂斗維克·哈雷威，艾里·哈雷威〉。1895年。重複曝光。巴黎，喬克斯(Joxe)夫人收藏（奧塞美術館）。

120-121〈芭蕾舞舞伶〉兩幅。竇加拍攝。玻璃版攝影。約1896年。巴黎，國家圖書館。

121上〈何內·竇·加〉。竇加拍攝。約1900年。巴黎，國家圖書館。

121右下〈出浴，女人擦背〉。約1895-1896年。竇加拍攝。Malibu, J.Paul Getty美術館。

122-123〈受傷的騎師〉。約1896-1898年。油畫。181×151公分。瑞士，Bâle美術館。Öffentliche, Kunstsammlung公眾收藏。

124上〈出浴〉。1896年。油畫。116×97公分。巴黎，私人收藏。

124右下〈松姆河上的聖華雷希〉。1896-1898年。油畫。67.5×81公分。哥本哈根，卡爾斯柏格雕刻展覽館 (Ny Calsberg Glyptotek)。

124左下〈松姆河上的聖華雷希〉。1896-1898年。油畫。51×61公分。紐約，大都會藝術博物館。

125上〈草地上兩浴女〉。約1896年。粉彩。70×70公分。巴黎，奧塞美術館。

125下〈牛群回來〉。約1898年。油畫。71×92公分。英國萊斯特 (Leicester)，萊斯特郡美術館暨畫廊。

126　在爾多羅梅家花園中的竇加。約1914年。巴爾多羅梅拍攝。巴黎，國家圖書館。

127上〈洗衣婦與馬〉。約1904年。木炭，粉彩，描圖紙。84×107公分。瑞士洛桑 (Lausanne)，地方美術館。

127下〈梳妝〉約1896年。油畫。124×150公分。倫敦，國家藝廊管理委員會。

128〈舞者〉。約1900年。油畫。130×96.5公分。華盛頓特區，菲力浦收藏 (The Phillips Collection)。

見證與文獻

129〈馬上的騎師草圖〉。1882年。巴黎，國家圖書館。

130〈自畫像〉。鉛條。於筆記本內。巴黎，奧塞美術館。藏於羅浮宮素描室。

131　臨摹比薩墓帕聖多墓室中的馬沙其奧作品。

132〈義大利女人，畫稿〉。於筆記本中。巴黎，奧塞美術館。藏於羅浮宮素描室。

133〈水手的習作〉。於筆記本中。巴黎，國家圖書館。

134　筆記與速寫。於速寫本中。巴黎，奧塞美術館。藏於羅浮宮素描室。

135〈兩裸體〉。羽毛筆，黑色墨水。於速寫本中。巴黎，國家圖書館。

136〈水手的習作〉。於速寫本中。出處同上。

137〈何內·竇·加夫人〉。1872-1873年。華盛頓，國家藝廊。Chester Dale收藏。

139　參觀印象派畫展。《喧鬧報》(le charivari) 上刊載之諷刺漫畫。1882年3月9日。

140　〈大使咖啡館的音樂座〉。1876-1877年。里昂，美術館。

141〈大使咖啡座〉。鑼水腐蝕法，軟性膠漆，直刻法，細點蝕刻法。加拿大，渥太華美術館。

索引

二劃

三劃

　法國新古典主義宗師，拿破崙帝國時期最受尊崇的畫家。他追尋安定和諧的古典理想，畫中的再現排除所有的不穩定與矛盾，具有倫理上的目的性。

法國畫家，尊崇馬內，參與1863年的落選沙龍，算是印象派的邊緣人物。他的現代性在於排除畫面內容的敘事性，把人物呈現在沒有背景深度與空間感的畫面中。

義大利畫家，擅長肖像畫及民情畫。

17-18世紀，特別在法國境內的宗教運動，反對耶穌教會、王室專權。博得道德標準嚴苛的布爾喬亞國會政治的支持。

法國自然主義的領導人，細緻且「科學」地描寫社會現象。著有20卷《盧貢-馬加爾家族》系列小說 (1871-1893)。1898年以〈找控訴〉一文在「德爾福斯，反猶事件」中採取反政府立場。開創了法國知識分子傳統。同時也是重要的藝評家和文學評論家。

法國油畫兼版畫家，熱愛繪畫技巧追求，引領馬內發現腐蝕法。

二十二劃

　　法國作家兼畫家。寫作手法承自然主義，
　　受18世法國繪畫與日本文化的薰陶，又驅
　　向印象主義。他組織一群文人於家中，爲
　　龔古爾學院前身，後來頒發龔古爾文學
　　獎。

編者的話

時報出版公司的《發現之旅》書系，獻給所有願意親近知識的人。

此系列的書有以下特色：

第一，取材範圍寬闊。每一冊敘述一個主題，全系列包含藝術、科學、考古、歷史、地理等範疇的知識，可以滿足全面的智識發展之需。

第二，內容翔實深刻。融專業的知識於扼要的敘述中，兼具百科全書的深度和隨身讀物的親切。

第三，文字清晰明白。盡量使用簡單而清楚的文字，冀求人人可讀。

第四，編輯觀念新穎。每冊均分兩大部分，彩色頁是正文，記史敘事，追本溯源；黑白頁是見證與文獻，選輯古今文章，呈現多種角度的認識。

第五，圖片豐富精美。每一本至少有200張彩色圖片，可以配合內文同時理解，亦可單獨欣賞。

自《發現之旅》出版以來，這樣的特色頗受讀者支持。身為出版人，最高興的事莫過於得到讀者肯定，因為這意味我們的企劃初衷得以實現一二。

在原始的出版構想中，我們希望這一套書能夠具備若干性質：

●在題材的方向上，要擺脫狹隘的實用主義，能夠就一個人智慧的全方位發展，提供多元又豐富的選擇。

●在寫作的角度上，能夠跨越中國本位，以及近代過度來自美、日文化的影響，為讀者提供接近世界觀的思考角度，因應國際化時代的需求。

●在設計與製作上，能夠呼應影像時代的視覺需求，以及富裕時代的精緻品味。

為了達到上述要求，我們借鑑了許多外國的經驗。最後，選擇了法國加利瑪 (Gallimard) 出版公司的 *Découvertes* 叢書。

《發現之旅》推薦給正值成長期的年輕讀者：在對生命還懵懂，對世界還充滿好奇的階段，這套書提供一個開闊的視野。

這套書也適合所有成年人閱讀：知識的吸收當然不必停止，智慧的成長也永遠沒有句點。

生命，是壯闊的冒險；知識，化冒險為動人的發現。每一冊《發現之旅》，都將帶領讀者走一趟認識事物的旅行。

發現之旅 41

竇加

舞影爛漫

原著：Henri Loyrette
譯者：吳靜宜
發行人：孫思照
出版者：時報文化出版企業股份有限公司
　　　　台北108和平西路三段240號4樓
　　　　發行專線（02）3066842　　讀者服務專線 080-231-705
　　　　（如果您對本書品質與服務有任何不滿的地方，請打這支免費電話。）
　　　　郵撥 0103854～0 時報出版公司
　　　　信箱：台北郵政79～99信箱
印製監督：王秀銀
主編：吳昌杰
執行編輯：蔡佩君、邱淑鈴、陳姵若
封面構成：戴榮芝
排版：正豐電腦排版股份有限公司
製版：高銘製版有限公司
印刷：吉鋒彩色印刷有限公司
初版一刷：一九九七年三月一日
定價：新台幣二五〇元

行政院新聞局局版台北市業字第80號
版權所有　翻印必究
（缺頁或破損的書，請寄回更換）

ISBN 957-13-2256-3

Copyright © 1988 by Gallimard
Chinese language publishing rihgts arranged with Gallimard through
Bardon-Chinese Media Agency（版權代理 —— 博達著作權代理有限公司）
Chinese translation copyright 1993 by China Times Publishing Company

國家圖書館出版品預行編目資料

竇加：舞影爛漫　／　Henri Loyrette 著；
吳靜宜譯 ── 初版 ── 台北市： 時報文化．
1997 [民86]
　　面：　　公分　──（發現之旅；41）
譯自：Degas: "je voudrais être illustre et inconnu"
含索引
ISBN 957-13-2256-3 （平裝）

1. 竇加 (Degas, Edgar, 1834-1917) - 傳記
2. 畫家 – 法國 – 傳記

940.99　　　　　　　　　　　　　　86001649

廣　告　回　郵
北區郵政管理局登
記證北台字1500號
免　貼　郵　票

時報出版
當 虛 人 生 我 自 身 自 自 的 文 化 事 業

● ●
地址：台北市108和平西路三段240號 4 F
電話：(080)231705(讀者免費服務專線)
　　　(02)3066842・(02)3024075(讀者服務中心)
郵撥：0103854-0時報出版公司

請寄回這張服務卡(免貼郵票)，您可以——
●隨時收到最新的出版訊息。
●參加專為您設計的各項回饋優惠活動。

郵遞區號：

聯絡：　　　　　(手)　　　服　　　務　　　地　　　址　　　權

地址：　　縣市　　　鄉鎮區　　　路街　　段　　巷　　弄　　號　　樓

職業：①商前 ②公教(含軍警) ③學生 ④大眾 ⑤服務
　　　⑥製造 ⑦傳播業 ⑧自由業 ⑨農漁牧 ⑩家庭主婦
　　　⑪退休 ⑫其他

學歷：①小學 ②國中 ③高中 ④大專 ⑤研究所(含以上)

出生日期：　年　月　日　　身分證字號：

性別：①男 ②女

姓名：

編號：XB41　　　　　　　　　書名：當下頓悟

發現之旅
無限延伸的地平線
不斷探尋的眼睛和心靈

（下列資料請以數字填在每題前之空格處）

_____ **你從哪裡得知本書？**
① 書店 ② 報紙 ③ 雜誌 ④ 電視 ⑤ 廣播
⑥ 親友介紹 ⑦ 書展 ⑧ DM廣告傳單 ⑨ 其他_____

_____ **請問這是別人送你的書嗎？**
① 是。由_____贈送 ② 不是。自購 ③ 其他_____

_____ **你如何購買**①單冊②多冊③全套

你認為本書：
_____ 內容豐富完整①非常滿意②滿意③普通④不滿意⑤非常不滿意
_____ 文字通順優美①非常滿意②滿意③普通④不滿意⑤非常不滿意
_____ 圖片齊全詳細①非常滿意②滿意③普通④不滿意⑤非常不滿意
_____ 編輯仔細嚴謹①非常滿意②滿意③普通④不滿意⑤非常不滿意
_____ 封面／設計①非常滿意②滿意③普通④不滿意⑤非常不滿意
_____ 印刷精美①非常滿意②滿意③普通④不滿意⑤非常不滿意
_____ 定價合理①非常滿意②滿意③普通④不滿意⑤非常不滿意
其他意見_____

_____ **你為什麼購買《發現之旅》？（可複選）**
①內容及題材吸引人
②頗具出版創意，值得購藏
③圖片豐富，印刷精美
④對特定主題有興趣，想深入研究瞭解
⑤親友／同學／朋友推薦介紹
⑥特價促銷中，覺得划得來
⑦已有多國版本，對品質有信心
⑧其他_____

_____ **你會再購買《發現之旅》系列的書嗎？**
①會②不會。原因_____